juan uslé

ARTE ESPAÑOL PARA EL EXTERIOR

Programa del
Ministerio de Asuntos Exteriores de España
para la promoción del arte contemporáneo

Sociedad Estatal
para la Acción Cultural Exterior

Fundación
Marcelino Botín

Irish
Museum
of
Modern
Art

S.M.A.K.
STEDELIJK MUSEUM VOOR ACTUELE KUNST GENT

Museo
Nacional
Centro
de Arte
Reina
Sofía

MINISTERIO
DE ASUNTOS
EXTERIORES

DIRECCIÓN GENERAL
DE RELACIONES
CULTURALES Y CIENTÍFICAS

EXPOSICIÓN

ARTISTA
Juan Uslé

TÍTULO
Open Rooms

COMISARIO
Enrique Juncosa

COORDINADORA
Marta Cesteros

AYUDANTE DE COORDINACIÓN
Rosa Fernández Vicenti

REGISTRO
Iliana Naranjo

RESTAURACIÓN
Juan Antonio Sánchez
Rosario Ibáñez
Maica Oliva

TRANSPORTE
Manterola

SEGUROS
Axa-Art

MONTAJE
Tema

Con la colaboración de

Primera sede:
Palacio de Velázquez, Madrid
Del 16 de octubre de 2003 al 12 de enero de 2004

Próximas sedes:
Fundación Marcelino Botín, Santander
SMAK, Stedelijk Museum voor Actuele Kunst, Gante
IMMA, Irish Museum of Modern Art, Dublín

CATÁLOGO

EDITA
Ministerio de Asuntos Exteriores
Dirección General de Relaciones
Culturales y Científicas
Sociedad Estatal para la Acción
Cultural Exterior, SEACEX

PRODUCCIÓN
Tf. Editores

DISEÑO
John Cheim y Read Seifer, Nueva York

TEXTOS
Juan Manuel Bonet, David Carrier,
Jan Hoet, Enrique Juncosa, Eva Wittox

TRADUCCIÓN
The Wright Translation, Nueva York
Ann Uldall

FOTÓGRAFOS
Bill Orcutt, Jorge Fernández, Oronoz

Pedimos disculpas a los fotógrafos que no hayan sido
mencionados, por no estar firmadas las fotos y ser
imposible su identificación.

FOTOMECÁNICA
Cromotex

IMPRESIÓN
Tf. Artes Gráficas

ENCUADERNACIÓN
Ramos

© Ministerio de Asuntos Exteriores
Dirección General de Relaciones Culturales
y Científicas, 2003
© Sociedad Estatal para la Acción Cultural
Exterior, SEACEX, 2003
© de los textos, sus autores
© de las obras, Juan Uslé. VEGAP.
Madrid, 2003
© de las fotografías, sus autores
NIPO: 028-03-052-X
ISBN: 84-7232-978-X (MAE)
ISBN: 84-96008-39-8 (SEACEX)
Dep. Legal: M-42486-2003

AGRADECIMIENTOS

Galería Soledad Lorenzo, Madrid
Galería Joan Prats, Barcelona
Galería Marta Cervera, Madrid
Galería Miguel Marcos, Barcelona
Cheim & Read Gallery, Nueva York
Galería Thomas Schulte, Berlín
Galería Tim Van Laere, Antwerp
Galería Timothy Taylor, Londres
Galería Buchmann, Colonia
Galería LA Louver, California
Galería Bob Van Orsow, Zurich
IVAM, Valencia
Museo Patio Herreriano, Valladolid
Fundación La Caixa, Barcelona
MEIAC, Badajoz
Fundación Caja Madrid, Madrid
Museo Guggenheim, Bilbao
Congreso de los Diputados, Madrid
Diputación de Granada
Museo de Arte de Torrelaguna, Madrid
Banco Zaragozano, Madrid
SMAK, Gante
Musee d'art moderne Gran-Duc Jean, Luxemburgo
Moderna Museet, Estocolmo
Fundação Serralves, Oporto
Birmingham Museum of Art, Alabama
Peter Metzger, Frankfurt
Barbara & Jules Farber, Trets
Mr & Mrs Stanley Erdreich, Alabama
Florence & Daniel Guerain, Les Mesnuls
Neal Menzies, Los Ángeles
David Salle, Nueva York
Byron Meyer, San Francisco
Costas Alexacos, Nueva York
Colección Romeo-Rentería, Barcelona
Fundación Fernando Quintana, Madrid
Grupo Diursa, Valladolid
Sidercal Minerales
Paloma Botín, Madrid
Colección Arce - Arredonda, Madrid
Ana Serratosa, Valencia
Embajada de España en Dublín
Embajada de España en Bruselas

El Museo Nacional Centro de Arte Reina Sofía desea
manifestar su agradecimiento a los museos,
instituciones y coleccionistas que han hecho posible
esta exposición y a todos aquellos que han
preferido permanecer en el anonimato.

Notwithstanding the wealth and dynamism of contemporary Spanish art, a higher continuity in its foreign propagation would have been desirable due to the slowdown it suffered because of international isolation among other things that Spain underwent during a large part of the Twentieth century. For this reason, at the beginning of the year 2002, the Ministry of Foreign Affairs started up the Spanish Art Abroad programme which has as its goal to make our best plastic artists of recent decades known abroad. Today it is my satisfaction to say that the programme has surpassed its initial expectations as it has been enriched by the participation of a growing number of artists of great quality which today include almost thirty of them with over sixty exhibitions in twenty nations.

A good example of this enrichment is the inclusion now, of the works by Juan Uslé within the programme. Juan Uslé can be doubtlessly considered one of the best representatives of the vigour of Spanish contemporary art; his work is acknowledged as being one of the most evocative of his generation. With a very personal style linked to abstraction yet at the same time that cannot be associated to any certain pictorial or philosophical proposal, Juan Uslé has been able in a short period of time, to find room for his own personal style within the Spanish artistic panorama. Work by Uslé also has a clear international side which is materialised in the search for inspiration by the artist in New York where he has his studio.

The exhibition presented now will start its tour in Spain, specifically in the Museo Nacional Centro de Arte Reina Sofía, which is confirmation of the ample recognition that the pictorial work of Juan Uslé deserves. From Madrid the exhibition will go to the Fundación Botín in Santander which housed a sample of the works of Uslé almost twenty years ago and from here the exhibition will start touring other countries. The Ministry of Foreign Affairs achieves by this combination its goals of strengthening links between nations, promotion of Spanish art abroad and collaborating with other artistic institutions within Spain and abroad with an open minded spirit.

To finish, I would like to thank the work of all of those who have participated in the preparation and organisation of this exhibition, from the Museo Nacional Centro de Arte Reina Sofía to the Fundación Botín and the State Corporation for Spanish Cultural Action Abroad, including all of the people who have been involved in this suggestive project. To all of them, my gratitude.

Ana Palacio
Spanish Minister of Foreign Affairs

La inquietud y el dinamismo de los artistas españoles contemporáneos no ha tenido siempre el reconocimiento que cabría esperar. La España de posguerra, ensimismada y aislada internacionalmente, no estaba en condiciones de potenciar ese rico legado artístico que se encontraba encorsetado en unas hechuras que le venían cada vez más pequeñas. En el último cuarto del siglo XX, el hasta entonces esquivo apoyo institucional al arte comienza a ser más decidido, pero se convierte en un claro compromiso a partir de principios de 2002, cuando el Ministerio de Asuntos Exteriores puso en marcha el programa *Arte Español para el Exterior,* que tiene como objetivo dar a conocer en el extranjero a nuestros mejores artistas plásticos de las últimas décadas. Hoy tengo la satisfacción de poder decir que el programa ha superado sus expectativas iniciales, al haberse enriquecido con la participación de un número creciente de artistas de gran calidad, que a día de hoy suman ya casi treinta, con más de sesenta exposiciones en veinte países.

Buena muestra de este enriquecimiento es la inclusión, ahora, de la obra de Juan Uslé dentro del programa. Juan Uslé puede considerarse, sin lugar a dudas, uno de los mejores representantes del vigor del arte español actual; su obra es reconocida como una de las más evocadoras de su generación. Con un estilo muy personal, ligado a la abstracción, pero que al mismo tiempo no puede vincularse a ninguna propuesta pictórica o filosófica determinada, Juan Uslé ha sido capaz de hacerse en poco tiempo un hueco propio dentro del panorama artístico español. La obra de Uslé tiene, además, una clara vertiente internacional, que se materializa en la búsqueda de inspiración del artista en Nueva York, ciudad en la que mantiene su estudio.

La exposición que ahora se presenta va a comenzar su itinerancia en España, y más concretamente en el Museo Nacional Centro de Arte Reina Sofía, lo que no hace sino confirmar el amplio reconocimiento que merece la obra pictórica de Juan Uslé. De Madrid, la exposición pasará luego a la Fundación Botín de Santander, que ya acogió una muestra de la obra de Uslé hace casi veinte años, y posteriormente comenzará la itinerancia de la exposición fuera de España. El Ministerio de Asuntos Exteriores logra, con esta combinación, sus objetivos de fomentar los lazos culturales entre los pueblos, promocionar el arte español fuera de nuestras fronteras y colaborar con otras instituciones del panorama artístico, dentro o fuera de España, con un espíritu abierto.

Para concluir, me gustaría agradecer la labor de todos cuantos han participado en la preparación y organización de esta exposición, desde el Museo Nacional Centro de Arte Reina Sofía hasta la Fundación Botín, pasando por la Sociedad Estatal para la Acción Cultural Exterior y por todas las demás personas que se han visto involucradas en este sugestivo proyecto. A todos ellos, muchas gracias.

Ana Palacio
Ministra de Asuntos Exteriores

Juan Uslé, winner of the 2002 National Plastic Arts Prize, had not yet been the object of a retrospective in Madrid. Brought together by the expert hand of Enrique Juncosa, now the new director of the Irish Museum of Modern Art in Dublin, the works of art can now be studied in the beautiful Palacio de Velázquez in the Parque del Retiro. They speak to us of Juan Uslé's permanent commitment to painting, of his ability to renew abstraction, of his lucid way of working between construction and lyricism, between New York and his home town of Santander, between abstraction and figurativism, between painting and photography, a discipline which is different but which is enriching for his experience as an artist, which is so important in this day and age for creators of other disciplines.

If I am satisfied that Juan Uslé, one of our most internationally-renowned artists, is holding this deserved exhibition at the Palacio de Velázquez, I should add that the fact that, thanks to the Marcelino Botin Foundation the exhibition may also be seen in his native Santander, is also a reason for satisfaction for me, and that subsequently, thanks to the Spanish Ministry for Foreign Affairs, and to SEACEX (the State Corporation for Spanish Cultural Action Abroad), it will travel beyond our borders, specifically to the Belgian town of Gent, and to Dublin.

Pilar del Castillo
Minister for Education, Culture & Sport

Juan Uslé, Premio Nacional de Artes Plásticas en 2002, no había sido todavía objeto de una retrospectiva en Madrid. Reunidas por la mano experta de Enrique Juncosa, hoy flamante director del Irish Museum of Modern Art, de Dublín, las obras que se podrán contemplar ahora en el hermoso espacio del Palacio de Velázquez, en el Parque del Retiro, nos hablan del compromiso permanente de Juan Uslé con la pintura, de su capacidad para renovar la abstracción, de su lúcido modo de trabajar entre la construcción y el lirismo, entre Nueva York y su Santander natal, entre la abstracción y la figuración, entre la pintura, y una disciplina distinta, pero enriquecedora para su experiencia de artista, como es la fotografía, tan importante en nuestros días para creadores de otras disciplinas.

Si me satisface que Juan Uslé, uno de nuestros artistas de mayor proyección internacional, celebre esa merecida muestra del Palacio de Velázquez, debo añadir que constituye también para mí un motivo de satisfacción el que gracias a la Fundación Marcelino Botín, la exposición se pueda ver en su Santander natal, y que luego, gracias al Ministerio de Asuntos Exteriores, y a SEACEX, viaje fuera de nuestras fronteras, concretamente a la ciudad belga de Gante, y a Dublín.

Pilar del Castillo
Ministra de Educación, Cultura y Deporte

The latest generations of Spanish artists have reflected with special intensity the wealth and complexity of some aesthetic options that can no longer be locked up in traditional national frontiers or most frequent categories for explaining evolution of taste, style or other similar concepts, which are surpassed more and more frequently by creative activity. In this sense, special significance is acquired by the work of one of the artists with most international projection of our country such as Juan Uslé. His biographic and artistic trajectory, from his Cantabrian origins and Valencian training – which enabled me to get to know him well in the class rooms of the old Escuela de San Carlos (San Carlos School) – up to his lengthy experience in New York, without leaving behind the dynamic environment of Madrid during the Eighties, could be interpreted as of the permanent tension between localness and cosmopolitan features that, as is the case of other Spanish authors, has been translated into the shaping of a personal path in search of an expressiveness always open and far removed from territorial or stylistic bindings.

A cultivator of genera that is more and more intertwined such as painting, photography and graphic arts, Uslé has digged into the potentialities of a renewed abstraction to reveal his penetrating gaze on reality, its fragmentation and contradictions, without leaving behind a deep social commitment. Because of this, the multiplicity of responses of the artist as an answer to the stimuli of this discontinuous reality and, as he himself has defined it on some occasion, broken: from the metaphoric tension to express distortions in perception by contemporary humanity all the way to lyrical evocation of a harmonious synthesis between space and colour based on pure structural simplicity of certain compositions, all the way to the ostentation of fragility interiorised in mystery.

This exhibition which would have been impossible without the decided participation of Museo Nacional Centro de Arte Reina Sofia, constitutes a representative testimony of this creative tour that appears to have reached splendid maturity. Its organisation within the setting of the Spanish Art Abroad programme started up by the Ministry of Foreign Affairs with the collaboration of the State Corporation for Spanish Cultural Action Abroad (SEACEX), wishes to continue progressing with this new and valuable incorporation, in the spreading of our best art within and beyond our frontiers.

Felipe V Garín Llombart
President of the State Corporation for Spanish Cultural Action Abroad

Las últimas generaciones de artistas españoles han reflejado con especial intensidad la riqueza y la complejidad de unas opciones estéticas que ya no pueden encerrarse en las tradicionales fronteras nacionales o en las categorías más frecuentes para explicar la evolución del gusto, el estilo u otros conceptos similares, cada vez más desbordados por la actividad creadora. En ese sentido, adquiere especial significado la obra de uno de los artistas con mayor proyección internacional de nuestro país como es Juan Uslé. Su trayectoria biográfica y artística, desde sus orígenes cántabros y su formación valenciana —lo que me permitió conocerlo bien en las aulas de la vieja Escuela de San Carlos— hasta su larga experiencia en Nueva York, pasando por el dinámico ambiente madrileño de los años ochenta, podría interpretarse a partir de la permanente tensión entre lo local y lo cosmopolita que, como en otros autores españoles, se ha traducido en la configuración de un camino personal, en la búsqueda de una expresión siempre abierta y alejada de lastres territoriales o estilísticos.

Cultivador de géneros cada vez más imbricados, como la pintura, la fotografía y la obra gráfica, Uslé ha indagado en las potencialidades de una abstracción renovada para mostrar su penetrante mirada sobre la realidad, su fragmentación y sus contradicciones, no desdeñando nunca un profundo compromiso social. De ahí la multiplicidad de las respuestas del artista ante los estímulos de esa realidad discontinua y, como él mismo la ha definido en alguna ocasión, rota: desde la tensión metafórica para expresar las distorsiones en la percepción del hombre contemporáneo hasta la evocación lírica de un síntesis armónica entre espacio y color, basada en la pura simplicidad estructural de ciertas composiciones, pasando por la ostentación de una fragilidad interiorizada en misterio.

La presente exposición, que hubiera sido imposible sin la decidida participación del Museo Nacional Centro de Arte Reina Sofía, constituye un testimonio representativo de ese recorrido creador que parece haber alcanzado una espléndida madurez. Su organización, dentro del marco del programa *Arte Español para el Exterior* puesto en marcha por el Ministerio de Asuntos Exteriores con la colaboración de la Sociedad Estatal para la Acción Cultural Exterior, quiere seguir avanzando, con esta nueva y valiosa incorporación, en la difusión de nuestro mejor arte dentro y fuera de nuestras fronteras.

Felipe V. Garín Llombart
Presidente de la Sociedad Estatal para la Acción Cultural Exterior

At the time of writing this presentation for Juan Uslé's long-awaited retrospective, one must begin by saying that it will be the first time that the people of Madrid can study his work panoramically, in an institutional atmosphere, as the people of Barcelona, Oporto, Santander, Valencia and other cities have previously been able to do.

If it was Kevin Power, the Sub-Director of Arts of the museum, who commissioned the abovementioned Valencian exhibition at my request, then it is Enrique Juncosa, the current director of the IMMA in Dublin, who will now organise this new exhibition, which we planned when he still held that position. Both Power, a follower of Uslé's work since the distant eighties, and Juncosa, who in his day included some of Uslé's paintings in his exhibition Nuevas Abstracciones (New Abstracts), *which was held in the same setting, have known how to recognise in him one of the most personal voices of Spanish painting; one which has established a personal dialogue with others from beyond our borders, similarly implicated in a battle for the continuity of painting. It has always seemed appropriate to me to call to mind the phrase "the dead that you kill enjoy good health" in relation to those, let's say, "grave-diggers" of his work – and more so today, in the light of these examples of an indeed coherent work.*

Ready to underline what the specifics of the work of the splendid painter are, of the fervent believer in painting that Uslé is, I would insist on the fact that he paints like he breathes, that he knows how to reconcile repetition and difference, and that he knows how to work with the most diverse ingredients, always managing to be both very rigorous and very free at the same time. Either in the large formats, which he dominates unlike anyone else and which have provided us with marvellous pictures of oceanic inspiration and no less-splendid references to Miro's wit, or in a small format, in which he works almost like a pianist, he has produced, halfway between New York and a Cantabrian windmill, some images which are part of our finest heritage. The same must be said of his visions of Broadway, which are suddenly filtered in a substantially abstract production, and of his disturbing photographs, so his, so intimately connected with the spirit of his painting.

In addition to the people of Madrid, residents of Santander, Gent and Dublin will also enjoy this experience. Therefore, I would like to extend my gratitude to the museums involved, to the Marcelino Botín Foundation, to the Department of Cultural and Scientific Relations of the Spanish Ministry of Foreign Affairs, and to SEACEX, the State Company with which this Museum has maintained especially close relations ever since its foundation.

Juan Manuel Bonet
Director of the Museo Nacional Centro de Arte Reina Sofía

A la hora de escribir estas líneas de presentación de esta esperada retrospectiva de Juan Uslé, hay que empezar diciendo que va a ser la primera vez que el público madrileño pueda contemplar su trabajo de un modo panorámico, y en un marco institucional, como con anterioridad han podido hacerlo los públicos de Barcelona, Oporto, Santander, Valencia y otras ciudades.

Si Kevin Power, subdirector artístico de este museo, comisarió por encargo mío la aludida muestra valenciana, es a Enrique Juncosa, actual director del IMMA de Dublín, a quien le corresponde ahora esta nueva exposición, que programamos cuando todavía ocupaba aquel puesto. Tanto Power, seguidor del trabajo de Uslé desde los ya lejanos años ochenta, como Juncosa, que en su día incluyó cuadros suyos en su muestra *Nuevas abstracciones,* celebrada en este mismo marco, han sabido reconocer en él a una de las voces más personales de la pintura española, una de aquellas que han sabido dialogar de tú a tú con otras de fuera de nuestras fronteras, asimismo implicadas en una batalla por la continuidad de la pintura, esa pintura a propósito de cuyos digamos "enterradores" siempre me ha parecido adecuado –y más hoy, ante estos ejemplos de un quehacer coherente donde los haya– recordar aquello de "los muertos que vos matais gozan de buena salud".

Puestos a subrayar qué es lo específico del trabajo del espléndido pintor, del fervoroso creyente en la pintura que es Uslé, yo insistiría en el hecho de que pinta como respira, de que sabe conciliar repetición y diferencia, y de que sabe trabajar con los más diversos ingredientes, consiguiendo siempre ser a la vez muy riguroso, y muy libre. Ya sea en los grandes formatos, que domina como nadie y que nos han deparado maravillosas pinturas de inspiración oceánica y no menos estupendos divertimentos mironianos, ya sea en el pequeño formato, en el que trabaja casi como un pianista, ha producido, a caballo entre Nueva York y un molino de Cantabria, algunas imágenes que pertenecen a nuestro mejor acervo. Lo mismo cabe decir de sus entrevisiones de Broadway, que se filtran de repente en una producción sustancialmente abstracta, o de sus inquietantes fotografías, tan suyas, tan íntimamente conectadas con el espíritu de su pintura.

Además del de Madrid, van a disfrutar de esta experiencia, los públicos de Santander, Gante y Dublín. Mi agradecimiento, por ello, a los museos implicados, a la Fundación Marcelino Botín, a la Dirección General de Relaciones Culturales del Ministerio de Asuntos Exteriores, y a SEACEX, Sociedad Estatal con la que desde que fuera fundada este Museo mantiene una relación especialmente estrecha.

Juan Manuel Bonet
Director del Museo Nacional Centro de Arte Reina Sofía

ÍNDICE

UN SIGLO DE ARTE ESPAÑOL DENTRO Y FUERA DE ESPAÑA

Juan Manuel Bonet

Any appraisal of what modern Spanish art has been must begin with a categorical statement: for quite some time, the epicentre of the Spanish avant-garde was in Paris. In fact, beginning in 1900, artists like Juan Gris, Julio González, Pablo Gargallo, María Blanchard, Daniel Vázquez Díaz, Manolo Hugué – "Manolo" –, and Mateo Hernández followed Pablo Picasso's footsteps and settled in the city which was fast becoming the art capital of the world.

This roster alone is sufficient for us to gage the importance of the Spanish contribution to the first international modernity. Cubism had a markedly Spanish accent. Picasso opened a century of painting – a century that practically bears his name – with his Demoiselles d'Avignon (1907), and Juan Gris, whose mature works were painted between 1910 and 1927, emerged as the purest of cubists. In sculpture, González and Gargallo reigned as masters of wrought-iron sculpture, opening new paths for all who were to follow.

Both Picasso and his colleagues in arms were ignored for many years by Spanish collectors, critics and arts administrators who should have paid more attention to their work. The history of the Reina Sofía National Art Museum, or rather of those picture galleries that preceded it, is the history of official short-sightedness in the face of Picasso, Juan Gris or González's work. The same would later occur with Miró and Dalí, who were passed over in favour of more conventional artists. Indeed, within Spain, art was running a much more moderate course. Post-impressionists and symbolists were all the rage, painters with nineteenth-century training, like Joaquín Sorolla, Ignacio Zuloaga or Santiago Rusiñol, who enjoyed considerable recognition abroad as well. The new generation was represented by young and very literary painters like Julio Romero de Torres or Gustavo de Maeztu, while Darío de Regoyos – the purest of painters – Juan de Echevarría, and Francisco Iturrino had more secret destinies. Barcelona witnessed the confirmation of noucentisme*, a movement sponsored by the author and philosopher Eugenio d'Ors that proposed a classicist and Mediterranean ideal: a moderate modernity whose protagonists included the painters Joaquim Sunyer, Xavier Nogués, and the early Joaquín Torres García, and the sculptors Enric Casanovas and Josep Clará. In Madrid, the painters who were coming to the fore included the inspired and sombre loaner, José Gutiérrez Solana, bard of* España negra*, and the subtle and crystalline Cristóbal Ruiz, as well as sculptors such as Julio Antonio – with his* Busts of the Race *– and Victorio Macho.*

The First World War drove some of the protagonists of the Paris avant-garde to Spain, including Robert and Sonia Delaunay, Francis Picabia, Albert Gleizes, Marie Laurencin, the Mexican Diego Rivera, Jacques Lipchitz, and so on. In Madrid, in 1915, Ramón Gómez de la Serna took in the integral painters lead by María Blanchard and Rivera. In Barcelona, the Uruguayans Joaquín Torres García and Rafael Barradas practised their "vibracionismo" during the second half of the century's second decade. Josep Dalmau, an exemplary dealer who had already organised a cubist collective in 1912, was the main recipient of all those innovations. He also organised the first individual show of an unknown artist named Joan Miró in 1918. From then on, Madrid, Seville, Palma de Majorca and other Spanish cities witnessed the birth and development of ultraismo*, a mainly poetic movement that also had plastic repercussions. The*

Un balance de lo que ha sido el arte moderno español debe empezar por una afirmación rotunda: la vanguardia española tuvo durante bastante tiempo su epicentro en París. En efecto, de 1900 en adelante, y tras los pasos de Pablo Picasso, en aquella ciudad que entonces se consolidaba como capital mundial del arte, se afincaron, entre otros, Juan Gris, Julio González, Pablo Gargallo, María Blanchard, Daniel Vázquez Díaz, Manolo Hugué –"Manolo"–, Mateo Hernández...

La simple nómina precedente nos permite calibrar la importancia de la contribución española a la primera modernidad internacional. El cubismo tuvo un marcado acento español. Si en pintura, con *Las señoritas de Avignon* (1907) Picasso abre el siglo que en buena medida va a llevar su nombre, y si Juan Gris, cuya producción de madurez ocupa el período 1910-1927, puede ser considerado como el cubista más puro, en escultura González y Gargallo son los maestros del hierro forjado y abren nuevos caminos a quienes vendrán después.

Tanto Picasso como el resto de sus compañeros de aventura serían ignorados durante largos años por los coleccionistas, críticos y gestores españoles que tenían que haber estado pendientes de su trabajo. La historia del Museo Nacional Centro de Arte Reina Sofía, o más bien la de las pinacotecas que precedieron a ésta, es la historia de la miopía de la oficialidad frente a las propuestas de Picasso, Juan Gris o González –más tarde, frente a las de Miró o Dalí–, preteridos a favor de artistas más convencionales. El arte español del interior discurrió efectivamente por cauces mucho más moderados. Triunfaban postimpresionistas y simbolistas, formados durante el siglo XIX, como el luminista Joaquín Sorolla, Ignacio Zuloaga o Santiago Rusiñol, que habían alcanzado por lo demás un gran reconocimiento internacional. El relevo lo representaban pintores más jóvenes como los muy literarios Julio Romero de Torres y Gustavo de Maeztu. Más secreto sería el destino del purísimo Darío de Regoyos, de Juan de Echevarría o de Francisco Iturrino. Barcelona asistió a la consolidación del *noucentisme*, movimiento apadrinado por el escritor y filósofo Eugenio d'Ors, que proponía un ideal clasicista y mediterraneísta, una modernidad atemperada, y cuyos principales representantes fueron Joaquim Sunyer, Xavier Nogués y el primer Joaquín Torres García en pintura, y Enric Casanovas y Josep Clará en escultura. En Madrid se consolidan por aquel entonces, en pintura, el genial y sombrío solitario que fue José Gutiérrez Solana, cantor de *La España negra,* y el sutil y cristalino Cristóbal Ruiz, y escultores como Julio Antonio –con sus *Bustos de la raza*– o Victorio Macho.

La primera guerra mundial empujó a España a algunos de los protagonistas de la vanguardia de París, como Robert y Sonia Delaunay, Francis Picabia, Albert Gleizes, Marie Laurencin, el mexicano Diego Rivera, Jacques Lipchitz... En el Madrid de 1915 Ramón Gómez de la Serna apadrinó a los "pintores íntegros", con María Blanchard y Rivera a la cabeza. En Barcelona, los uruguayos Joaquín Torres García y Rafael Barradas practicaron, durante la segunda mitad de los años diez, el "vibracionismo". Josep Dalmau, un *marchand* ejemplar, que ya en 1912 había organizado una colectiva cubista, fue el principal receptor de todas aquellas novedades, y también el organizador, en 1918, de la primera individual de un desconocido llamado Joan Miró. A partir de aquel año, Madrid, Sevilla, Palma de Mallorca y otras ciudades españolas vieron nacer y desarrollarse el ultraísmo, movimiento principalmente poético, que tuvo también consecuencias plásticas, y dentro del cual el ubicuo Barradas representó un papel central, junto a otros extranjeros, como la

ubiquitous Barradas played a leading role in this movement, along with other foreigners, including the Argentinean, Norah Borges and the Pole, Wladyslaw Jahl. This was also the moment when the Ballets Russes made their greatest impact.

A new concentration of Spaniards appeared in Paris in the nineteen twenties. Francisco Bores, Hernando Viñes, Joaquín Peinado, Jacinto Salvadó, Pedro Flores and Luis Fernández took up permanent residence there, while Benjamín Palencia, Pancho Cossío, Manuel Ángeles Ortiz, José María Ucelay, Pere Pruna, Ramón Gaya and Alfonso de Olivares stayed for shorter periods. Bores merits special attention as a supporter of "fruit-painting", as does Luis Fernández who, after practising constructivism and surrealism, seized onto an austere figurative style.

In those same years, our provinces experienced a profound modernisation. Magazines, cinema clubs and cultural associations sprung up everywhere, encouraged by people with up-to-date views on culture who read certain magazines and knew about Picasso, Freud, Marinetti, Joyce, Breton, Stravinsky, Le Corbusier, Eisenstein...

The impact of surrealism can hardly be limited to its central figures, names like Joan Miró, Salvador Dalí, Luis Buñuel and Oscar Domínguez "card-carrying" surrealists settled in Paris. Around 1930, many Spanish poets and numerous painters and sculptors were "surrealising". Supporters of this tendency sprang up in Barcelona, Lérida – home of Leandre Cristòfol's brilliant poetic constructions – Saragossa, Tenerife, and so on. In Madrid, José Moreno Villa and José Caballero were working in the same vein. Both were close to García Lorca, and the second illustrated his Cry for the Death of Ignacio Sánchez Mejías, while Alberto Sánchez – "Alberto" –, Benjamín Palencia, Maruja Mallo, Luis Castellanos, Antonio Rodríguez Luna and Juan Manuel Díez-Caneja delved into a new vision of the Castilian landscape that occupied an area between surrealism and abstraction. This new vision took root in the neighbouring location of Vallecas. It was also the moment when sculptor Ángel Ferrant's work was definitively ratified. Ferrant was one of the artists who participated in the group show of surrealist objects at the Charles Ratton Gallery in Paris in 1936. And Franz Roh's "magic realism" became the domain of Alfonso Ponce de León – author of the prodigious painting, Accident, in 1936 –, and of Jorge Oramas, among others. Nor was there any lack of proposals based on social realism, as these were years of political and social radicalisation. ADLAN, the friends of new art, were active in Barcelona, Madrid and Tenerife in defence of surrealism, new poetry and GATEPAC's rationalist architecture.

And, while both Dalí and Domínguez made the greater part of their art from that period in Paris, Miró was soon to leave the French capital to return to his native Catalonia. Unlike Dalí's "paranoid-critical" method, Miró's energetic art occupied a territory close to abstraction.

The Spanish Civil War marked a before and after. The wartime Republic found its maximum artistic expression in its exceptional pavilion for the Paris Exhibition of 1937, built by Sert and Lacasa at the behest of the communist writer, Josep Renau, then General Director of Fine Arts. Along with Picasso's Guernica, it featured Alberto's The Spanish People have a Path that Leads to a Star and Julio González's Screaming Montserrat, as well as Miró's Catalonian Peasant with a Sickle and Alexander Calder's Fountain of Mercury of Almadén, among others.

Exile was the destiny of many avant-garde artists who had fought on the Republican side. France, with its considerable colony of Spanish artists, most of whom had already opted for permanent residence there, received Antoni Clavé, Baltasar Lobo and Orlando

argentina Norah Borges o el polaco Wladyslaw Jahl. Fue grande, por aquella época, el impacto de los Ballets Russes.

La década de los veinte vería consolidarse un nuevo núcleo de españoles en París. Fijarían allá su residencia, por siempre, Francisco Bores, Hernando Viñes, Joaquín Peinado, Jacinto Salvadó, Pedro Flores o Luis Fernández. Más limitada en el tiempo sería la presencia de Benjamín Palencia, Pancho Cossío, Manuel Ángeles Ortiz, José María Ucelay, Pere Pruna, Ramón Gaya o Alfonso de Olivares. Cabe recordar de un modo especial a Bores, partidario de la "pintura-fruta", y a Luis Fernández, que tras practicar el constructivismo y el surrealismo, se afianzaría en una figuración austera.

Nuestras provincias conocieron por aquel entonces una profunda modernización. Por doquier surgieron revistas, cineclubs, sociedades culturales, impulsados por gentes que tenían una visión al día de la cultura, leían ciertas revistas, sabían quiénes eran Picasso, Freud, Marinetti, Joyce, Breton, Strawinsky, Le Corbusier, Eisenstein...

El impacto del surrealismo no puede limitarse a los nombres, por lo demás centrales, de Joan Miró, Salvador Dalí, Luis Buñuel y Óscar Domínguez, surrealistas "con carnet", y afincados en París. Alrededor de 1930, gran número de poetas y no pocos pintores y escultores españoles "surrealizaron". Surgieron partidarios de esa tendencia, en Barcelona, en Lérida –donde brillan las construcciones poéticas de Leandre Cristòfol–, en Zaragoza, en Tenerife... En Madrid, trabajaron en esa clave José Moreno Villa o José Caballero, próximos ambos a García Lorca –del que el segundo ilustró *Llanto por la muerte de Ignacio Sánchez Mejías*–, mientras Alberto Sánchez –"Alberto"–, Benjamín Palencia, Maruja Mallo, Luis Castellanos, Antonio Rodríguez Luna o Juan Manuel Díaz-Caneja profundizaban, en clave entre surrealista y abstracta, en una nueva mirada sobre el paisaje castellano, mirada que cristalizó en torno a la vecina localidad de Vallecas. De entonces data también la definitiva consolidación de la obra del escultor Ángel Ferrant, expositor en la colectiva de objetos surrealistas que se celebró en 1936 en la Galerie Charles Ratton de París. El "realismo mágico", inspirado en Franz Roh, fue el dominio de Alfonso Ponce de León –autor de un cuadro portentoso, *Accidente* (1936)–, José Jorge Oramas y otros. Tampoco faltaron las propuestas inscritas en el horizonte del realismo social, pues aquellos fueron años de radicalización política y social. ADLAN, los amigos del arte nuevo, activos en Barcelona, Madrid y Tenerife, defendieron el surrealismo, la nueva poesía y la arquitectura racionalista del GATEPAC.

Si tanto Dalí como Domínguez realizaron el grueso de su obra de aquel entonces en París, Miró, en cambio pronto iba a abandonar la capital francesa para reencontrarse con su Cataluña natal. Frente al método "paranoico-crítico" de Dalí se alza, en un territorio próximo a la abstracción, el arte energético de Miró.

La guerra civil marca un antes y un después. La República en guerra encuentra su máxima expresión artística en su excepcional pabellón para la Exposición de París de 1937, construido por Sert y Lacasa a iniciativa del grafista comunista Josep Renau, entonces director general de Bellas Artes. Junto al *Guernica* de Picasso, figuraron *El pueblo español tiene un camino que conduce a una estrella,* de Alberto la *Montserrat gritando,* de Julio González; el *Campesino catalán con una hoz,* de Miró; y la *Fuente de mercurio de Almadén* de Alexander Calder.

El exilio fue el destino de no pocos artistas de vanguardia que habían luchado en las filas republicanas. Francia, ya poblada, como hemos podido comprobar, por una nutrida colonia artística española que se confirmó mayoritariamente en su opción de permanecer allá, acogió a Antoni

Pelayo. Argentina became a new home for Maruja Mallo, the Andalusian artist Manuel Ángeles Ortiz and Luis Seoane, while Mexico took in Arturo Souto, the subtle and profound Ramón Gaya, Antonio Rodríguez Luna and the surrealist, Remedios Varo. Eugenio Fernández Granell, who was soon to turn to surrealism, moved to Santo Domingo, while Alberto settled in the USSR.

Spain just after the war, with its atmosphere of repression, ration cards and black marketeering, was a difficult place for modern art, and the supporters of pompier art held sway. Eugenio d'Ors, one of the regime's intellectuals, played a renovator's role and, in contrast with the reigning academicism, his Academia Breve and Salones de los Once were open to a few names from before the war, the emerging landscape painters, and some of the supporters of a re-emergence of the avant-garde. The quintessential painter from d'Ors' circle during that period was Rafael Zabaleta, who depicted the world of rural Andalusia. A "School of Madrid" arose around that time, featuring Álvaro Delgado, Francisco San José, Gregorio del Olmo, Agustín Redondela, Eduardo Vicente, Cirilo Martínez Novillo and Luis García Ochoa, among others. Landscape became an obsession for Godofredo Ortega Muñoz, Francisco Lozano and the essential Díaz-Caneja.

The nineteen forties marked the return of the avant-garde, with Madrid's "postista" poets at the forefront. In 1948 the magazine Dau al Set was founded in Barcelona, and the Altamira School in Santillana del Mar. Both took up some of the pre-war debates, while the Pórtico group from Saragossa, with Fermín Aguayo, Eloy Laguardia and Santiago Lagunas, turned to abstraction. Dau al Set – Antoni Tàpies, Modest Cuixart, Joan Ponç and Joan Josep Thàrrats, the poets Joan Brossa and Juan Eduardo Cirlot, and the critic, Arnau Puig – brought back the spirit of modernity. They greatly counted on Miró, and were thrilled to visit him, and on the poet Foix, as well as Joan Prats, the force behind ADLAN. In 1951 Franco himself inaugurated the very official First Spanish-American Biennial in Madrid, which included the avant-garde. The artists in exile held alternative shows in Paris and Mexico.

Between 1953 and 1955, Tàpies made his own solitary transition from the magic orientation shared by the members of Dau al Set to a very personal version of informalism. Other Catalonians – painters like Cuixart, Thàrrats, Josep Guinovart, Joan Hernández Pijuan and Albert Ràfols-Casamada; and sculptors like Moisés Villèlia, a master in the art of working with bamboo – also turned to abstraction.

In 1957 the ex-surrealist artists Manolo Millares and Antonio Saura brought together a group of artists living in Madrid to found the most important of the informalist groups, El Paso, which remained active until 1960. Millares, with his burlap and homunculi, and at the end of his life with his Neanderthals and Anthropofauns; and Saura, with his Flashing Ladies, and his Velasquez-based Christs, and later his Goya Dogs, were the "hard line". Luis Feito lived in a no-man's land, as Millares put it. Rafael Canogar moved from a gesturalism that was epic at times – full-fledged action painting – towards a new figuration that owed much to pop. The ex-surrealist Manuel Viola was always faithful to the "jonda" ideas that took shape at the time of La Saeta (1958). Manuel Rivera, who discovered the artistic possibilities of wire screen, was the most lyrical of El Paso's artists. Its sculptors were Pablo Serrano and Martín Chirino, steeped in the tradition of iron, and of the forge.

At the same time as El Paso, other painters found their own solitary spaces in Madrid, including Manuel H. Mompó, an airy painter with a keen sense of the street, or Lucio

Clavé, a Baltasar Lobo, a Orlando Pelayo. Argentina a Maruja Mallo, al fondo Manuel Ángeles Ortiz, a Luis Seoane. México a Arturo Souto, al sutil y profundo Ramón Gaya, a Antonio Rodríguez Luna, a la surrealista Remedios Varo. Santo Domingo a Eugenio Fernández Granell, que pronto se adscribiría al surrealismo. La URSS a Alberto.

En la España de la inmediata posguerra, en aquella España de la represión y de las cartillas de racionamiento y del estraperlo, el arte moderno sobrevivió en condiciones difíciles. Ocupaban mucho espacio los partidarios del arte pompier. Representó entonces un papel renovador Eugenio d'Ors, intelectual del régimen, pero cuya Academia Breve y cuyos Salones de los Once se constituyeron, por contraste con el academicismo imperante, en un espacio donde encontraron acogida algunos nombres de la preguerra, los paisajistas emergentes y algunos de los partidarios del resurgir de las vanguardias. El pintor orsiano por excelencia de aquel período fue Rafael Zabaleta, cantor del mundo rural andaluz. Se consolidó entonces una Escuela de Madrid: Álvaro Delgado, Francisco San José, Gregorio del Olmo, Agustín Redondela, Eduardo Vicente, Cirilo Martínez Novillo y Luis García Ochoa, entre otros. El paisaje fue la obsesión de Godofredo Ortega Muñoz, Francisco Lozano y del esencial Díaz-Caneja.

De finales de los años cuarenta en adelante, resurge la vanguardia. Los poetas "postistas" madrileños fueron los primeros en retomar aquel hilo. En 1948 fueron fundadas la revista Dau al Set en Barcelona y la Escuela de Altamira en Santillana del Mar, que retomaba algunos de los debates de la preguerra, mientras el grupo Pórtico de Zaragoza, con Fermín Aguayo, Eloy Laguardia y Santiago Lagunas, se decantaba por la abstracción. Dau al Set —Antoni Tàpies, Modest Cuixart, Joan Ponç y Joan Josep Thàrrats, los poetas Joan Brossa y Juan Eduardo Cirlot, el crítico Arnau Puig— reanudaba con el espíritu moderno, contando mucho, en ese sentido, el ejemplo de Miró —al que visitaron con emoción—, el poeta Foix y Joan Prats, el impulsor de ADLAN. En 1951, la muy oficial Primera Bienal Hispanoamericana de Madrid, inaugurada por el propio Franco y contra la cual los exiliados montaron muestras alternativas en París y México, incluyó en su seno a la vanguardia.

Entre 1953 y 1955, Tàpies transitó en solitario del magicismo común a los miembros de Dau al Set, a una muy personal versión del informalismo. Otros catalanes —pintores como Cuixart, Thàrrats, Josep Guinovart, Joan Hernández Pijuan o Albert Ràfols-Casamada, escultores como Moisés Villèlia, maestro en el arte de trabajar el bambú— se fueron convirtiendo también a la abstracción.

En 1957, Manolo Millares y Antonio Saura, ambos con un pasado surrealizante a sus espaldas, reunían a una serie de artistas residentes en Madrid para fundar El Paso, activo hasta 1960 y el más importante de los grupos informalistas. Millares con sus arpilleras y sus homúnculos y, al final de su vida, con sus Neanderthalios y sus Antropofaunas, y Saura, con sus Damas fulgurantes, con sus Cristos a partir del de Velázquez, más tarde con sus Perros de Goya, encarnaron la "veta brava". Luis Feito moraba en una "tierra de nadie", por decirlo con palabras de Millares. Rafael Canogar evolucionó desde un gestualismo por momentos épico, de lo más action painting, hacia una nueva figuración deudora del pop. El exsurrealista Manuel Viola siguió siempre fiel a las propuestas "jondas" que cuajaron en la época de La saeta (1958). Manuel Rivera, que descubrió las posibilidades artísticas de la tela metálica, fue el más lírico de los artistas de El Paso y un sutil colorista. Los escultores de El Paso fueron Pablo Serrano y Martín Chirino, inscrito en la tradición del hierro, de la forja.

En la misma época que El Paso, y también en Madrid, encontraron sus respectivos espacios solitarios pintores como Manuel H. Mompó, aéreo y atento siempre al aire de la calle; Lucio Muñoz,

Muñoz, who made wood "his" material. José Caballero had shed the surrealism that still clings to María Fernanda's Infancy 1948-1949). Gonzalo Chillida inhabited a land of clouds in San Sebastian and Paris was home to Pablo Palazuelo and Eusebio Sempere. After creating his Light Boxes, a Spanish contribution to kinetic art, Sempere would reconcile what he learned there with a crystalline vision of the Castilian landscape. Construction and reflexion about "the interactivity of the plastic space" were Equipo 57's identifying traits.

Sculptors were the leading figures in Basque circles, especially Jorge Oteiza and Eduardo Chillida. Oteiza, who was already active during the Republic, spent long years in Latin America. During the nineteen fifties he built Metaphysical Boxes – some in homage to Velasquez, others to Mallarmé or Malevitch – that link classic constructivism and minimalism. Chillida, who studied in Paris in the late nineteen forties, returned to his native land the following decade and began a series of very pure, lineal iron works which combine rigour and emotion.

The works sent to the Venice, São Paulo and Alexandria Biennials by Luis González Robles when he was at the Foreign Ministry's General Office of Cultural Relations sought to give Spain a modern image and they had an enormous echo, leading to several prizes. As a result, the Foreign Ministry participated in the organisation of shows in Europe and America which culminated in the 1960 exhibitions in New York's MoMA and Guggenheim. Madrid's Museum of Contemporary Art was renovated under the direction of the architect José Luis Fernández del Amo.

A new museum, the Cuenca Museum of Spanish Abstract Art, began to take shape in the early nineteen sixties and open its doors to the public in 1966. A fundamental platform for that generation, it was opened as a private foundation founded by Fernando Zóbel with the help of Gerardo Rueda and Gustavo Torner. Located in Cuenca's "Hanging Houses," it also drew public attention to the very interesting work of these three painters. Zóbel's was more lyrical and landscape-oriented, while the other two made more constructive and ironic works. At the end of the decade, Juan Antonio Aguirre was the first to speak of a "Cuenca aesthetic" in contrast to the blackness of El Paso. This "Cuenca aesthetic" was lyrical and cultured and also, we insist, ironical at times. In Torner's case, it is essential to mention a 1965 series of surrealist and Borges-influenced collages called Vesalio, the Sky, Geometry and the Sea, and his homage to creators of the past. In the case of Rueda, it is important to mention his specialist monochrome works, and his paintings with stretchers.

The rehabilitation of ancient houses in Cuenca with a "very ancient and very modern" sensibility was not limited to the three founders of the museum. Saura, Millares, Sempere and José Guerrero (born in Granada in 1914) also took part. In 1949, Guerrero made the leap to New York, where he worked arm in arm with the action painters. The other "Spaniard in New York" was Esteban Vicente, who wasn't seen here for decades.

It is difficult to sum up the Spanish contribution to the nineteen sixties. Here, as in other parts of Europe, it was a time of generalised return to figuration. Painters like Antonio López García or Carmen Laffón and sculptors like Julio López Hernández built on the naturalist tradition. Pop had a certain influence, as I mentioned previously, on Canogar in those years, and also on Eduardo Arroyo, Equipo Crónica, Equipo Realidad and Juan Genovés, who favoured a critical art openly opposed to the Franco regime; or in Eduardo Úrculo, creator of a universe under the sign of Eros.

que eligió la madera como "su" material; o José Caballero, despojado ya del surrealismo que todavía tensaba La infancia de María Fernanda (1948-1949). En San Sebastián estaba Gonzalo Chillida, habitante de una región de nieblas. En París, Pablo Palazuelo y Eusebio Sempere, el segundo de los cuales, tras crear sus Cajas de luz, contribución española al arte cinético, conciliaría lo aprendido allá, con una mirada cristalina al paisaje de Castilla. Lo constructivo y la reflexión sobre la "interactividad del espacio plástico" fueron las señas de identidad del Equipo 57.

En la escena vasca brillaron los escultores, destacando Jorge Oteiza y Eduardo Chillida. Oteiza, activo ya en los años de la República, pasó largos años en Latinoamérica. Durante los años cincuenta construyó Cajas metafísicas –las hay en homenaje a Velázquez, Mallarmé o Malevich– que constituyen un eslabón entre el constructivismo clásico y el minimal. Chillida, formado en el París de finales de los años cuarenta, creó a comienzos de la década siguiente, tras su vuelta al país natal, una serie de hierros lineales y muy puros, en los que concilia rigor y emoción.

Los envíos a las bienales de Venecia, São Paulo y Alejandría, coordinados por Luis González Robles desde la Dirección General de Relaciones Culturales del Ministerio de Asuntos Exteriores, que apostaba por una imagen moderna, encontraron un enorme eco, y desembocaron en la obtención de varios premios. Como consecuencia de ello, y también desde la infraestructura ministerial de Exteriores, se produjeron muestras en Europa y América, que culminaron en las de 1960 en el MoMA y en el Guggenheim de Nueva York. El Museo de Arte Contemporáneo madrileño se renovó bajo el mandato del arquitecto José Luis Fernández del Amo.

Durante los primeros años sesenta empezó a gestarse otro museo, el de Arte Abstracto Español de Cuenca, que abriría sus puertas en 1966. Plataforma fundamental para aquella generación, esta institución privada fundada por Fernando Zóbel, con la ayuda de Gerardo Rueda y de Gustavo Torner, ubicada en las Casas Colgadas, sirvió también para dar a conocer el muy interesante trabajo de estos tres pintores, más lírico y paisajístico el de Zóbel y más constructivo y a la vez irónico el de los otros dos. Juan Antonio Aguirre fue el primero en hablar, a finales de aquella década y frente a la negrura de El Paso, de una "estética de Cuenca": poética, lírica, culta y, en ocasiones, hay que insistir sobre ello, irónica. Son fundamentales, en el caso de Torner la serie de collages surrealizantes y borgianos Vesalio, el cielo, las geometrías y el mar, de 1965, y los homenajes a creadores del pasado; en el de Rueda, los monocromos especialistas y los cuadros con bastidores.

En Cuenca rehabilitaron casas antiguas, con esa sensibilidad "muy antigua y muy moderna" que preside el museo, no sólo los tres fundadores del mismo, sino también Saura, Millares, Sempere, José Guerrero... Nacido en Granada en 1914, Guerrero saltó en 1949 a Nueva York, donde trabajó codo con codo con los action painters. El otro "español en Nueva York", Esteban Vicente, tardó décadas en ser visto aquí.

Resulta difícil sintetizar la aportación española de los años sesenta. Entonces se asistió, como en otros países de Europa, a un retorno generalizado a la figuración. Pintores como Antonio López García o Carmen Laffón y escultores como Julio López Hernández se apoyaron en la tradición naturalista. La influencia del pop se dejó sentir, ya lo he dicho, en el Canogar de aquellos años, pero también en Eduardo Arroyo, en el Equipo Crónica, en el Equipo Realidad, en Juan Genovés, partidarios de un arte crítico, de oposición antifranquista; o en Eduardo Úrculo, creador de un universo puesto bajo el signo de Eros. Otras vías figurativas las exploraron el ascético Cristino de Vera, Xavier Valls, Juan Barjola, Fernando Sáez, José Hernández, Alfonso Fraile, Francisco Peinado,

Other figurative veins were explored by the ascetic artist Cristino de Vera, and by Xavier Valls, Juan Barjola, Fernando Sáez, José Hernández, Alfonso Fraile, Francisco Peinado, Ángel Orcajo, Luis Gordillo, Darío Villalba and Juan Giralt. Gordillo and Arroyo have been especially forceful, the former with his complex figuration, the latter with his intelligent revisions of European and Spanish art and culture from the past.

The sixties were also years of conceptual experimentation, especially in the work of the Argentinean artists Alberto Greco, and the ZAJ group, as well as the radical and politicised proposals of Antoni Muntadas and Alberto Corazón. Geometry was the domain of Elena Asins and José María Yturralde.

The return to democracy began in 1975, following Juan Carlos I's proclamation as king of Spain. It was a time of new realities, especially with regard to cultural infrastructure. Private initiatives took shape, and in this sense the Juan March Foundation did especially important work. From 1977 on, the State bore the task of making up for lost time, exhibiting Spanish art that had not been seen until then, and defining new international objectives. The changes that took place during the nineteen eighties were largely due to the action of groups and individuals already active in the nineteen seventies. The Museo Nacional Centro de Arte Reina Sofía (MNCARS) – where Guernica would later be installed –, the Instituto Valenciano de Arte Moderno (IVAM) in Valencia and the Centro Atlántico de Arte Moderno (CAAM) in Las Palmas de Gran Canaria all opened their doors for the first time. Key figures in the return to painting were Madrid's neo-figurative artists: Carlos Alcolea, Carlos Franco, Rafael Pérez Mínguez and Guillermo Pérez Villalta. Meanwhile, José Manuel Broto in Saragossa, Xavier Grau in Barcelona, Jordi Teixidor in Valencia and Gerardo Delgado in Seville were all involved in new abstraction. Then there were the group shows 1980 and Madrid D.F., and the consolidation of the work of Miguel Ángel Campano, Alfonso Albacete, Juan Navarro Baldeweg, Miquel Barceló, Ferrán García Sevilla, José María Sicilia, Juan Uslé, Adolfo Schlosser, Eva Lootz, Susana Solano, Pepe Espaliu, Francisco Leiro, Juan Muñoz, Cristina Iglesias and Jaume Plensa, among others. Once again, Broto, Campano, Barceló and Sicilia chose to live in Paris, which speaks of a certain cyclical repetition of events. Others, though, preferred New York. But that is another adventure leading directly to the present, when "the painted years" are already history.

Juan Manuel Bonet
Director of the Museo Nacional Centro de Arte Reina Sofía

Ángel Orcajo, Luis Gordillo, Darío Villalba o Juan Giralt. Especial fuerza han tenido Gordillo y Arroyo, el primero con su figuración compleja, el segundo con sus inteligentes visitas al arte y la cultura del pasado español y europeo.

Los sesenta fueron también años de experimentos conceptuales, destacando los del argentino Alberto Greco y los del grupo ZAJ, y las propuestas radicales y politizadas de Antoni Muntadas o Alberto Corazón. La geometría fue el dominio de Elena Asins o José María Yturralde.

El retorno a la democracia, iniciado en 1975, tras la proclamación de Juan Carlos I como rey de España, trajo consigo nuevas realidades, especialmente en el ámbito de las infraestructuras culturales. La iniciativa privada abrió la marcha, y hay que recordar en ese sentido la gran labor de la Fundación Juan March. Al Estado le cupo, de 1977 en adelante, la tarea de recuperar el tiempo perdido, mostrando el arte español no visto hasta entonces y definiendo nuevas metas internacionales. Los cambios de los años ochenta, época en que abrieron sus puertas el Museo Nacional Centro de Arte Reina Sofía —donde finalmente se instalaría el *Guernica*–, el Instituto Valenciano de Arte Moderno (IVAM) de Valencia y el Centro Atlántico de Arte Moderno (CAAM) de Las Palmas de Gran Canaria, fueron en buena medida consecuencia de la acción de grupos e individuos presentes ya en los setenta. Para la vuelta a la pintura fue clave la acción de los neo-figurativos de Madrid: Carlos Alcolea, Carlos Franco, Rafael Pérez Mínguez y Guillermo Pérez Villalta. Zaragoza con José Manuel Broto, Barcelona con Xavier Grau, Valencia con Jordi Teixidor, y Sevilla con Gerardo Delgado, fueron ciudades donde se practicó la nueva abstracción. Luego vendrían las colectivas *1980* y *Madrid D.F.,* y se consolidarían las respectivas obras de Miguel Ángel Campano, Alfonso Albacete, Juan Navarro Baldeweg, Miquel Barceló, Ferrán García Sevilla, José María Sicilia, Juan Uslé, Adolfo Schlosser, Eva Lootz, Susana Solano, Pepe Espaliu, Francisco Leiro, Juan Muñoz, Cristina Iglesias o Jaume Plensa, entre otros... Broto, Campano, Barceló y Sicilia, volvieron a elegir París como lugar de residencia, un dato que nos habla de una cierta repetición cíclica de los acontecimientos. Otros en cambio preferirían Nueva York. Pero esa es otra aventura, que nos conduce directamente a nuestro hoy, en el que "los años pintados" constituyen ya historia.

Juan Manuel Bonet
Director del Museo Nacional Centro de Arte Reina Sofía

When the paintings of Juan Uslé were shown at Documenta 9 more than a decade ago, I found them, together with the work of Raoul De Keyser, Gerhardt Richter and Luc Tuymans, to be one of the more important signals in the field of painting.

Uslé's work is extremely varied. It is painting that is very much aware of itself, its history, and its visual, practical and theoretical implications, but which on the other hand interweaves all these elements in an entirely undogmatic, free and at the same time sensitive manner. Despite the great consideration he gives to the way he works, it never turns into meta-painting. It arises out of the constructive act of painting itself, and his constructions full of subtle contrasts are based upon and held together by a human impulse.

In Uslé's work the impact of the local is very powerfully expressed. When he lived in the Spanish countryside in the eighties, where life unfolded smoothly and in continuity with its surroundings and painting was an extension of everyday life, the result was ephemeral descriptions of atmospheric conditions, in half-transparent layers, and saturated, impossible colours. When he swapped New York for Spain in the late eighties everything was called into question.

He incorporates into his paintings his penetrating observations and fleeting sensory impressions, the bath of intense, lightning-quick stimulation in which the metropolis immerses him. He realises that his old medium may not be adequate to capturing an increasingly delicate and elusive reality. On the other hand, against the background of this challenging, rapidly changing context he very deliberately continues to seek refuge in the act of painting; he allows himself to be led by the continuous 'flow', the capacity for constant transformation inherent to this medium.

His paintings are not a window on the world but rather an area of dialogue which he probes and explores, sometimes playful and frivolous, sometimes quiet and meditative. Uslé grasps and understands things, but is not looking for an ultimate 'heart' or 'essence'. His pictures exude variety and difference rather than unity or harmony. They do not have a centre, they cannot possibly be reduced to ideal types, geometric forms or other fixed types. They seem rather to prompt the viewer to concentrate on borders, boundaries, lines of contrast and superimposition between the various elements of the picture plane than on the homogeneity in each of the elements. The painter makes frequent use of contrast, mixture, the hybrid, the nuanced superimposition, and osmosis. A great many of the paintings lead the viewer into a labyrinthine space in which Uslé's quite precise articulation points the way while still leaving plenty open.

Other paintings, in which Uslé appears to be entering into dialogue with a repetitive, serial logic, are more peaceful and meditative in nature. Here, the act of painting comes across on the one hand as an almost automated action and on the other it focuses the attention on minimal aberrations, minor

PRÓLOGO
Jan Hoet

Cuando las obras de Juan Uslé fueron expuestas en Documenta 9 hace más de una década, me pareció que, junto con el trabajo de Raoul De Keyser, Gerhardt Richter y Luc Tuymans, constituían una de las referencias pictóricas más destacadas.

El trabajo de Uslé es sumamente variado. Estamos ante una forma de pintar que es muy consciente de sí misma, de su historia y sus implicaciones visuales, prácticas y teóricas, pero que, por otro lado, entrelaza todos esos elementos de una forma en absoluto dogmática, aunque sí libre y, al mismo tiempo, delicada. A pesar de la gran consideración que él otorga a su forma de trabajar, ésta nunca se convierte en metapintura. Surge del acto constructivo de pintar en sí, y sus construcciones llenas de sutiles contrastes están basadas y se unen en un impulso humano.

En la obra de Uslé el impacto de lo local se expresa con gran fuerza. Cuando vivía en el campo en la España de la década de los ochenta, su vida se desarrollaba sin complicaciones, en armonía con los alrededores, y la pintura era la prolongación de la vida cotidiana; el resultado se materializó en unas efímeras descripciones de las condiciones atmosféricas, en capas semitransparentes, con colores saturados, imposibles. Cuando cambió Nueva York por España a finales de los ochenta, empezó a cuestionarlo todo.

Es cuando incorpora a sus cuadros sus agudas observaciones y sus fugaces impresiones sensoriales, el baño de la estimulación intensa, relampagueante, en la que le sumerge la metrópoli. Se da cuenta de que su antiguo medio puede no ser el adecuado para capturar la realidad, cada vez más delicada y escurridiza. Por otro lado, frente al entorno de su contexto desafiante en continuo cambio, que se transforma a gran velocidad, sigue refugiándose deliberadamente en el acto de pintar; se concede a sí mismo que un continuo "fluir" sea su guía, constante capacidad de transformación inherente a este medio.

Sus cuadros no son una ventana abierta al mundo, sino más bien una zona de diálogo que investiga y explora, a veces juguetón y frívolo, otras veces tranquilo y pensativo. Uslé capta y entiende las cosas, pero no busca un postrero "centro" o "esencia". Sus obras rezuman variedad y diversidad más que unidad o armonía. No tienen un centro, es imposible reducirlas a estereotipos ideales, formas geométricas u otros estereotipos determinados. Parecen inducir al espectador a concentrarse más en los bordes, límites, líneas de contrastes y superposiciones entre los distintos elementos del plano del cuadro que en la homogeneidad de cada uno de sus elementos. El pintor hace un uso frecuente de contrastes, mezclas, híbridos, superposiciones matizadas y ósmosis. Gran parte de las obras llevan al espectador a un espacio laberíntico en el que la articulación totalmente precisa de Uslé indica el camino dejando un amplio espacio abierto.

Otros cuadros, en los que Uslé parece abrir un diálogo con una lógica repetitiva y en serie, tienen un carácter más pacífico y reflexivo. En ellos, el acto de pintar es por un lado un acto casi automatizado y, por otro, centra la atención en mínimas anomalías, vibraciones secundarias, que son, precisamente, las cosas que dan más importancia a la mano del hombre. *Feedback*, por ejemplo, compuesta en amarillos y verdes, crea una atmósfera que recuerda una improvisación musical. Elementos visuales reiterativos sufren cambios de poca gravedad y de esta forma establecen nuevas relaciones. Líneas horizontales de distintos grosores y grados de transparencia

vibrations, which are precisely the things that give more importance to the human hand. Feedback, for example, composed in yellows and greens, creates an atmosphere reminiscent of a musical improvisation. Repeated visual elements undergo minor shifts and in this way enter into new relationships. Horizontal lines of various thicknesses and gradations of transparency overlap each other. In contrast to the continuous lines in most of Uslé's works, the transparent yellow bands stop suddenly in the middle of the picture plane. The moment the brush leaves the canvas is crystallised in a concentration of pigment. While the titles of some works refer explicitly to art history, Encerrados (Amnesia) suggests a return to a sort of painterly 'minimum', painting with a minimum of baggage and memories. What remains is the repetitive act of stroking the canvas with the brush, the weight of the brush, the amount of paint which, depending on the pressure of the brush, is left on the canvas, and the reflecting white strips where the brush briefly leaves the canvas. Despite these apparently elementary acts, you can in the results see both an abstract image, a realistic depiction and a virtual space. What is typical for Uslé is that just as you have defined something, it changes into something else. And light is a constant throughout his work: natural, electric, digital light, light that connects together the perception and the imaginary. In Encerrados (Amnesia) the surface seems to radiate a sort of fluorescent light. Uslé associates black with the loss of memory. During his first stay in New York he sometimes felt he had lost his memory, and this was expressed in dark layers of paint.

In his painting, Juan Uslé combines an exploratory approach with an infectious enjoyment of painting. Reason and emotion, intuition and careful thought enter into a subtle, ingenious, playful or meditative interaction with each other. This study of the topicality of painting links up to other SMAK exhibitions of recent times, including those of the work of Steven Aalders, Jan Van Imschoot, Jürgen Partenheimer, Yishai Jusidman and Bernard Frize.

se superponen unas sobre otras. En contraste con las líneas continuas de la mayor parte de la obra de Uslé, las franjas amarillas transparentes se detienen súbitamente en el centro del plano del cuadro. El momento en que el pincel abandona el lienzo se cristaliza en una concentración de pigmento. Mientras los títulos de algunas obras se refieren explícitamente a la historia del arte, Encerrados (Amnesia) sugiere un retorno a un tipo de pintura "mínima": pinta con un equipaje y recuerdos mínimos. Lo que permanece es el acto repetitivo de dar pinceladas sobre el lienzo, el peso del pincel, la cantidad de pintura que queda en el lienzo dependiendo de la presión del pincel y las reflectantes franjas blancas ahí donde el pincel abandona el lienzo. A pesar de estos actos aparentemente elementales, el espectador puede ver en los resultados tanto una imagen abstracta, como una descripción realista y un espacio virtual. Lo que es típico en Uslé es que justo cuando el espectador alcanza a definir algo, se transforma en otra cosa. La luz es una constante a lo largo de toda su obra: natural, eléctrica, luz digital, luz que conecta la percepción y lo imaginario. En Encerrados (Amnesia) la superficie parece irradiar una especie de luz fluorescente. Uslé asocia el negro con la falta de memoria, y esto se refleja en oscuras capas de pintura.

En su obra, Juan Uslé combina un enfoque preparatorio con el placer contagioso de pintar. Razón y emoción, intuición y reflexión inician una interacción sutil, ingeniosa, juguetona o reflexiva entre sí. Este estudio sobre la actualidad de la pintura enlaza con otras recientes exposiciones en el SMAK, incluidas las de las obras de Steven Aalders, Jan Van Imschoot, Jürgen Partenheimer, Yishai Jusidman y Bernard Frize.

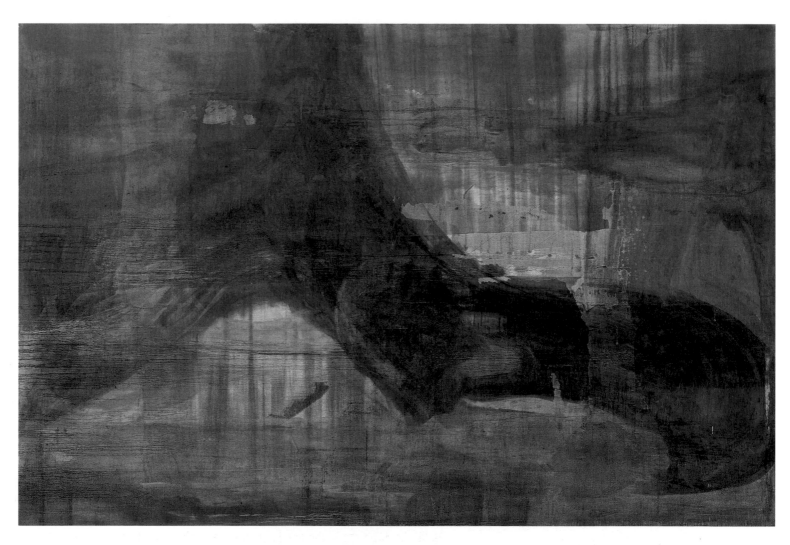

GULF STREAM, *1989, 203 x 305 cm*

THE LIQUID EYE
Enrique Juncosa

The needle indicating the path to the forest
Is grafted on your eye:
sibling to the gaze,
it carries black,
the shoot.
Paul Celan[1]

The path, the wall, the chestnut trees,
to last as long as a gratuitous and premature,
yet beautiful death,
by their own impetus enter
into the affliction of their own image;
and in the midst of the garden, beneath the clouds
stark lesson in poetry,
they instate an astonishing hell.
José Gorostiza[2]

I remember the first time I was seduced by one of Juan Uslé's works – and I use the word seduced because it is possible that I had seen one of his pieces previously without realizing it. It was in Paris, probably in 1990, at the Farideh Cadot Gallery. It was a collective rather than an individual exhibition, and it probably took place in Summer because there didn't seem to be a common theme among the works. There were two large, horizontal pieces by Uslé, which at the time I found romantic, or perhaps lyrical. Thumbing through catalogs, what I remember resembles paintings such as Nebulosa *or* Gulf Stream *(both from 1989). In those days the changing world of art had wearied of new expressionisms – and at the same time of conventional painting – and art galleries had filled up with photographic works and a mixed bag of mediums and pieces based on reflections, quite eccentric more often than not, on the body and identity. For this precise reason Juan Uslé's paintings struck me as unusual, as well as – why not go ahead and say it – a bit démodé. At the time they seemed to me to be a reversion toward abstract expressionism, yet I was conscious of their singularity: the way in which they had been executed seemed to me more meticulous, and certainly far removed from any grandiloquent rhetoric. During these years, and I have mentioned this before,[3] I was living in London and I had just been to see two exhibitions – Brice Marden and Sean Scully – who, as I look back now, made me reconsider the concept I had of abstraction, just as Juan Uslé's paintings had at the beginning of the nineties.[4] It was*

[1] *Paul Celan, from "De umbral en umbral" [1955], in* Obras completas, *Editorial Trotta [translation by José Luis Reina Palazón], Madrid, 1999, p. 93.*
"Aufs Auge gepfropft / ist dir das Reis, das den Wäldern den Weg wies: / verschwistert den Blicken, / treibt es die schwarze, / die Knospe".
[2] *José Gorostiza, from "Muerte sin fin" [1939], in* Poesía completa, *Fondo de Cultura Económica, México, 1996, p. 128.*
[3] *Enrique Juncosa,* Canción de la mudanza, *from the catalog of the Alejandro Corujeria exhibition at the Marlborough Gallery in Madrid, 2003.*
[4] *The first Sean Scully exhibition I saw was at the Mayor Rowan Gallery in London in 1987. I wrote my first long article on his work, which was published by the art magazine: "Las estrategias de Apolo",* Lápiz, *No. 60, 1989, pp. 26-31.*

EL OJO LÍQUIDO
Enrique Juncosa

*En tu ojo injertada
tienes la aguja que indicó el camino a los bosques:
hermanada a las miradas,
lleva lo negro,
el brote.*
Paul Celan[1]

*El camino, la barda, los castaños,
para durar el tiempo de una muerte
gratuita y prematura, pero bella,
ingresan por su impulso
en el suplicio de la imagen propia
y en medio del jardín, bajo las nubes,
descarnada lección de poesía,
instalan un infierno alucinante.*
José Gorostiza[2]

Recuerdo la primera vez que me sedujo una obra de Juan Uslé –y digo sedujo porque es posible que hubiera visto alguna obra suya anteriormente aunque no tenga memoria de ello–. Fue en París, probablemente en el año 1990, y en la galería de Farideh Cadot. No era una exposición individual sino colectiva, y quizás veraniega, pues no parecía haber ningún hilo temático conductor. Había dos cuadros suyos grandes y de formato horizontal que en ese momento me parecieron románticos o líricos. Mirando catálogos ahora, lo que recuerdo tiene que ver con cuadros como *Nebulosa* o *Gulf Stream* (ambos de 1989). En esa época el caprichoso mundo artístico se había cansado ya de los nuevos expresionismos –y por extensión de la pintura– y se veía en las galerías mucha fotografía y un arte muy variopinto basado en reflexiones a menudo excéntricas sobre el cuerpo y la identidad. Es por eso que me parecieron entonces inusuales las pinturas de Juan Uslé y quizás también, por qué no decirlo, como fuera del tiempo. Las vi, en ese primer momento, como una vuelta hacia el expresionismo abstracto aunque siendo consciente de su particularidad: la naturaleza de su ejecución me pareció más cuidadosa y ciertamente alejada de cualquier retórica grandilocuente. En esa época, y ya lo he contado en otra parte[3], vivía en Londres, y acababa de ver dos exposiciones –de Brice Marden y de Sean Scully– que, reflexionando a posteriori, me hicieron replantear mi concepto de la abstracción tal y como lo hicieron a principios de los noventa los cuadros de Juan Uslé[4]. Se daba por hecho que la abstracción había muerto con el minimalismo, y sin embargo aquí estaban estas obras poderosas, ambiciosas y estimulantes.

[1] Paul Celan, de "De umbral en umbral" [1955], en *Obras completas,* Editorial Trotta [traducción de José Luis Reina Palazón], Madrid, 1999, p. 93.
"Aufs Auge gepfropft / ist dir das Reis, das den Wäldern den Weg wies: / verschwistert den Blicken, / treibt es die schwarze, / die Knospe".
[2] José Gorostiza, de "Muerte sin fin" [1939], en *Poesía completa,* Fondo de Cultura Económica, México, 1996, p. 128.
[3] Enrique Juncosa, *Canción de la mudanza,* en el catálogo de la exposición de Alejandro Corujeria en la galería Marlborough de Madrid, 2003.
[4] La primera exposición que vi de Sean Scully fue en la galería Mayor Rowan de Londres en 1987. Sobre su obra escribí el primer artículo extenso que me publicó una revista de arte: "Las estrategias de Apolo", *Lápiz,* n.º 60, 1989, pp. 26-31.

taken for granted that abstraction had died out with minimalism, yet here before us we had these powerful, ambicious and stimulating works.

I was not the only one who felt surprise – and a subsequent theoretical astonishment – in the face of these new forms of abstraction. In 1995, Rudi Fuchs said of Günther Förg that when he organized Documenta VII he was not quite sure how to fit in the abstract paintings of such artists as Förg, as they seemed to him at first to be a mere epigone of the discredited modernist tradition.[5] What happened was that at the beginning of the nineties exhibitions on new forms of abstraction from postmodern perspectives and analyses began to pop up. We can bring to mind such pioneer shows as Painting Alone (Pace Gallery, New York, 1990), Conceptual Abstraction (Sidney Janis Gallery, New York, 1990) or La Metafisica della luce (John Good Gallery, New York, 1991), organized in private galleries, and shortly after, several institutional exhibitions such as Der Zerbrochene Spiegel (Kunsthalle, Vienna, 1993), Italia/America. L´astrazione ridefinita (Galleria Nazionale d´Arte Moderna, San Marino, 1993), Unbound: Possibilities in Painting (Hayward Gallery, London, 1994), The Adventure of Painting (Würtembergischer Kunstverien, Stuttgart, 1995), or the exhibition I myself organized: Nuevas abstracciones (MNCARS, Madrid, 1996). And we can consider it a significant fact that the works of Juan Uslé were included in many of these exhibitions, shows that analyzed these new forms of abstraction which, drawing on the linguistic concerns of minimalism, reintroduced semantic issues into the art of painting. Thus emerged the rediscovery that much more could be expressed through abstraction than the mere language of painting itself. This was – and continues to be – achieved in many different ways, as different as are the works of Terry Winters, Peter Halley, Philip Taaffe, Helmut Dorner, Bernard Frieze, Jonathan Lasker, Olav Christopher Jenssen, Gerhard Richter or Domenico Bianchi, to give a few examples.

But it is never easy to speak about abstract painting without resorting to a mere description of physical contingencies on a canvas. To begin with, Uslé's work is not particularly theoretical or methodical, unlike that of many of his colleagues, especially the North American painters, which makes his pieces difficult to grasp. His aim is not to represent anything in particular – thought mechanisms, social structure, metaphysical aspirations, metalinguistic reflections, praise of multiculturalism... although his work undoubtedly does have to do with all of these issues and ideas, – but rather to represent his personal vision of the world, which is rather more poetic than narrative. The way in which the artist speaks about his painting is as surprising as it is revealing in that it is equally cryptic and abstract, regardless of his desire to clarify. Uslé uses such words as amnesia, dream, vision, drive or distance, concepts which tend toward subjectivity. His more mature paintings, which in my opinion are those done after 1992, are not at all expressionist. It is a style which analyzes, more than expressing, the origin of the images themselves, based on urban experience – something which is manifest as well in the artist's photographs. His technique, as explained by Barry Schwabsky,[6] is evidently based on the interaction between formal historical antitheses –

[5] Rudi Fuchs, Abstract, Dialect, Förg, from the catalog of the Günther Förge exhibition at the Stedelijk Museum in Amsterdam, 1995.
[6] Barry Schwabsky, The Eye, from the catalog of the Juan Uslé exhibition at the John Good Gallery, New York, 1992.

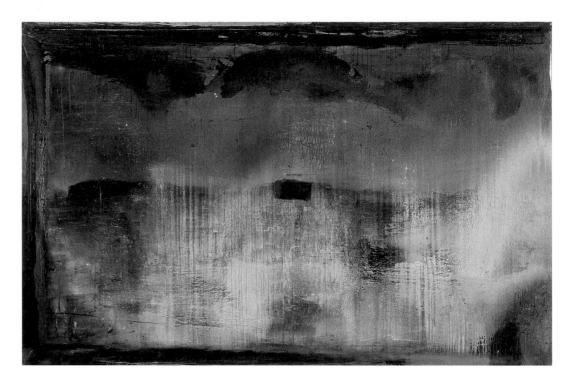

CRAZY NOEL, 1987-1988, 200 x 305 cm

La sorpresa frente a nuevas formas de abstracción –y el sobresalto teórico subsiguiente– no es algo que me ocurriera a mí únicamente. Escribiendo sobre Günther Förg en 1995, Rudi Fuchs dijo, por ejemplo, que al organizar la Documenta VII no supo cómo encajar la pintura abstracta de artistas como Förg porque, en un primer momento, le parecieron un mero epígono de la tradición desprestigiada de la modernidad[5]. El caso es que a principios de los noventa comenzaron a producirse exposiciones sobre las nuevas formas de abstracción desde perspectivas y análisis posmodernos. Podemos recordar aquí muestras pioneras como Painting Alone (Pace Gallery, Nueva York, 1990), Conceptual Abstraction (Sidney Janis Gallery, Nueva York, 1990) o La Metafisica della luce (John Good Gallery, Nueva York, 1991), organizadas en galerías privadas, y poco después varias muestras institucionales como Der Zerbrochene Spiegel (Kunsthalle, Viena, 1993), Italia/America. L´astrazione ridefinita (Galleria Nazionale d´Arte Moderna, San Marino, 1993), Unbound: Possibilities in Painting (Hayward Gallery, Londres, 1994), The Adventure of Painting (Würtembergischer Kunstverien, Stuttgart, 1995) o la que concebí yo mismo: Nuevas Abstracciones (MNCARS, Madrid, 1996). En muchas de estas muestras, significativamente, estaba incluida la obra de Juan Uslé. Y en ellas se analizaban las nuevas formas de abstracción que, a partir del rigor y la preocupación lingüística del minimalismo introducían de nuevo en la pintura cuestiones semánticas. Parecía redescubrirse que con la abstracción se podía hablar de algo más que no fuera el lenguaje mismo de la pintura. Y eso se hacía –se hace– de formas muy diferentes, tan diferentes como son entre sí la obra de Terry Winters, Peter Halley, Philip Taaffe, Helmut Dorner, Bernard Frieze, Jonathan Lasker, Olav Christopher Jenssen, Gerhard Richter o Domenico Bianchi, por poner ejemplos diversos.

No es fácil, en cualquier caso, hablar de pintura abstracta sin recurrir a una mera descripción de acontecimientos físicos sobre un lienzo. La obra de Uslé, para empezar, no es especialmente teórica

[5] Rudi Fuchs, Abstract, Dialect, Förg, en el catálogo de la exposición de Günther Förg en el Museo Stedelijk de Amsterdam, 1995.

INMERSIÓN, *1988, 31 x 48 cm*

those comprised of concepts such as flatness/depth of field, construction/expression, structure/spontaneity, etc. But it is equally clear that we are not dealing with a mere linguistic interaction. Uslé's paintings are based on his urban experience, at least from that moment in 1992 onwards, and his visual perception of structure and space, both liquid – mobility and fluidity – and luminous. And he seems to be telling us that this experience is infinite. In other words: experience cannot be reduced to a method or style.

During the 1980's, Uslé's painting evolved from an abstract expressionist style which took after that of Willem de Kooning – robust brushstrokes and agressive chromaticisms – to a set of dark and fascinating coastal landscapes. Our examples can be found in the series 1960, Williamsburg *(1987), later works such as* Crazy Noel *and* Entre dos lunas *(both 1987-1988), or the paintings from the series* L'Observatoire *(1988), inspired by the retrospection of a shipwreck on the Cantabrian coast, his recollection of that particular coastal landscape, and his individual interpretation of Jules Verne's well-known Captain Nemo. Uslé often quotes one of his famous phrases, quite relevant in the light of his paintings: "the eye is the brain". These paintings in some way document Juan Uslé's solitary arrival in New York, and how he established there his self-confirmed identity – his interior vision. The artist views the world as through a periscope, his eye his only contact with the exterior world. One of his works from that period is very aptly entitled* Ojo y paisaje *(1989). I remember as well having read somewhere a comment by Uslé in which he states something to the effect that living in New York is like being in the belly of a firefly. Uslé's Spanish paintings at any rate are based on the horizontal conformation of the rainy northern coastal landscape, coupled with its narrative or literary possibilities. Later, painting became for Uslé an immersion in parallel space with symbolic possibilities which lead to another world – or to an attempt to understand the world in which he was living. There exists a small work entitled* Inmersión *(1988) in which a pale pathway is painted atop a deep blue background, resembling foam. This zigzagging "S" form is a subtle luminous apparition which seems to represent the possibilities of painting, for Uslé the raft on which he floats through life.*

—o metódica—, a diferencia de la de muchos de sus colegas, especialmente los norteamericanos, lo que la hace especialmente inasible. No quiere representar nada específicamente —ni mecanismos del pensamiento, ni estructuras sociales, ni aspiraciones metafísicas, ni reflexiones metalingüísticas, ni alabanzas del multiculturalismo… aunque ciertamente también tenga que ver con todo esto—, sino que traduce una particular forma de visión del mundo que es más poética que narrativa. La manera misma con la que el artista habla de su pintura es tan sorprendente como reveladora, pues es igualmente críptica o abstracta, aunque lo sea con afán de claridad. Uslé utiliza palabras como amnesia, sueño, visión, pulsión o distancia, conceptos que tienden a lo subjetivo. Su pintura de madurez, la que en mi opinión realiza a partir de 1992, no es en absoluto expresionista. Es una pintura que analiza, más que expresa, el origen de sus propias imágenes, basadas en la experiencia urbana —algo que podemos constatar, además, viendo las fotografías que el artista realiza—. Su práctica, evidentemente, y como explicó Barry Schwabsky[6], se basa en el juego entre antítesis formales históricas, las formadas por conceptos como plano/profundidad, construcción/expresión, estructura/espontaneidad, etc. Pero es también evidente que no nos encontramos ante un mero juego lingüístico. La pintura de Uslé se basa en su experiencia de la gran ciudad, al menos desde ese momento en 1992, y la percepción visual, a la vez líquida —por lo móvil o fluida— y luminosa de sus estructuras y espacios. Y esa experiencia, parece decirnos, es infinita. O lo que es lo mismo: irreducible a un método o a un estilo.

Durante la década de los ochenta la pintura de Uslé evolucionó desde un estilo expresionista abstracto deudor de Willem de Kooning —una pintura de pinceladas robustas y cromatismos agresivos—, a unos fascinantes paisajes marítimos muy oscuros. Se trata de cuadros como los pertenecientes a la serie *1960, Williamsburg* (1987), otros posteriores como *Crazy Noel* y *Entre dos lunas* (ambos 1987-1988), o los de la serie *L'Observatoire* (1988), motivados por el recuerdo de un naufragio en las costas de Cantabria, su memoria del paisaje en esa costa, y su particular interpretación del personaje de Julio Verne, el Capitán Nemo —Uslé gusta citar una frase suya que se torna relevante al pensar su pintura: "el ojo es el cerebro"—. Estos cuadros dan cuenta, en cierta forma, de la llegada solitaria de Juan Uslé a Nueva York, y cómo establece allí su identidad autoafirmando, en primer lugar, su visión interior. El artista contempla el mundo como por un periscopio, siendo el ojo su único punto de contacto con el exterior. Una pintura de este momento se titula, precisamente, *Ojo y paisaje* (1989). Y recuerdo, también, haber leído en algún lugar una frase suya en la que dice algo así como que vivir en Nueva York es como estar en el interior del estómago de una luciérnaga. Las pinturas españolas de Uslé, en todo caso, se basaban en la horizontalidad del paisaje marítimo y lluvioso del norte, y sus posibilidades narrativas o literarias. Después la pintura se convierte para él en una inmersión en un espacio paralelo y de posibilidades simbólicas que le lleva a otro mundo —o a un intento de entendimiento del mundo en el que vive—. Existe un cuadro pequeño titulado *Inmersión* (1988) en el que se dibuja, sobre un fondo azul oscuro, un recorrido más pálido que sugiere espumas. Esta especie de ese zigzagueante es también una aparición luminosa sutil que parece hablarnos de las posibilidades de la pintura, para Uslé la balsa con la que atraviesa la vida.

A finales de los ochenta aparece en su obra la vertical. Se trata del encuentro simbólico con Norteamérica, la arquitectura de Manhattan y el *zip* de Barnett Newman. Puede que este encuentro sea primeramente inconsciente, pues alguna de las primeras verticales es todavía una forma orgánica, como en el cuadro *All Night* (1989), o una marca paisajística (*Tequila*, 1989). Pero ya en 1990 se refiere claramente a la arquitectura urbana, como demuestra el título de *58th Street*, un

[6] Barry Schwabsky, *The Eye*, en el catálogo de la exposición de Juan Uslé en la galería John Good, Nueva York, 1992.

The artist's vertical work appears at the end of the eighties. It is a symbolic encounter between North America, Manhattan architecture and Barnett Newman's zip. This association may have be unwitting at first, as some of Uslé's initial verticals still represent organic forms, such as his painting All Night *(1989)*, or landscapes (Tequila, *1989*). But beginning in 1990 he begins to show clear references to urban architecture, as seen in the title of his work 58th Street, *a horizontal painting which already begins to suggest that the artist does not wish to represent architecture, but rather his experience of it: the liquid movement of the vision he has of structural and light stimuli. Bit by bit the natural and/or mental spaces disappear, giving way to images celebrating the modern metropolis. It is as if, after several strange and solitary years, the artist began to understand and love his new city. In 1991, Juan Uslé paints various simultaneous tributes to Manhattan and Piet Mondrian, who also celebrated the architecture of The Big Apple in the nineteen forties with* Broadway Boogie-Woogie (1942-1943). *Mondrian was captivated by the city's geometrics and the modern rationalism on which they were based. Uslé, on the other hand, in paintings such as* Boogie Woogie *or* Rojo alzado *(both 1991), questions the neoplastic utopia and destroys the geometric patterns by introducing the speed and irregularity which, after all, characterize our experience of the city. This is an organic experience, and the world is profiled through light because everything enters through our eyes. The artist is fascinated not by what he is seeing, but rather by the erotic act of looking – of vision itself: the irregular linear strokes on the surface of the canvas which quite often fittingly evoke spermatozoon. Consider Willem de Kooning's celebrated statement, "content is a glimpse of something, an encounter like a flash."*[7]

From this point on, Juan Uslé's painting, transformed now in an exercise in epistemology, forks off in several directions simultaneously. For this reason we have decided not to base this exhibition on chronological criteria. Two families of works have been established under titles already used by the artist himself.[8] *The first group of works which the viewer comes across belongs to the series* Soñé que revelabas, *made up of large, black vertical paintings begun in 1997. These works are structurally related to other previous paintings such as* Amnesia *(1992) or* Encerrados (Amnesia) *(1997). In them, Uslé has forestalled all attempts at representation in order to create images that rest in his imagination. We are met with large, deep, pulsating spaces and ambiguous transparencies which seem to read as texts. The majority – only one work, number V, is composed of vertical stripes – are made up of horizontal stripes which seem to register the vital pulse of the artist, like those devices we see so often in the movies designed to show us that a poor soul's life is hanging by a thread. This pulse is often a thin, luminous stripe which repeats itself, a rather appropriate metaphor. But these majestic paintings also incorporate elements of silk and satin; we are reminded of the dark tones so characteristic of Velázquez and so admired by Manet. As in the famous mirror of* Las Meninas, *the wavy surface of these paintings seems to want to trap the viewer in its stripes. This pursued complicity is expressed in other ludic aspects as well – an essential characteristic of Uslé's work which is not often*

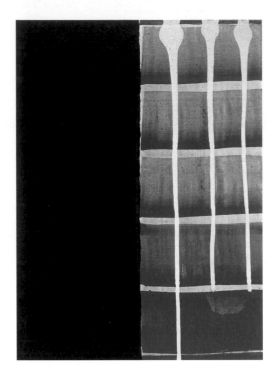 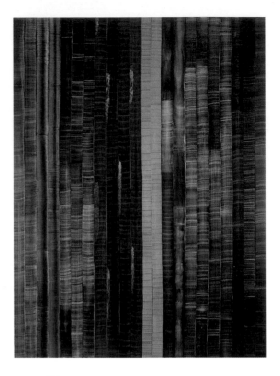

ROJO ALZADO, *1991, 56 x 41 cm* SOÑÉ QUE REVELABAS, V, 2000-2001,
274 x 203 cm. Colección de Arte Cajamadrid

cuadro horizontal que además ya sugiere que el artista no quiere representar la arquitectura sino su experiencia de ella: ese movimiento líquido de la visión sobre estímulos estructurales y luminosos. Poco a poco, van desapareciendo los espacios naturales y/o mentales y surgen imágenes que celebran la urbe moderna. Es como si después de unos años extraños y solitarios el artista comenzara a amar y comprender su nueva ciudad. En el año 1991, Juan Uslé pinta varios homenajes simultáneos a Manhattan y a Piet Mondrian, quien también celebró la arquitectura de Nueva York en los años cuarenta con *Broadway Boogie-Woogie* (1942-1943). Mondrian amaba la geometría de la ciudad y el racionalismo moderno que la sustentaba. Uslé, sin embargo, en pinturas como *Boogie-Woogie* o *Rojo alzado* (ambas de 1991), cuestiona la utopía neoplasticista y destroza la geometría introduciendo en ella la velocidad e irregularidad que caracterizan en último término nuestra experiencia de la ciudad. Esta experiencia es orgánica y el mundo está dibujado con luz, porque se aprehende mediante la visión. Al artista le fascina no lo que mira sino el acto erótico de la mirada o de la visión misma: todos esos recorridos lineales irregulares sobre la superficie del cuadro que a veces tienen la forma adecuada de los espermatozoides. Podemos rememorar aquí la célebre aseveración de Willem de Kooning, quien dijo que "el contenido es el vislumbre de algo, un encuentro como un destello"[7].

A partir de este momento, en cualquier caso, la pintura de Juan Uslé, convertida ya en ejercicio epistemológico, avanza por varios senderos simultáneamente. Es por eso que en esta exposición no nos hemos decidido por un criterio cronológico. Se han establecido familias de obras bajo epígrafes que ya ha utilizado el mismo artista[8]. El primer grupo de obras con el que se encuentra el

[7] *Willem de Kooning, "Content is a glimpse: Interview with David Sylvester",* Location, *I, (Spring), 1963, p. 47.*
[8] *Some of them have already been described by Mariano Navarro in* Juan Uslé: Potencias de la pintura, *from the catalog of the exhibition at the Museum of Fine Arts in Santander, 2000.*

[7] Willem de Kooning, "Content is a glimpse: Interview with David Sylvester", *Location*, I, (primavera), 1963, p. 47.
[8] Algunos de ellos ya han sido descritos por Mariano Navarro en *Juan Uslé: Potencias de la pintura*, en el catálogo de su exposición en el Museo de Bellas Artes de Santander, 2000.

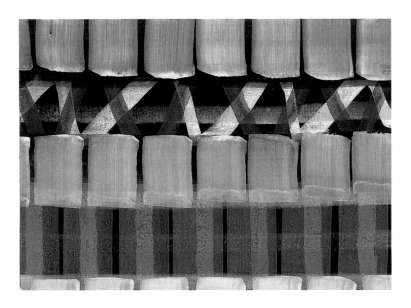

CLOSE-UP, *1993*, *41 x 56 cm*

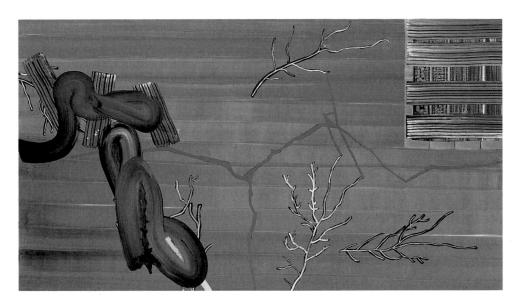

MAL DE SOL, *1994*, *112 x 198 cm*

mentioned – such as when he adds colored spots, which he does in the more recent works in this series, helping to create spatial tension. Black is not the end for Juan Uslé, but rather the beginning. It represents the disappearance of memory – or of light and images – and the infinite possibility of everything – of painting – yet again. Barnett Newman wrote that "the subject matter of creation is chaos [...] the artist tries to wrest truth from the void,"[9] and this idea can be found in the origin of Uslé's black paintings. He has rendered several versions of Newman's Onement (see Wake up (1990), Amapola (1991) or Entrepuntos (1992) for example), and these paintings resemble Newman's work much more than they do Mark Rothko's.

Uslé has entitled another series of works El otro orden (Eolo). It should be mentioned here that these categories do not always represent hermetic compartments, as some works incorporate characteristics of several of the categories created. To begin with we can look to the case of El otro orden (Eolo), where we recognize a certain Miró legacy, as seen in the title Mosqueteros, o mira cómo me mira Miró desde la ventana que mira a su jardín (1995). But we see that the reference to Miró is found not only in the title, which reminds us of the long and poetic titles of the Catalonian artist, but also in what we can call the starry structure of the painting. Miró invented this manner of setting out various formal elements on a flat, monochromatic background in his so-called Pinturas de sueños of the nineteen twenties, to develop it frequently in later paintings such as his equally renown Constelaciones of the nineteen forties. The paintings in Uslé's El otro orden (Eolo) series can be considered some of the freest and lightest works the artist has painted, closer perhaps to expressionism. Yonker's Imperator (1995-1996), for example, reminds us of the freedom and calmness which characterized Willem de Kooning's last works. It is actually quite difficult to see rapid brushstrokes on a canvas without considering the

espectador es el de la serie *Soñé que revelabas,* formada por grandes cuadros verticales negros y comenzada en 1997. Estos cuadros están relacionados estructuralmente con otros anteriores como *Amnesia* (1992) o *Encerrados (Amnesia)* (1997). Uslé ha descartado en ellos toda intención de representación para crear imágenes que descansan en su imaginación. Lo que vemos son grandes espacios pulsantes de profundidades y transparencias ambiguas que parecen poder leerse como textos. En su mayoría —sólo uno, el número *V* es de franjas verticales— están compuestos por franjas horizontales que parecen registrar el pulso vital del artista, como en esos artilugios que tantas veces vemos en las películas y que nos muestran que la vida de alguien está pendiente de un hilo. Ese pulso es normalmente una fina franja luminosa que se va repitiendo, lo que resulta muy acertado metafóricamente. Pero además, estas pinturas de atmósfera majestuosa —tienen algo también de sedas o rasos—, nos remiten a las tonalidades oscuras tan características de Velázquez y tan apreciadas por Manet. Como el célebre espejo de *Las Meninas,* la superficie ondulante de estas pinturas parece querer atrapar al espectador entre sus franjas. Esta complicidad perseguida se manifiesta también en otros aspectos lúdicos —una característica esencial de la obra de Uslé que no se cita a menudo—, como cuando pinta puntos de colores, en los cuadros más recientes de esta serie, que además le sirven para crear tensiones espaciales. El negro no es para Juan Uslé un punto final sino lo contrario. Representa la desaparición de la memoria —o de la luz y de las imágenes— y la posibilidad infinita de todo —de la pintura— otra vez. Barnett Newman escribió que "el tema de la creación es el caos [...] el artista trata de arrebatar la verdad del vacío"[9], y esta idea está en el origen de los cuadros negros de Uslé, quien ha pintado, por otra parte, muchas versiones del *Onement* de Newman (ver, por ejemplo, *Wake up* (1990), *Amapola* (1991) o *Entrepuntos* (1992), y de quien está mucho más cerca que de Mark Rothko.

Uslé ha titulado otra serie de cuadros *El otro orden (Eolo).* Debemos decir, ya aquí, que estas categorías no son siempre compartimentos estancos, pues sucede que algunas obras tienen características de varias de las categorías creadas. En el caso de *El otro orden (Eolo),* para empezar, podemos hablar de una influencia mironiana, como nos recuerda el título de *Mosqueteros, o mira cómo me mira Miró desde la ventana que mira a su jardín* (1995). Pero, efectivamente, la

[9] Barnett Newman, Selected Writings and Interviews, University of California Press, Berkeley-Los Angeles, 1992, pp. 139-140.

[9] Barnett Newman, *Selected Writings and Iterviews*, Univeristy of California Press, Berkeley-Los Angeles, 1992, pp. 139-140.

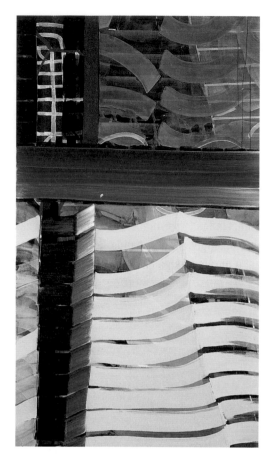

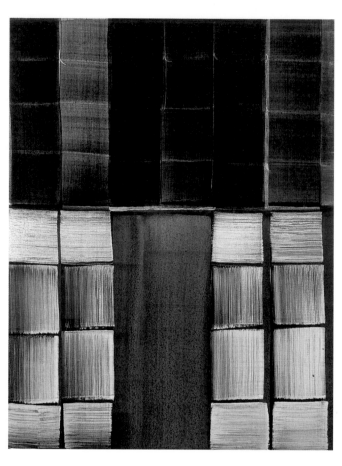

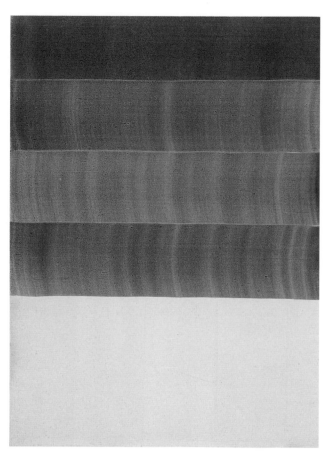

IMAGEN DE LO CONTRARIO, *1993*, *198 x 112 cm* BLIND ENTRANCE, *1998-1999*, *61 x 46 cm* ANDREA, *1993*, *56 x 41 cm. Colección Moderna Museet, Estocolmo*

search for the expression of the unconscious the New York School painters were after. But Uslé's painting is analytical or reflective, and this seems to be the theme of one of his most intriguing paintings which fits into this category: Mecanismo gramatical *(1995-1996). This piece represents a series of graphics inside a white bubble, bearing a strong resemblance to a comic strip speech bubble. A series of lines connect the bubble with a group of squares at the bottom of the painting, in which various interwoven lines seem to illustrate the various rational vocabularies of the artist. It is a visualization of the manner in which the artist transforms his concepts and ideas into abstract language.*

The categories established by Uslé are formal, although one of them, bearing the Duchampian title Celibataires, *brings together those paintings which seem to be impossible to categorize, as they do not resemble one another apart from a deliberately identical initial format. Uslé originally used this title for a group of vertical paintings which were displayed one behind the other: works such as* Imagen de lo contrario, Oda, Oda *or* Huida de la montaña de Kiesler, *all from 1993. Clearly we cannot describe the series without describing each separate work, but we can point out that they conform to the artist's desire to not categorize them within a particular style or method. The group of works entitled* Gramática urbana (In Urbania) *is, on the other hand, quite the opposite, as it rests nearly entirely on serialization. The title of the series is taken from a piece from 1992. Done in tones of red, white and blue, it*

referencia a Miró no se halla sólo en el título, que recuerda los largos títulos poéticos del artista catalán, sino también en lo que podemos llamar estructura constelada de la pintura. Miró inventó la forma de disponer varios elementos formales sobre un fondo monocromático sin perspectiva, en sus llamadas *Pinturas de sueños* de los años veinte, lo que desarrollaría después a menudo, como en sus igualmente célebres *Constelaciones* de los años cuarenta. Las pinturas de *El otro orden (Eolo)*, en cualquier caso, son algunas de las más libres —y livianas—, que ha pintado el artista, y las que podríamos llamar más cercanas al expresionismo. *Yonker´s Imperator* (1995-1996), por ejemplo, tiene algo de la calma y libertad del Willem de Kooning último. Realmente, es muy difícil ver pinceladas rápidas sobre un lienzo sin pensar en la voluntad de plasmación del inconsciente que persiguieron los pintores de la Escuela de Nueva York. Pero la pintura de Uslé es una pintura analítica o reflexiva, y este parece ser el tema de uno de sus cuadros más intrigantes y que puede colocarse en esta categoría: *Mecanismo gramatical* (1995-1996). En esta obra vemos una serie de grafismos en una burbuja blanca, que nos recuerda el espacio donde se ponen los textos en los cómics cuando los personajes hablan. Una serie de líneas comunican esta burbuja con una serie de cuadrados en el inferior del cuadro, en los que diferentes tramados parecen ilustrar los diferentes vocabularios racionales del artista. Una visualización, en definitiva, de la forma en que traduce sus conceptos e ideas en un lenguaje abstracto.

Las categorías establecidas por Uslé son categorías formales. Aunque una, de título duchampiano, *Celibataires,* agrupa las pinturas que son inagrupables porque no se parecen entre sí, más allá de un formato inicial voluntariamente idéntico. Uslé tituló así, originariamente, a un grupo de cuadros

brings to mind, while not literally, the flag of the United States, as well as the works of Jasper Johns, who took up the tradition of analytical and intellectual art begun by Cézanne, and which was later reproduced by the cubists. The paintings in the series Gramática urbana (In Urbania) are based on horizontal and vertical structures, which refer not only to blueprints or architectonic structures, but also to the movement of forms and light. They often resemble strips of camera film negatives due to the serial repetition of shapes, colors and brushstrokes. In addition, they represent static images of movement, acting as oblong mandalas and highlighting the ecstatic possibilities of vision. The pieces can be almost minimalist, or purely geometric, such as Feed Back (1992-1993), Andrea (1993) or Blind Entrance (1998-1999), or much more complicated, making reference to urban freeway interchanges or underground train networks, such as Wrong Transfer (1992), Argumentos cruzados (1993) or Historias de Brasilia (1994), illustrating everything we are likely to experience in the big city.

These rather more complex pieces predict in some way the series entitled Rizomas, referring both to underground stem networks – roots – and the psychoanalytical concept. In works such as The Little Human Element or Rizoma Mayor (both 1988-1989), Uslé presents us with his most complex images. They are constructed by superimposing lines and colors, creating rhythmical and dynamic spaces which celebrate the sensory possibilities of the painting while at the same time revealing the thought system on which they are based. Very fittingly, they contain certain elements reminiscent of electronic networks or the internal pieces of machinery. Many of the elements of these paintings become syntagms developed in others, yet employed here simultaneously or as a group, representing their most baroque state. Uslé's painting seems to remind us that in language, poetry very probably precedes communication, or, in the words of Barnett Newman: "Undoubtedly, the first man was an artist".[10] It is not Uslé's intention, however, to represent archetypal images. His work depicts the history of painting, with a complete awareness of its linguistic splendour. It exists after structuralism and the notion that shapes are synonyms for feeling. But it also expresses a vision of the world which moves and affects us, exploiting the power of metaphors and symbols, and which derives from the assimilation of new ideas and of a world which has changed externally, above all, with the extensive use of new technologies.

de formato vertical que expuso en batería —se trata de obras como Imagen de lo contrario, Oda, Oda o Huida de la montaña de Kiesler, todos de 1993—. Obviamente no pueden describirse si no se describen todos, pero sí podemos señalar que obedecen a una voluntad del artista por no encasillarse en un estilo o un método determinado. El grupo de obras titulado Gramática urbana (In Urbania) es, sin embargo, precisamente lo contrario, pues descansa frecuentemente en la serialización. Un cuadro de 1992 da título a la serie. De color azul, rojo y blanco, nos remite a la bandera norteamericana, aunque no literalmente, y a la obra de Jasper Johns, quien recogió la tradición iniciada por Cézanne, y seguida luego por los cubistas, de un tipo de arte analítico e intelectual. Los cuadros de Gramática urbana (In Urbania) se basan en estructuras horizontales y verticales, que se refieren no solo a planos o estructuras arquitectónicas, pero también a desplazamientos físicos o luminosos. Tienen muchas veces algo de tiras de negativos fotográficos, a causa de la repetición serial de formas, colores y pinceladas. Nos ofrecen, además, imágenes estáticas del movimiento, funcionando como mandalas oblongos y subrayando las posibilidades extasiáticas de la visión. Pueden ser casi minimalistas, o puramente geométricos, como Feed Back (1992-1993), Andrea (1993) o Blind Entrance (1998-1999), pero también mucho más complicados, remitiéndonos a los nudos de autopistas en las salidas de las ciudades o a las redes de los ferrocarriles subterráneos como en Wrong Transfer (1992), Argumentos cruzados (1993) o Historias de Brasilia (1994), describiendo todas las posibilidades de la experiencia de las ciudades.

Estos cuadros más complejos anuncian de alguna manera la serie titulada Rizomas, que se refiere tanto a tallos subterráneos —o raíces— como al concepto psicoanalítico. En cuadros como The Little Human Element o Rizoma mayor (ambos 1988-1989), Uslé nos ofrece sus imágenes más complejas. Están construidos mediante superposiciones de líneas y colores, creando espacios rítmicos y dinámicos, que celebran las posibilidades sensoriales de la pintura al tiempo que nos muestran el sistema de pensamiento que la sustenta —tienen algo, acertadamente, de imágenes de conductos electrónicos o de interiores de máquinas—. Muchos de los elementos de estas pinturas vienen a ser como sintagmas desarrollados en otras, pero utilizados aquí de forma conjunta o simultánea, constituyendo su estado más barroco. La pintura de Uslé parece recordarnos que en el lenguaje, probablemente, es anterior lo poético a lo comunicativo, o en palabras de Barnett Newman, que "sin ninguna duda el primer hombre fue un artista"[10]. Uslé no busca, sin embargo, ofrecernos imágenes primigenias. Su obra nos habla de la historia de la pintura siendo además plenamente consciente de su esplendor lingüístico —existe después del estructuralismo y la noción de que la forma es sinónimo de sentido—. Pero es también la plasmación de una visión del mundo que nos emociona —explotando el poder de la metáfora y del símbolo— y que surge de la asimilación de nuevas ideas y de un mundo que ha cambiado incluso —o sobre todo— externamente, con la utilización extensiva de las nuevas tecnologías.

[10] Barnett Newman, op. cit., p. 158.

[10] Barnett Newman, op. cit., p. 158.

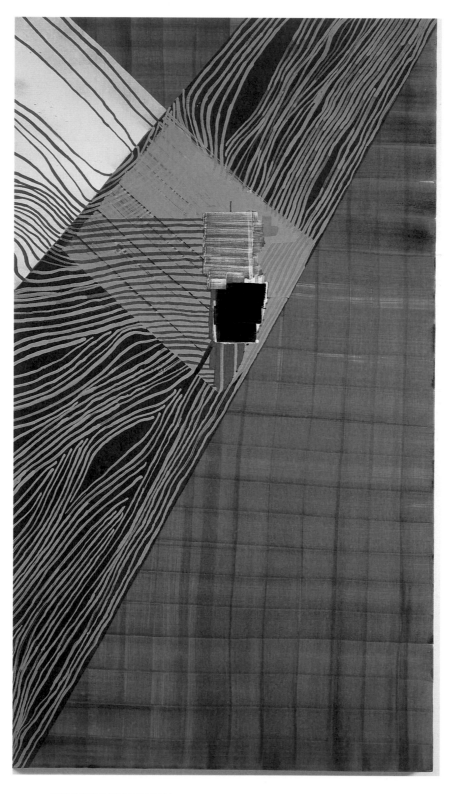

DISTANCIA INSALVABLE, *1993, 198 x 112 cm. Colección Uslé-Civera*

Each man's life work is also a work in a series extending beyond him…
To the usual coordinates fixing the individual's position – his
temperament and his training – there is also the moment of his entrance,
this being the moment in the tradition – early, middle, or late – with
which his biological opportunity coincides.
George Kubler[1]

One recent popular guide to Spain calls Santander "a cheerful modern
town" on the Bay of Biscay, near "the fashionable seaside suburb of
Sardinero." This account makes Santander sound like a perfect destination
for a tourist's holiday. Nowadays when Spain is a functioning democracy,
a thriving up to date culture with many museums devoted to new art, it is
hard to imagine what the country used to be like. Just two generations ago,
when Juan Uslé was born in Santander in 1954, Franco had twenty-one
years still to rule. Like the communist countries of Eastern Europe, Spain
was economically backward and artistically provincial. Uslé's family was
poor. His parents worked near a convent, leaving Juan and his brother to
run free. No wonder that he has recently said:

I choose the canvas as the space of freedom, and place myself I in front
of it in search of something.[2]

Artistic freedom is exhilarating for a man who grew up under a stifling
dictatorial regime. Much of what happened to Uslé as he grew up influenced
his art. When he was nine, he had an attack of sunstroke. The cure
prescribed was silence and a pitch-black room.

Any sound or light irremediably penetrated my head, the narrowest
chink was enough to turn my brain into a kind of painful kaleidoscope.
I don't remember the shapes very clearly, but I do remember the
weight of their light… They wouldn't keep still and in their active
decomposing they gave birth to new images.

[1] *George Kubler*, The Shape of Time, *1962.*
[2] *My quotations from Juan Uslé come from his exhibition catalogues* Back and Forth *(1997) and* Distanca Insalvable *(2000), and from our conversations and Email correspondence.*

EL ARTE ABSTRACTO DE LA METAMORFOSIS DE JUAN USLÉ
David Carrier

*La obra de la vida de cada hombre es además una obra dentro de una serie que lo sobrepasa…
A las coordenadas habituales que determinan la posición del individuo –su temperamento y su
capacitación– hay que añadir el momento de su participación, es decir el momento histórico
–temprano, medio, o tardío– con el que coincide su oportunidad biológica.*
George Kubler[1]

En una versión reciente de una conocida guía turística de España se califica a Santander como
"una alegre ciudad moderna" en el golfo de Vizcaya, cerca del "Sardinero, el balneario de moda."
Esta descripción da la impresión de que Santander es un destino perfecto para unas vacaciones
turísticas. En estos días, en la España democrática, con una pujante cultura al día y con muchos
museos dedicados al arte nuevo, cuesta imaginar lo que era antes este país. Hace tan sólo dos
generaciones, cuando Juan Uslé nació en Santander en 1954, a Franco todavía le quedaban veintiún
años de gobierno. Al igual que los países comunistas de la Europa del Este, España se
caracterizaba por su atraso económico y por el provincianismo de su vida artística. La familia de
Uslé era pobre. Sus padres trabajaban cerca de un convento, y dejaban que Juan y su hermano
corretearan en libertad. No es de extrañar pues que haya dicho recientemente:

Elijo la tela como el espacio de la libertad, y me coloco frente a ella en busca de algo[2].

La libertad artística es apasionante para un hombre que se crió bajo un rígido régimen dictatorial.
Mucho de lo que le ocurrió a Uslé cuando crecía ha influenciado su arte. Cuando tenía nueve años
de edad, tuvo un ataque de insolación. La cura indicada era silencio y un cuarto oscuro como boca
de lobo.

*Cualquier sonido o luz penetraba irremediablemente en mi cabeza. Hasta el haz de luz que
entraba por la rendija más estrecha era suficiente para que el cerebro se me convirtiera en una
especie de caleidoscopio doloroso. No recuerdo las formas claramente, pero sí recuerdo el peso
de la luz… No se quedaban quietas y al descomponerse activamente daban nacimiento a
nuevas imágenes.*

[1] George Kubler, *The Shape of Time*, 1962.
[2] Mis citas de Juan Uslé vienen de sus catálogos de exposiciones *Back and Forth* (1997) y *Distancia Insalvable* (2000), y de nuestras conversaciones y correspondencia electrónica.

Santander a finales de los cincuenta

Juan Uslé (derecha) con su hermano en la escuela

Convento de Suesa

We find memories of those images in his paintings made in the 1990s.

In the 1960s when America was experiencing unparalleled middle-class prosperity, most Spaniards living in the last years of Franco's regime were still without television. Uslé vividly recalls his first visit to a small film theater. Unable to understand the film, all that he could see were shapes and moving shadows.

What attracted me most about movies was the real time you use in seeing a movie... A movie is not like a photograph. A photograph is dead time. You can remember, you can cry, you can dream with a photograph, but it's not like a painting, it's not alive, it's not a presence.

This experience of cinematic time is captured in his paintings. And he remembers an image of a woman dressed in black with her hand on her heart. This painting, which probably showed the founder of the religious order or this particular convent, was the first one that Uslé had seen. To a visually impressionable, highly suggestive child, this commonplace picture seemed magical.

What I always need in my work is some kind of disordering of the space.

Wherever he moved, the eyes of that figure seemed to be following him.

Even now when I look at a painting, the first thing I see or think about are the eye of the person who did the painting.

He captured this effect in his own painting Asa-Nisi-Masa (1995). The title, taken from Fellini's film 8 ½, alludes to the three words that the main character uses to make painted images disappear so that he can sleep. In Asa-Nisi-Masa the soothing narrow horizontal brown stripes on a dark background field effectively convey the idea of visual calm.

Uslé's early art school training was very academic – most of his teachers were caught in the past. He wanted to go abroad, but arranging trips to other countries was still very difficult for Spaniards. No wonder, then, that he has written a long essay on "The last dreams of Captain Nemo." Uslé is fascinated with Jules Verne's great traveler who goes everywhere while remaining sheltered in his submarine beneath the waves.

Whenever people talk about painting, they inevitably think of travel... Painting is a journey with no destination; the destination is decided by the painting itself.

You can learn about Uslé's art by rereading 20,000 Leagues Under the Sea. Look at the very detailed descriptions of the undersea life. In the Mediterranean, Captain Nemo encounters:

spiny oysters, piled on top of each other; triangular wedge shells; trident-shaped hyalines, with yellow fins and transparent shells; orange-colored pleurobranchia, resembling eggs speckled with green

El Capitán Nemo Fotograma de 8 ½ de Fellini

Algunos recuerdos de esas imágenes aparecen en los cuadros que pintó en los años noventa.

En los años sesenta, cuando en los Estados Unidos la clase media vivía unos momentos de prosperidad sin igual, la mayoría de los españoles durante los últimos años del régimen franquista todavía no tenía televisión. Uslé recuerda vívidamente su primera visita a un pequeño cine. Incapaz de entender la película, tuvo que contentarse con ver formas y sombras en movimiento.

Lo que más me atraía de las películas era el tiempo real que uno pasa al verlas... Una película no es como una fotografía. Una fotografía es tiempo muerto. Uno puede recordar, llorar o soñar con una fotografía, pero no es como una pintura, no está viva, no es una presencia.

Esta experiencia del tiempo cinematográfico está plasmada en sus cuadros. Por ejemplo, él recuerda una imagen de una mujer vestida de negro con la mano sobre el corazón. Este cuadro, que probablemente representaba a la fundadora de la orden religiosa de este convento en particular, fue el primer cuadro que vio Uslé. A un niño sensible e impresionable, este cuadro común y corriente le pareció mágico.

Lo que siempre necesito en mi trabajo es alguna forma de desorden en el espacio.

Dondequiera que se moviera, los ojos de esa figura parecían seguirle.

Aún ahora cuando miro un cuadro, lo primero que veo o conceptualizo es el ojo de la persona que lo pintó.

Ha captado este efecto en su propia pintura Asa-Nisi-Masa (1995). El título, tomado de la película de Fellini 8 ½, alude a las tres palabras que emplea el personaje principal para hacer que las imágenes pintadas desaparezcan, para poder conciliar el sueño. En Asa-Nisi-Masa las sedantes bandas horizontales marrones contra un fondo oscuro comunican muy bien la idea de calma visual.

La primera formación artística de Uslé fue muy académica —la mayoría de sus maestros estaban atrapados en el pasado—. Lo que quería era viajar al extranjero, pero organizarse para viajar a otros países era todavía muy difícil para los españoles. No es de extrañar, entonces, que haya escrito un

Puente de Williamsburg

JULIO VERNE, *1990*

Eclipse de sol

dots; aplysia, known also as sea hare; dolabellae; flesy acerae; parosol shells, peculiar to the Mediterranean; sea-ears or ear shells, which produce a very valuable mother-of-pearl; red-flamed scallops…[3]

Those creatures are as varied as the abstract forms employed in Uslé's paintings. And consider the seabed which Nemo's men view when they venture out of the submarine.

I could see vast, monumental rocks jutting forward on their craggy, irregular foundations, seeming to defy the laws of equilibrium. From between those rocky fissures, trees sprouted forth like jets under heavy pressure, supporting other trees that in turn supported them. Elsewhere there were natural towers and wide walls that dropped straight down like curtains, or leaned over at an angle that the laws of gravity would have made impossible on land.

Is it not possible to find here an anticipation of the abstract landscapes of Uslé's paintings from the late 1980s?

After graduating from art school, Uslé had a good career exhibiting in Spanish galleries and museums. Then in 1987, he moved to Williamsburg, Brooklyn where he established a studio, worked hard to learn English, and participated in the life of the New York art world. His training was complete when he came to America, but he was young enough to be intensely responsive to a new place. Situated between two visual cultures, he needed to orient himself.

Painting is matter, it's real, it's earth.

For him art is linked to a concrete place and the visual experiences it provokes. Now secure in his newly established American roots, he returns regularly to live and paint in Spain.

In spring 2003 I came down to Uslé's studio in lower Manhattan directly from the exhibition Manet/Velázquez *at the Metropolitan Museum. That*

largo ensayo sobre "Los últimos sueños del Capitán Nemo." Uslé está fascinado por el gran viajero de Julio Verne que va a todas partes sin salir de la protección de su submarino bajo las olas.

Siempre que se habla de la pintura, se piensa inevitablemente en viajar… La pintura es un viaje sin destino; el destino lo decide la pintura misma.

Se puede comprender el arte de Uslé si se vuelve a leer Veinte mil leguas de viaje submarino y sus descripciones tan detalladas del mundo submarino. En el Mediterráneo, el Capitán Nemo encuentra

ostras con púas, apiladas unas sobre las otras; conchas triangulares en forma de cuñas; hialinas parecidas a tridentes, con aletas amarillas y conchas transparentes; pleurobranquias anaranjadas, parecidas a huevos moteados con puntos verdes; aplisia, conocida también como la liebre del mar; dolabellae; flesy acerae; conchas parasol, exclusivas del Mediteráneo; orejas de mar o conchas oreja, que producen un nácar muy apreciado; vieiras flamígeras…[3]

Esas criaturas son tan diversas como las formas abstractas de las pinturas de Uslé. Pensemos en el lecho marino que los hombres de Nemo ven cuando se aventuran a salir del submarino.

Podía ver vastas y monumentales rocas que sobresalían hacia adelante apoyadas en escarpados cimientos irregulares, como desafiando las leyes del equilibrio. De estas fisuras rocosas brotaban árboles como chorros bajo alta presión, que daban apoyo a otros árboles que a su vez los apoyaban. Más allá se levantaban torres naturales y anchas paredes que caían en línea recta como cortinas, o se inclinaban a un ángulo que las leyes de la gravedad hubieran hecho imposible en la tierra.

¿No es posible encontrar aquí un precedente de los paisajes abstractos de las pinturas de Uslé de fines de los años ochenta?

Después de terminar los estudios en la escuela de bellas artes, Uslé tuvo una buena trayectoria exponiendo en galerías y museos en España. En 1987, se mudó al barrio de Williamsburg, en Brooklyn, justo al otro lado del río a la altura de la calle 14. Allí estableció su estudio, se dedicó a aprender inglés y participó en la vida del mundo del arte de Nueva York. Cuando llegó a Estados

[3] *I quote the translation of* 20,000 Leagues Under the Sea *by Mendor T. Brunetti published in 1969.*

[3] Cito la traducción de *20,000 Leagues Under the Sea* de Mendor T. Brunetti, publicada en 1969. (Traducción libre al español).

happy circumstance helped me to understand Uslé's art. Manet/Velázquez was devoted to tracing the influence of Velázquez and the other great seventeenth-century Spanish masters on Manet and his early modernist French and American contemporaries. And so I arrived prepared to reflect upon the relationship between art and national cultures. When a writer moves from one country to another, he must learn a new language. The same is true, in less obvious ways, for a visual artist. We expect that a painter's art will reflect the everyday environment surrounding him. But in the older accounts of abstract painting, the implications of this obvious fact are not taken into account.

Uslé has explained how dramatically his move from Spain to Brooklyn affected his art.

> When I came to New York, I was vividly aware of the landscape, since my relationship with my surroundings in Santander had been very intense.

His painting changed very quickly. In 1987 he was painting very dark horizontal panels, as if still needing shelter while orienting himself in a new working environment. But by 1989, his colors lighten and his painting technique becomes more varied. And in 1991 he is doing painterly lines, free floating intensely colored forms, wavy background fields, and stripes in a variety of colors.

> Day by day I felt more intensely the weightless sensation of living in those dreams in which you recognize yourself in places you have already lived in, but without the earthly load, weight, which prevents you from flying in reality.

When by the early 1990s you find Uslé making complex baroque patterns, layering grids of varied colors under swirling lines, then you know that he felt at home in America.

When Uslé was coming of age artistically in New York, American abstract painting was beleaguered. Much of the most fashionable art dealt in image appropriation, recycling and critiquing mass culture. According to many critics, beauty was finished and visual pleasure no longer possible. Painting, so we were endlessly told, was an exhausted medium. Perhaps because he was still an outsider, or maybe just because he was more secure in his identity as a painter, Uslé was not attracted by these options.

> At this point in time, and after renouncing its sense so many times, after proclaiming its death so many times… all the painter can do is go on asking questions…

And so he kept painting.

> Every painting is a problem and every moment of its genesis is also a problem.

Like his American peers, he owes much to Abstract Expressionism, but he paints with a historical sensibility informed by his Spanish heritage.

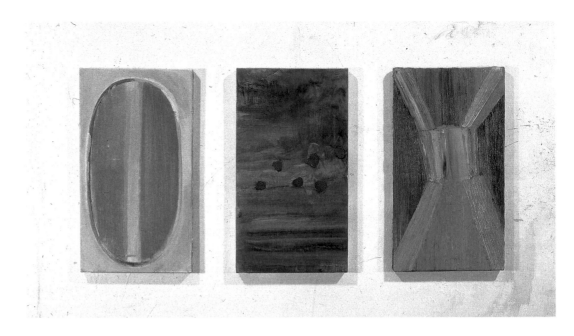

EARLY NEMASTE'S, *1989, 48 x 31 cm cada uno*

Unidos ya había concluido su aprendizaje, pero era suficientemente joven como para adaptarse plenamente al nuevo ámbito. Situado entre dos culturas plásticas, necesitaba orientarse.

> *La pintura es materia, es real, es tierra.*

Para Uslé el arte está vinculado a un lugar concreto y a las experiencias visuales que éste provoca. Ahora que ha afianzado sus nuevas raíces americanas, regresa regularmente para vivir y pintar en España.

En la primavera de 2003 acudí al estudio de Uslé en el bajo Manhattan directamente al salir de la exposición *Manet/Velázquez* en el Metropolitan Museum, circunstancia que me ayudó a entender el arte de Uslé. *Manet/Velázquez* estaba dedicada a rastrear la influencia que habían ejercido Velázquez y otros grandes maestros españoles del siglo XVII sobre Manet y sus contemporáneos, los primeros modernos franceses y americanos. Y fue así como llegué preparado para reflexionar sobre la relación entre el arte y las culturas nacionales. Cuando un escritor se muda de un país a otro, debe aprender un nuevo idioma. Lo mismo le pasa aunque de manera menos obvia a un artista plástico. Esperamos que el arte de un pintor refleje el entorno cotidiano que lo rodea. Pero en las primeras interpretaciones de la pintura abstracta, no se tuvieron en cuenta las implicaciones de este hecho obvio.

Uslé ha explicado la forma evidente en que su traslado de España a Brooklyn afectó a su arte.

> *Cuando llegué a Nueva York, tenía una vívida conciencia del paisaje, ya que mi relación con lo que me rodeaba en Santander había sido muy intensa.*

Su estilo cambió muy rápidamente. En 1987 pintaba paneles horizontales muy oscuros, como si todavía necesitara refugio mientras se orientaba en un nuevo ámbito de trabajo. Pero ya para 1989, sus colores se aclaran y su técnica pictórica se torna más variada. Y en 1991 pinta líneas, formas que flotan libremente, intensamente coloreadas, fondos ondulados, y rayas de diversos colores.

As the ancient trade that it is, painting has managed to survive different cultural and historical fluctuations…

"While other painters relentlessly question the task and meaning of abstraction," the critic Raphael Rubinstein[4] has written, "Uslé seems hardly to know the meaning of the word anxiety." That is exactly right.

Uslé is fascinated with the movies, which have decisively influenced how he works.

The cinema has greatly contributed to the forming of our visual and social awareness and still does so, because undoubtedly it occupies an important space of time in our lives. In this context, painting is an ancestral medium which survives…

His painting evokes very vivid memories of dreams, landscapes and city scenes, old master and contemporary art, and of course film. Uslé's 1996 exhibition in Barcelona was titled Broken Eye, *using those words as:*

a metaphor for our perception, impaired by the inflationary deluge of images that has left it seeing the world only in a fragmentary, broken, piecemeal way.

Without in any literal way reproducing these images, his abstract painting thus is grounded in concrete visual experience.

Paintings are created during the day but I think they go on maturing at night, they are the reflection of night thoughts, children of the moon embodied by the sun.

After a visit to Nepal in 1989, so Dominique Nahas has explained, Uslé resolved that:

henceforth he would never repeat a painting… Instead of style there would be attentiveness to the moment. Instead of signature, naturalness.[5]

The early modernists and most of Uslé's contemporaries found and then refined their signature styles. Uslé rejects that way of working.

Refusing to settle down, he employs Mondrian grids, Reinhardt's black, the brushstrokes of late De Koonings, Newman's zips, Picabia's early machine paintings and a multitude of devices from both the figures of an earlier generation and his contemporaries. The philosopher Jonathan Gilmore[6] distinguishes between what he calls an "internal manner of change" and that "external change that consists in moving from one style to another." Contrast, for example, the internally motivated stylistic development in

[4] *Raphael Rubinstein's review appeared in* Art in America, *February 1996.*
[5] *The quotation from Dominique Nahas comes from the catalogue essay* "Juan Uslé: The Issue and the Crossing," *Distancia Insalvable.*
[6] *Jonathan Gilmore's account of style appears in his* The Life of a Style: Beginnings and Endings in the Narrative History of Art *(2000).*

Día a día sentía más intensamente la sensación ingrávida de vivir en esos sueños en los que uno se reconoce en lugares donde ya ha vivido, pero sin la carga terrestre, sin el peso que impide que uno pueda volar.

Cuando a comienzos de los años noventa nos encontramos con un Uslé que realiza complejos diseños barrocos y pinta cuadrículas de diversos colores bajo líneas arremolinadas, entonces sabemos que ya se siente como en su casa en Estados Unidos.

En el momento en que Uslé se establecía artísticamente en Nueva York, la pintura abstracta americana pasaba apuros. Una gran parte del arte más de moda giraba en torno a la apropiación de imágenes, el reciclaje y la crítica de la cultura de masas. Según muchos críticos, lo bello había terminado y no era posible sentir placer visual. Se nos decía interminablemente que la pintura era un medio acabado. Tal vez debido a que todavía no estaba totalmente integrado, o tal vez simplemente porque se sentía más seguro en su identidad como pintor, parece que Uslé no se sintió atraído por estas opciones.

En estas circunstancias, y después de negar el sentido de la pintura tantas veces, después de proclamar su muerte tan repetidamente… lo único que le queda por hacer al pintor es seguir haciéndose preguntas…

Así que siguió pintando.

Cada cuadro es un problema y cada momento de su génesis es también un problema.

Al igual que sus contemporáneos estadounidenses, Uslé le debe mucho al expresionismo abstracto, pero pinta con una sensibilidad histórica cargada de herencia española.

Por ser una actividad tan antigua, la pintura ha logrado sobrevivir diferentes fluctuaciones culturales e históricas…

"Mientras que otros pintores cuestionan incansablemente la tarea y el significado de la abstracción —ha escrito el crítico Raphael Rubinstein[4]— Uslé da la impresión de prácticamente no conocer el significado de la palabra ansiedad". Y así es exactamente.

A Uslé le fascinan las películas, que han tenido una influencia decisiva sobre su manera de trabajar.

El cine ha contribuido enormemente a la formación de nuestra conciencia visual y social, y lo sigue haciendo, ya que indudablemente ocupa un importante espacio temporal en nuestras vidas. En este contexto, la pintura es un medio ancestral que sobrevive…

Su pintura evoca recuerdos muy vívidos de sueños, paisajes y escenas ciudadanas, el arte de los grandes maestros y de los contemporáneos y, por supuesto, las películas. La exposición de Uslé en Barcelona en 1996 se tituló *Ojo roto*:

palabras que vienen a ser una metáfora que expresa nuestra percepción deteriorada, menguada por un alud inflacionista de imágenes, que tan sólo es capaz de ver el mundo de manera fragmentaria, rota, hecha pedazos.

[4] La crítica de Raphael Rubinstein apareció en *Art in America*, febrero, 1996.

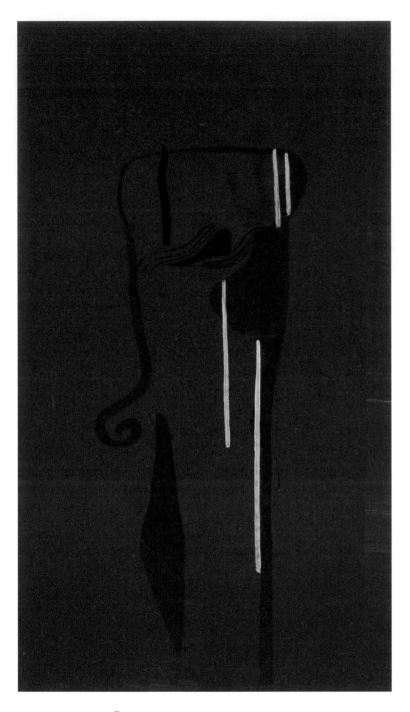

ESPAÑA ES UNA ROSA, *1992*, *198 x 112 cm.*

Colección Ms. Kim Heiston, Nueva York

Jackson Pollock's great 1940s abstractions with that earlier external change which transformed him from a realist working in the style of his teacher Thomas Hart Benton into an original master. As Gilmore points out, the concept of style as "internal manner of change" is as important for modernists as for the old masters.

Gilmore's analysis helps us understand Uslé's stylistic development, which often employs what a film maker would call jump cuts. The movement from España es una rosa *(1992) a red near monochrome overlaid with drawing*

Sin reproducir de manera literal estas imágenes, su pintura abstracta se funda en la experiencia visual concreta.

Los cuadros se crean durante el día pero pienso que maduran de noche, son la reflexión de los pensamientos nocturnos, hijos de la luna expresados en el sol.

Después de una visita a Nepal en 1989, según explica Dominique Nahas, Uslé decidió que:

a partir de aquel momento nunca repetiría un cuadro... En vez de estilo, se concentraría en prestar atención al momento. En vez de estilo individual, fluidez natural[5].

Los primeros modernos y la mayoría de los contemporáneos de Uslé encontraron y luego refinaron sus estilos característicos. Uslé rechaza esa manera de trabajar.

Negándose a definirse, emplea las cuadrículas de Mondrian, el negro de Reinhardt, las pinceladas de los últimos De Kooning, las bandas verticales que Newman llamaba "zips", los primeros cuadros de máquinas de Picabia y una multitud de elementos tanto de las figuras de una generación anterior como de sus propios contemporáneos. El filósofo Jonathan Gilmore[6] distingue entre lo que denomina una "manera interna de cambiar" y ese "cambio externo que consiste en pasar de un estilo a otro." Contrasta, por ejemplo, el desarrollo estilístico ocasionado por las motivaciones internas de Jackson Pollock en sus grandes abstracciones de los años cuarenta, con aquel cambio externo anterior que lo transformó de pintor realista que trabajaba al estilo de su maestro Thomas Hart Benton en un maestro original. Como indica Gilmore, el concepto de estilo como "manera interna de cambio" es tan importante para los modernos como para los antiguos maestros.

El análisis de Gilmore nos ayuda a entender el desarrollo estilístico de Uslé, que a menudo emplea lo que un cineasta llamaría "jump cuts" (saltos visibles en la continuidad de la acción). La continuidad de la acción entre *España es una rosa* (1992), un rojo casi monocromo con dibujo superpuesto, o *Líneas de vientre* (1993), un campo azul oscuro interrumpido por una cuadrícula compuesta de puntos rojos y zonas de amarillo pálido, y *Oda, Oda* (1993), que parece uno de esos cuadros vacíos de Sam Francis con fragmentos superpuestos de una cuadrícula roja rota, muy abrupta. En un par de años nuevamente el estilo pictórico de Uslé vuelve a cambiar espectacularmente. En *Mosqueteros, o mira como me mira Miró desde la ventana que mira a su jardín* (1995) líneas que vibran alocadamente van atravesando un campo calmo donde tiene lugar una acción violenta. Después en *Mecanismo gramatical* (1995-1996) un núcleo blanco lleno de dibujos se sostiene en un campo azul oscuro sobre células energéticas herméticamente comprimidas. Y en *Jugadores del país del queso* (1996) un campo de rojo cortado internamente se levanta entre regulares bandas horizontales azules.

En 1996 el arte de Uslé se abría, pero después en *Tramado de luz* (1997) se comprime herméticamente, con vibrantes franjas horizontales estrechas interrumpidas en el centro y por la derecha por verticales negras brutalmente fuertes. *Rizoma mayor* (1998-1999), por contraste, una gran pintura disparatada, una ampliación de un mapa lleno de la energía más intensa, es un cuadro que utiliza en mayor grado elementos lineales que transmiten la energía frenética de de

[5] La cita de Dominique Nahas viene del ensayo del catálogo "Juan Uslé: The Issue and the Crossing," *Distancia Insalvable*.

[6] La relación de Jonathan Gilmore sobre el estilo se encuentra en *The Life of a Style: Beginnings and Endings in the Narrative History of Art* (2000).

or Líneas de vientre *(1993)*, a dark blue field interrupted with a grid composed red dots and areas of pale yellow, to Oda, Oda *(1993)*, which looks like one of Sam Francis' empty paintings overlaid with fragments of a broken red grid, is very abrupt. In the next couple of years, Uslé's painting style again changes dramatically. In Mosqueteros, o mira como me mira Miró desde la ventana que mira a su jardín *(1995)* madly vibrating lines work their way across a calm field in which violent action takes place. Then in Mecanismo gramatical *(1995-1996)* a white core filled with drawing is hold in a dark blue field above tightly compressed energy cells. And in Jugadores del pais del queso *(1996)* a field of red cut away internally stands beneath calm regular horizontal blue stripes.

In 1996 Uslé's art was really opening up, but then Tramado de luz *(1997)* is tightly strung, the vibrating narrow horizontals, interrupted at the center and on the right by brutally strong black verticals. Rizoma mayor *(1998-1999)*, by contrast, a great mad picture, a blow up of a map full of the most intense energy, is a picture using mostly linear elements which has De Kooning's manic energy. Bilingual *(1998-1999)* is a very different composition, filled with wild vibrating squiggles and fantastic gyrating squiggles. And Zozobras en el jardín *(1998-1999)* a very linear painting, narrow black horizontals and verticals are overlaid with massive horizontal blacks and mysterious areas of color. In The River of Love *(1998-1999)*, finally, a great snake of green and blue pressing across interrupts a placed field of narrow horizontal white stripes.

Think of Uslé's paintings as like a sequence of very diverse film images, a visual recording in real time of his travels and visual experience.

> A movie doesn't have a body. There is no time in which you can catch the picture, it's always going away.

He produces a sequence of very different looking paintings because what gives unity to his art is this cinematic conception of style.

> I see my painting process related to a utopic project, open and in metamorphosis, which could be symbolized as the building of a bridge made up of autonomous experiences linked to one another, a ferry of emotions from one shore of the Atlantic to the other.

When planning this exhibition, he made models of the museums where it will appear and experimented to find the best placements for his paintings, as if the individual works of art were part of some larger narrative, like the scenes in a movie.

Uslé's dramatically up to date visual thinking is rooted at the same time very deeply in tradition. Chapter ten of Roberto Colasso's The Marriage of Cadmus and Harmony[7] *tells a strange story that is relevant here. Nonnus, an enigmatic figure born in Egypt in the fifth century A.D. wrote two books,* Dionysiaca, *a long commentary on pagan myth, and a paraphrase of St. John's Gospel. What puzzles scholars, Colasso notes, is that one man produced two such different accounts.*

[7] *Roberto Colasso's* The Marriage of Cadmus and Harmony *came out in English translation in 1993.*

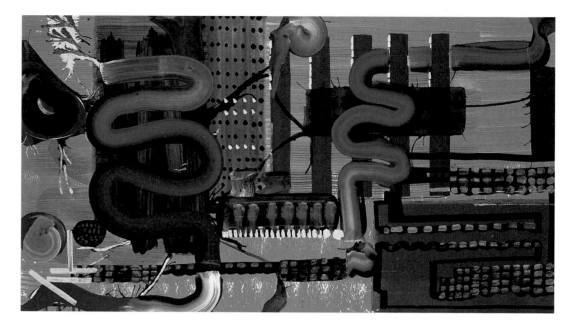

RIZOMA'S, *1997*, 112 x 198 cm

Kooning. *Bilingual* (1998-1999) es una composición muy diferente, llena de alocados garabatos vibrantes y de fantásticos garabatos giratorios. Y en *Zozobras en el jardín* (1998-1999) un cuadro muy lineal en el que estrechas líneas horizontales y verticales negras se superponen macizos negros horizontales y misteriosas áreas de color. En *The River of Love* (1998-1999), finalmente, una gran serpiente verde y azul que se impone transversalmente interrumpe un campo de estrechas rayas blancas horizontales.

Se puede concebir la pintura de Uslé como una secuencia de imágenes fílmicas muy diferentes, un registro visual en tiempo real de sus viajes y de su experiencia visual.

> *Una película no tiene cuerpo. No hay un momento en que se pueda atrapar la imagen pues está siempre en movimiento.*

Él produce una secuencia de cuadros muy diferentes porque lo que da unidad a su arte es esta concepción cinemática del estilo.

> *Veo el proceso de mi pintura relacionado con un proyecto utópico, abierto y en metamorfosis, que podría simbolizarse como la construcción de un puente constituido por experiencias autónomas vinculadas entre sí, un transborde de emociones de una costa del Atlántico a la otra.*

Al planear esta exposición, Uslé creó maquetas de los museos donde se presentará y experimentó para encontrar las mejores ubicaciones para sus cuadros, como si las obras de arte individuales fueran secuencias de una narración más extensa, como las escenas de una película.

Notoriamente actualizado, el pensamiento pictórico de Uslé está al mismo tiempo profundamente enraizado en una tradición. El capítulo diez de *Las Bodas de Cadmo y Harmonía* de Roberto Calasso[7]

[7] *The Marriage of Cadmus and Harmony* de Roberto Calasso apareció en traducción al inglés en 1993

Did Nonnus celebrate the last, and truly dazzling, lights of the pagan world with his poem on Dionysius, then converse to the new and already dominant faith…? Or was it the other way around: Nonnus, a Christian, was quite suddenly struck by the pagan vision, as though by lightning…?

Colasso himself suggests a third possibility: Perhaps Nonnus wrote both books:

at the same time, or at least without seeing any discrepancy between them… impartial to Dionysus and Christ alike, he constantly finds the same demonic gadfly in both their stories, goading them on to intoxication, frenzy, delirium, illumination.

Like Nonnus, Uslé loves to take on multiple identities.

Metamorphoses have long been of great interest to visual artists. Ovid's stories of gods and people turning into animals or things provided great subjects for many baroque painters and sculptors. And because his so often involve sudden dramatic jump cuts, visual metamorphoses certainly interests Uslé.

Painting what moves and flows. I search for something indetermined and ever-changing.

As "an image of simultaneous but divisible multiplicity," the literary historian Leonard Barkan,[8] has written, "throughout its history (metamorphosis) maintains associations with the belief that human identity itself is multiple." Like Nonnus, Uslé reveals in displaying his multiple identities.

Pictures are independent entities… chained to each other not by their formal similarity but as… links of a project in constant metamorphosis.

In this time when film dominates our visual culture, Uslé's abstract art of metamorphosis shows that a greatly gifted painter can create a body of art that has the intensity, the integrity and the visual variety required to command out attention and demand our respect.

relata un cuento extraño que adquiere relevancia aquí. Nonnus, una figura enigmática nacida en Egipto en el siglo v de la era cristiana, escribió dos libros *Dionisíaca*, un largo comentario de un mito pagano, y una paráfrasis del Evangelio de San Juan. Lo que intriga a los eruditos, observa Calasso, es que un hombre produjera dos relatos tan diferentes.

¿Es que Nonnus celebró las últimas luces verdaderamente deslumbrantes del mundo pagano en su poema sobre Dionisio, para luego convertirse a la nueva fe dominante…? ¿O fue al revés: Nonnus, un cristiano, tuvo repentinamente una visión pagana, como un relámpago…?

Calasso por su parte sugiere una tercera posibilidad: tal vez Nonnus escribió ambos libros:

al mismo tiempo, o al menos sin ver una discrepancia entre ellos… Imparcial ante Dionisio y Cristo por igual, constantemente encuentra en ambas historias el mismo tábano demoníaco que los lleva a la intoxicación, al desenfreno, al delirio y a la iluminación.

Al igual que Nonnus, a Uslé le gusta adoptar múltiples identidades.

Las metamorfosis han sido siempre de gran interés para los artistas plásticos. Las historias de Ovidio en que dioses y personas se convierten en animales o cosas han aportado temas muy valorados para muchos pintores y escultores barrocos. Y debido a que su arte a menudo presenta impresionantes discontinuidades repentinas, las metamorfosis visuales ciertamente le interesan mucho a Uslé.

Pintar lo que se mueve y fluye. Busco algo indeterminado y en constante cambio.

Como "imagen de multiplicidad simultánea pero divisible", el historiador literario Leonard Barkan[8], ha escrito que "a través de su historia (la metamorfosis) existe la convicción de que la identidad humana misma es múltiple." Al igual que Nonnus, Uslé se revela al desplegar sus identidades múltiples.

Los cuadros son entidades independientes… encadenados entre sí no por su similitud formal sino como… enlaces de un proyecto en constante metamorfosis.

En esta época en que la cinematografía domina nuestra cultura visual, el arte abstracto de la metamorfosis de Uslé demuestra que un pintor muy dotado puede crear un cuerpo de arte que tiene la intensidad, la integridad y la variedad visual requeridas para captar nuestra atención y exigir nuestro respeto.

[8] *Leonard Barkan's* The Gods Made Flesh *appeared in 1986.*

[8] *The Gods Made Flesh* de Leonard Barkan se publicó en 1986.

BLACK OUT
ICONOGRAPHY OF THE PAINTING
Eva Wittox

> Maybe there is no truth which justifies the practise of painting, but I
> do believe that there is a necessary meaning to painting that derives
> from its own nature as a medium. And that belief is what ratifies the
> existence of hidden dialogue between sensation and reason.
> *Juan Uslé*[1]

As I sat down to write this text, the news was dominated by images of New York in utter darkness. A major power failure had caused power plants to close down, leaving a large part of the US and Canada for hours, even days without electricity. This was the biggest black out in history, a blackout that affected more than fifty million people. The images on television had something surreal about them. They covered the city of lights in darkness, paralysed the underground, computers, air-conditioning and television sets. Life in the streets came to a halt as the lights went out. I wondered how the New Yorkers experienced this power failure. From the images on my television, it looked as if most of them enjoyed this moment of quiet in their usually hurried lives. And I wondered, too, how the Spanish painter Juan Uslé, who went to live in New York in 1987, experienced this blackout.

In the late 1980s Juan Uslé, then living in northern Spain, decided to move to New York. Up till then his paintings had been vaguely figurative. Painted in dark, somewhat romantic colours, they referred to landscapes and other figurative elements. His move to the great American metropolis was to influence his work profoundly. Uslé's now abstract works are always inspired by a specific mood or experience, which he translates into the medium of painting. The excitement of the cosmopolitan town, its geometric street layout, the skyscrapers, the lights, the underground,... All of these constitute elements that may be the point of departure for a painting. Yet Uslé does not paint mere images of reality, nor does he refer directly to it. For him, the process of painting is more important. In various series of paintings the artists works with different pictorial paradigms, which he invariably translates into the materiality of the act of painting on canvas. The paintings depart from a preconceived idea, but actually come to live only as they are being made. The realization of the paintings catches up with their conception.

Not only is Uslé through and through familiar with the materiality of painting, he is also constantly aware of the history of (abstract) painting. The titles of the works are quite revealing in this respect. From them, we infer that certain painters have played a part in their genesis. Sometimes the influence concerns the composition, like in Boogie Woogie. *Usually, however, the influence is intellectual or indirect. In* Narciso (De Kooning versus Bacon), *for example, we notice a tension between the fine grid of lines that covers the background and the colourful, twisting lines in the foreground. But we also notice that the motif in the foreground is composed of two parts that balance each other. References to Uslé's fellow-countryman Joan Miró are quite*

[1] Dialogue with the other side, a conversation with Rosa Queralt, in: Juan Uslé – Leap Year, Barcelona, 1992.

BLACK OUT
ICONOGRAFÍA DE LA PINTURA
Eva Wittox

> *Puede ser que no exista verdad que justifique el ejercicio de la pintura, pero creo firmemente que existe un significado necesario en la pintura que deriva de su propia naturaleza como medio. Y es esta creencia la que ratifica la existencia de un diálogo oculto entre la sensibilidad y la razón.*
> Juan Uslé[1]

Cuando me senté a escribir este texto, en las noticias imperaban las imágenes de Nueva York en la más profunda oscuridad. Un fallo eléctrico había provocado el cierre de centrales eléctricas, dejando una gran parte de Estados Unidos y Canadá sin electricidad durante horas, e incluso durante días. Fue el mayor apagón de la historia, un apagón que afectó a más de cincuenta millones de personas. Había algo surrealista en las imágenes televisivas. Recorrían la ciudad de las luces en la oscuridad mientras el metro, los ordenadores, los aires acondicionados y los televisores estaban paralizados. La vida en las calles se bloqueó en el momento en que las luces se apagaron. Me pregunté cómo vivieron este fallo eléctrico los habitantes de Nueva York. A través de las imágenes de mi televisión, parecía como si la mayoría de ellos disfrutara de este momento de quietud presente en sus vidas, normalmente tan aceleradas. También me pregunté cómo vivió este apagón el pintor español Juan Uslé, que había ido a vivir a Nueva York en 1987.

[1] *Diálogo con el otro lado, una conversación con Rosa Queralt*, en: *Juan Uslé – Leap Year*, Barcelona, 1992.

Estudio del pintor en Nueva York a oscuras

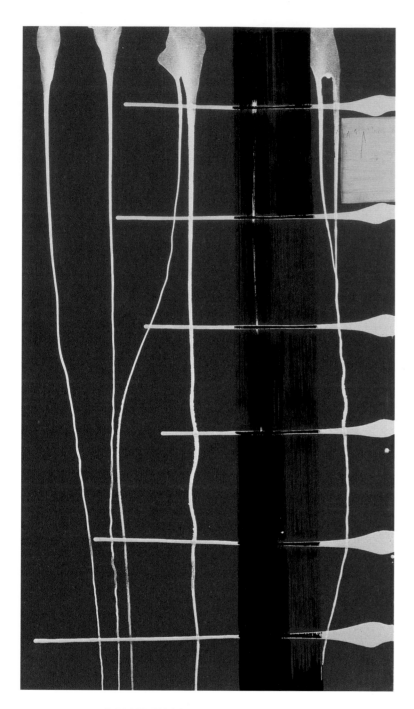

BOOGIE-WOOGIE, *1991, 198 x 112 cm*

frequent. In the series Eolo *the pictorial plane is less crowded and the artist often resorts to playful organic shapes: elements that seem a tribute to Miró. In* Mosqueteros, o mira cómo me mira Miró desde la ventana que mira a su jardín *we recognize a composition of round and angular shapes, painted with mainly primary colours. The style of works like* Bilingual *or* Jugadores del país del queso *is more graphic, the shapes are more organic, the colours are definitely lighter. Compared with earlier works, these are less complex, less crowded. They embody a slowness, an emptiness in which the presence of light plays a major part. The composition is dominated by a few whirling brush strokes. The shapes break loose from the structure underneath. The*

A finales de 1980, Juan Uslé, que por entonces residía en el norte de España, decidió marcharse a vivir a Nueva York. Hasta entonces sus cuadros habían sido vagamente figurativos, con colores oscuros, ligeramente románticos, con alusiones a paisajes y a otros elementos figurativos. Su traslado a la gran metrópolis estadounidense influyó profundamente en su obra. Las actuales obras de Uslé siempre están inspiradas en una experiencia o estado de ánimo específico, que él traslada al medio pictórico. La actividad frenética de una ciudad cosmopolita, la disposición geométrica de las calles, los rascacielos, las luces, el metro... Todos estos elementos podrían ser el punto de partida de un cuadro. Sin embargo, Uslé no pinta simples imágenes de la realidad, ni se refiere directamente a ella. Para él, el proceso de pintar es más importante. En varias series de cuadros el artista emplea determinados paradigmas pictóricos, que traslada invariablemente a la materialidad del acto de pintar en un lienzo. Los cuadros parten de una idea preconcebida, pero únicamente cobran vida cuando se están creando. La creación de los cuadros supera su concepción.

Uslé no sólo está más que familiarizado con la materialidad de la pintura, sino que además es siempre consciente de la historia de la pintura (abstracta). Los títulos de las obras son bastante ilustrativos en este sentido. De ellos deducimos que ciertos pintores han influido en su génesis. En ocasiones la influencia se refiere a la composición, como en *Boogie Woogie*. Sin embargo, normalmente la influencia es intelectual o indirecta. Por ejemplo, en *Narciso (De Kooning versus Bacon)*, podemos apreciar la tensión existente entre la fina retícula de líneas que cubre el fondo y las líneas serpenteantes de color del primer plano. Aunque también percibimos que el motivo del primer plano está formado por dos partes que se equilibran mutuamente. Las referencias a Miró, compatriota de Uslé, son bastante frecuentes. En la serie *Eolo* el plano pictórico está menos abarrotado y, a menudo, el artista recurre a divertidas formas orgánicas, elementos que parecen un tributo a Miró. En *Mosqueteros, o mira cómo me mira Miró desde la ventana que mira a su jardín* observamos una composición de formas angulosas y redondas, pintadas principalmente con colores primarios. El estilo de obras como *Bilingual* o *Jugadores del país del queso* es más gráfico, las formas son más orgánicas, los colores son decididamente más claros. Si las comparamos con obras anteriores, estas son menos complejas, menos abarrotadas. Personifican una lentitud, un vacío en el que la presencia de la luz tiene un papel destacado. La composición está dominada por algunas pinceladas arremolinadas. Las formas se separan de su estructura inferior. La superficie que forma el fondo de las líneas serpenteantes es más sobria, incluso monocroma. El dibujo a mano alzada tiene mayor autonomía y puede entenderse como "humano", ha sido incluido en el lienzo por un gesto del artista.

Los cuadros son el resultado de un diálogo entre la realidad objetiva y su experiencia subjetiva. El espacio que Uslé pinta sobre el lienzo parece ser el resultado del contraste entre un espacio real e imaginario. Se podría considerar que algunas de las obras de la serie *In Urbania* son una indagación sobre el espacio urbano contemporáneo. Por ejemplo, *Wrong Transfer* representa "perderse" al realizar un trasbordo equivocado en el metro, una experiencia que se evoca en el lienzo tanto visual como emocionalmente. La composición nos enfrenta a una red de líneas y zonas de color interconectadas, sin ningún significado claro ni sentido de la orientación. La rítmica sucesión de pinceladas desvela construcciones arquitectónicas, redes de cables y medios de transporte, mientras que, al mismo tiempo, la lógica formal del plano pictórico domina la imagen y no podemos evitar el poder emblemático de los elementos con un origen figurativo.

Uslé utiliza los títulos de sus obras con el fin de transmitir algo relacionado con el punto de partida de la obra. A menudo existen referencias a la ciudad o al transporte. Tal y como mencionamos anteriormente, actúan simplemente como una coartada para poder centrarse en el acto de pintar

surface that constitutes the background for the twisting lines is more sober, even monochrome. The freehand line drawing is more autonomous and can be read as "human", put down onto the canvas by a gesture of the artist.

The paintings result from a dialogue between objective reality and its subjective experience. The space Uslé paints on the canvas seems to result from the confrontation between a real and an imaginary space. Various works from the series In Urbania could be considered an enquiry into the experience of contemporary urban space. Wrong Transfer, e.g. refers to "getting lost" after a wrong transfer in the underground, an experience that is evoked both visually and emotionally on the canvas. The composition confronts us with a network of interconnected lines and areas of colour, without any clear meaning or sense of direction. The rhythmical succession of brush strokes refers to architectural constructions, networks of cables and means of transport, while at the same time the formal logic of the pictorial plane dominates the image and we cannot fail to notice the emblematic power of elements with a figurative origin.

Uslé uses the titles of his works to convey something with regard to the point of departure of the work. Often there are references to the city or to transport. As we mentioned earlier, this is actually merely an alibi to focus on the act of painting itself. The paintings are tense, they confront us with both order and chaos, presence and absence, flatness and three-dimensionality, they are blurred and sharp, saturated and transparent,... Juan Uslé controls the medium of painting, knows the possibilities and limits of the paint and its support. Precisely therefore he is able to use the medium without restraints, create tensions, enquire into motifs, join the various elements to create a dynamic effect. Frequently there appear marks that refer to recognizable elements. The number 4, a dress, a comma, a stain that could be a footmark. It is as if the painter sometimes deliberately chooses motifs that question the relation between the image and its referent. As we recognize certain shapes, we start to question our perceptive faculties."It does not matter what the images mean or represent, the important thing is to transcend their location as fragments of memory to finally affect, suggest and pose problems of perception."

Most paintings are a juxtaposition of areas of colour and line structures. Different surfaces are juxtaposed. This layeredness plays a part in the three-dimensional effect, yet he artist certainly does not strive to attain a traditional perspectival illusion.[2] The lines and contours have different, contradictory vanishing points; they define areas that expand throughout the painting. A grid of parallel lines, ranging from the thinnest of lines to wide stripes of colour, traverse the works. These rarely end in the centre. As they seem to cross the edges of the painting, they are not confined to the canvas. These lines are mainly horizontals and verticals, and seem to "map" he elements of the painting. It is as if they relate the various constituent elements, or even hold them together. At the same time they suggest that the work is part of a larger whole. Uslé himself uses the term "rhizome" to classify his paintings. Visually complex works like Mantis or Rizoma Mayor consist of

[2] The French thinker Paul Virilio has repeatedly drawn attention to the "flatness" that has become part of contemporary society. We increasingly acquire experience of life in front of the computer or television screen. Because we have "real time access" to a huge number of different of places and situations, it seems unnecessary to actually explore reality itself. (see the essay: Speed and Information: Cyberspace Alarm!).

en sí. Los cuadros son tensos, nos enfrentan tanto al orden como al caos, la presencia y la ausencia, lo plano y lo tridimensional, están borrosos y enfocados, saturados y transparentes... Juan Uslé controla el arte de la pintura, conoce las posibilidades y limitaciones de la pintura y su soporte. Precisamente por eso es capaz de usar la pintura sin limitaciones, crear tensiones, explorar motivos, unirse a los distintos elementos para crear un efecto dinámico. A menudo aparecen marcas que se refieren a elementos identificables. El número 4, un vestido, una coma, una mancha que podría ser una huella. Es como si en ocasiones el pintor eligiera deliberadamente motivos que cuestionan la relación entre la imagen y su referente. Cuando reconocemos ciertas formas, empezamos a cuestionarnos nuestras facultades perceptivas. "No importa lo que signifiquen o representen las imágenes, lo importante es ir más allá de su posición como fragmentos de memoria para finalmente adoptar, sugerir y plantear problemas de percepción".

La mayoría de los cuadros son una yuxtaposición de áreas de color y estructuras lineales. Se yuxtaponen diferentes superficies. Estas capas contribuyen a causar un efecto tridimensional, aunque es obvio que el artista no intenta transmitir una ilusión de perspectiva tradicional[2]. Las líneas y los contornos tienen puntos de fuga diferentes y contradictorios; definen áreas que se expanden por todo el cuadro. Una retícula de líneas paralelas, que van desde la más fina hasta anchas franjas de color, atraviesa sus obras; y estas acaban en contadas ocasiones en el centro. Como parecen cruzar los bordes del cuadro no están encerradas en el lienzo. Estas líneas son

[2] El pensador francés Paul Virilio ha denunciado en repetidas ocasiones "la monotonía" que existe en nuestra sociedad contemporánea. Cada vez es más común adquirir nuestras experiencias a través de la televisión o el ordenador. El hecho de que tengamos "acceso en tiempo real" a un inmenso número de lugares y situaciones hace que parezca innecesario explorar la propia realidad (ver el ensayo: Speed and Information: Cyberspace Alarm!).

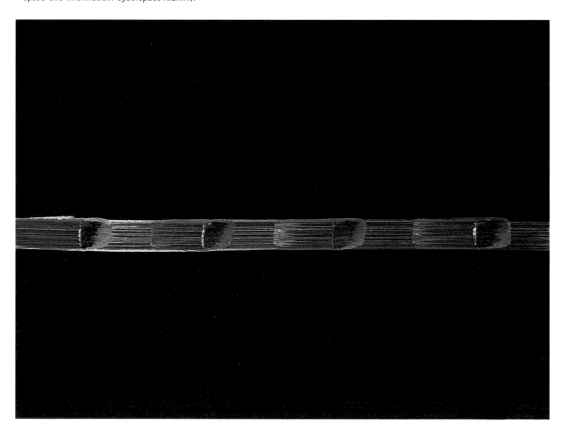

IMPAR, 1991, 54 x 41 cm

a number of superimposed grids. The paintings may be an echo of an image of the nocturnal city, with its lights, people moving, details of streets. Some colours or motifs are confined to a square that is defined by intersecting lines, others seem boundless. Structures seem to come and go like the fragments of a story. The term "rhizome" (borrowed from Deleuze and Guattari) refers to an autonomous "passage" in time, without for that matter referring to its origin or destination. Uslé presents his paintings as a temporary delimitation of endless surfaces or as fragments from an endless structure of lines.

The lines Juan Uslé paints originate from his hand and brush, not from an automatic mechanism. As linear signs the lines give rise to grids. The critic Rosalind Krauss considers grids a recurrent structure in modernist painting.[3] Their flat structure is supposed to prevent the portrayal of reality and therefore represents the autonomy of the work of art. Krauss refers to artists like Malevich or Mondriaan, who reached a sort of end point with their pure paintings. The black spot or Mondriaan's grid of primary colours is supposed to prevent the projection of reality onto the canvas. According to Krauss, they can represent (the surface) of the painting itself. The presence of the grid a priori means that the work is no synthesis, but a fragment from a larger whole. Most of Uslé's "rhizomes" or "in urbania" paintings are inspired by street patterns. On canvas this results in a line structure without centre or narrative. Erased Centre, e.g. is a multicoloured line structure that surrounds a dark central area. The lines, often grouped together, vibrate and swirl through the image, always avoiding the centre.

These abstract grids structure the paintings and guide our eye: "Lines create order, they direct the eye's reading". They hold together the various parts and colours without bestowing meaning upon them. Whereas in the case of a street map there must be a reference to scale, Uslé never refers to the concept. The scale varies from intimate to human or cosmopolitan. Not only does the artist superimpose different layers, they are also very heterogeneous. Through a red grid, e.g. we notice a play of black and white stains (Oda-Oda); a pattern of horizontal black and white lines is confronted with a wide blue band that meanders through the image (The River of Love). The brush strokes vary from fine verticals to a rhythmic play of identical lines or they become vibrant round shapes that seem to jump about.

It is hard to see a systematic coherence between the various series and individual paintings. As every work originates from the freedom of the process of painting, there is rarely a calculated result. Uslé's work is a priori non-systematic. The artist does not strive for a coherent relation between the work, nor is he inspired by a programme. The paintings are without pretence: they are always exercises. What Uslé considers important, is the process of painting itself. This artist creates his work through the concrete confrontation of the material properties of the medium, through the unexpected effects of the process of painting. A free play is more important than so-called virtuoso gestures. The process of painting consists of a natural harmony between the manual act and intellectual decisions. Peintures Celibataires is a series with which the artist emphasizes the autonomy of each painting. Each painting of this series is equal in size (198 x 112 cm), but all of them are individual exercises, combinations of

[3] Rosalind E. Krauss, "Grids" in: The Originality of The Avant-Garde and Other Modernist Myths', Massachusetts and London, 1994, pp. 8-22.

principalmente horizontales y verticales, y parecen "organizar" los elementos del cuadro. Es como si relacionaran los distintos elementos constitutivos, o incluso como si los unieran. Al mismo tiempo, sugieren que el cuadro forma parte de una obra mayor. El propio Uslé utiliza el término "rizoma" para clasificar sus cuadros. Cuadros visualmente complejos como Manthis o Rizoma mayor están compuestos por varias retículas superpuestas. Los cuadros podrían ser el eco de la imagen de una ciudad por la noche, con sus luces, sus habitantes en movimiento y los detalles de sus calles. Algunos de los colores o motivos están encerrados en un cuadrado definido por líneas que forman una intersección, otros parecen ilimitados. Las estructuras parecen ir y venir como fragmentos de una historia. El término "rizoma" (tomado de Deleuze y Guattari) se refiere a un "paso" autónomo en el tiempo, y no en este caso a su origen o destino. Uslé presenta sus cuadros como una delimitación temporal de superficies interminables o como fragmentos de una estructura de líneas ilimitada.

Las líneas que pinta Juan Uslé tienen su origen en su mano y su pincel, no en un mecanismo automático. Las líneas, como señales lineales, conforman las retículas. La crítica Rosalind Krauss considera que las retículas son una estructura recurrente en la pintura moderna[3]. Se supone que el fin de su estructura plana es evitar la representación de la realidad y, por lo tanto, representa la autonomía de la obra de arte. Krauss hace referencia a artistas como Malevich o Mondrian, quienes alcanzaron una especie de punto final con sus cuadros puros. La mancha negra o la retícula de Mondrian de colores primarios se supone que evitan la proyección de la realidad en el cuadro. Según Krauss, pueden representar la superficie del cuadro en sí. La presencia de la retícula significa a priori que el trabajo no es la síntesis sino una parte de una obra mayor. La mayoría de cuadros de las series Rizomas o In Urbania de Uslé están inspirados en la estructura de las calles. En el lienzo, la consecuencia es una estructura lineal sin centro ni narrativa. Por ejemplo, Erased Center es una estructura de líneas multicolores que rodea un área central oscura. Las líneas, a menudo agrupadas, vibran y serpentean a través de la imagen, siempre evitando el centro.

Estas retículas abstractas estructuran los cuadros y guían nuestra mirada. "Las líneas crean orden, dirigen la lectura visual". Agrupan las distintas partes y colores sin conferirles otros significados. Aunque en el caso del plano callejero es necesaria la referencia a una escala, Uslé nunca se refiere al concepto. La escala varía de lo íntimo a lo humano o cosmopolita. El artista no sólo superpone distintas capas, sino que además éstas son muy heterogéneas. Por ejemplo, a través de una retícula roja, nosotros percibimos un contraste de manchas blancas y negras (Oda, Oda); una trama de líneas blancas y negras contrasta con una ancha franja azul que se desliza por toda la imagen (The River of Love). Las pinceladas pasan de ser finas y verticales a un conjunto de líneas rítmicas idénticas, o se convierten en vibrantes formas redondas que parecen estar en movimiento.

Es difícil ver una coherencia sistemática entre las distintas series y los cuadros individuales. Como cada obra tiene su origen en la libertad del proceso pictórico, apenas existen resultados calculados. A priori, el trabajo de Uslé no es sistemático. El artista no busca una relación coherente en sus obras, ni está tampoco inspirado en un plan. Los cuadros no son pretenciosos: siempre son ejercicios. Lo que Uslé considera importante es el proceso de pintar en sí. Este artista crea sus obras a través del enfrentamiento concreto de las propiedades materiales del medio artístico, a través de efectos inesperados del proceso pictórico. La libertad de movimientos es más importante que los llamados ademanes virtuosos. El proceso pictórico está formado por una armonía natural entre el acto manual y las decisiones intelectuales. Celibataires es una serie con la que el artista enfatiza la autonomía de cada cuadro. Todos los cuadros de esta serie tienen las mismas

[3] Rosalind E. Krauss, "Grids" en: The Originality of The Avant-Garde and Other Modernist Myths, Massachusetts y Londres, 1994, pp. 8-22.

shapes and colours that contain their own end. Of course there is a certain irony involved, as the refusal to use a system already implies a theoretical base. The term "celibataire" refers to Marcel Duchamp's Grand Verre, in which the bachelors are all separate, yet make the work function like a system. Uslé, too, considers his paintings as "linked individually with the others": "I aspire to create paintings that are really independent, that can function alone, although we usually present them together like the links in a chain."[4]

Though the materiality of the paint and the canvas are central in Uslé's oeuvre, the result is never cold or detached. The paintings bear witness to a great sensitivity, without for that matter being overtly emotional. Even those paintings that are almost without colour, still have a certain sensuality about them. The series Soñé que revelabas consists of some ten large paintings in dark colours. In this instance, the monochromous character does not result from a desire for "purity" (as is the case with Reinhardt or Malevich). The monochrome aspect still retains the physical components of the painting, repetitive brush strokes are captured in parallel bands. For the viewer it is important that he or she can still deduce the process of painting from the image. The free linear strokes have been replaced in this instance with fine parallel lines in various shades of gray, all contained within the same pictorial plane. The dull colours are not dense, closed: they contain pigment and lots of details. Time and again the integrity of the monochrome surface is disturbed by colourful accents.

Juan Uslé masters his medium, the laws that rule the art of painting and its possibilities to an exceptional degree. His paintings are complex interactions and incorporate a great diversity of art historical references, sensory and mental impressions, various pictorial languages, the gesture of painting and how the matter paint itself functions. Precisely because of this knowledge, which is so much part of him, his act of painting acquires a certain naturalness in which thinking and acting, concept and emotion embark upon an ingenious and sensitive play. His works are pervaded by a certain lightness and playfulness, by the joy of painting, by a sense of sensory and intellectual pleasure that cannot fail to infect the public.

[4] Juan Uslé, "6th May 1995", in Back and Forth, cat. IVAM, Valencia, 1996

dimensiones (198 x 112 cm), pero cada uno de ellos es un ejercicio individual, una combinación de formas y colores que tienen su propia identidad. Es obvia la presencia de cierta ironía, ya que el rechazo a utilizar un sistema ya implica la existencia de una base teórica. El término "celibataire" hace referencia al cuadro Grand Verre de Marcel Duchamp, en el que los elementos están separados y sin embargo la obra funciona como un sistema. Uslé también considera que sus cuadros están "vinculados individualmente con los demás". "Aspiro a crear cuadros que sean realmente independientes, que puedan funcionar de forma individual, aunque normalmente los presentemos unidos como los eslabones de una cadena"[4].

Aunque la materialidad del cuadro y del lienzo son clave en la obra de Uslé, el resultado no es nunca frío ni indiferente. Los cuadros son el producto de una gran sensibilidad, sin por ello ser explícitamente emocionales. Incluso los cuadros en los que apenas hay colorido tienen un toque de sensualidad. La serie Soñé que revelabas está formada por unos diez lienzos grandes en colores oscuros. Aquí, el carácter monocromo no es el resultado de un deseo de "pureza" (como es el caso de Reinhardt o Malevich). El aspecto monocromo sigue reteniendo los componentes físicos del cuadro, pinceladas repetitivas expresadas en franjas paralelas. Para el espectador, es importante ser capaz de deducir el proceso pictórico a partir de la imagen. En este caso, se han sustituido las libres pinceladas lineales por finas líneas paralelas en varios tonos de gris, todas dentro del mismo plano pictórico. De nuevo una vez más la integridad de la superficie monocroma se ve interrumpida por el colorido.

Juan Uslé domina su medio artístico, las leyes que gobiernan el arte de la pintura y sus posibilidades hasta un grado excepcional. Sus cuadros son complejas interacciones e incorporan una gran diversidad de referencias artísticas históricas, impresiones sensoriales y mentales, varios lenguajes pictóricos, el estilo pictórico y cómo funciona en sí el arte de pintar. Precisamente por este conocimiento, que es una gran parte de su ser, su acto de pintar adquiere una naturalidad con la que el pensamiento y la acción, el concepto y la emoción, se introducen en un juego ingenioso y sensible. Sus obras están dominadas por cierta ligereza y picardía, por el placer de pintar, por un sentido de lo sensorial y placer intelectual, que es imposible no transmitir al público.

[4] Juan Uslé "6 de mayo de 1995", en Back and Forth, cat. IVAM, Valencia, 1996.

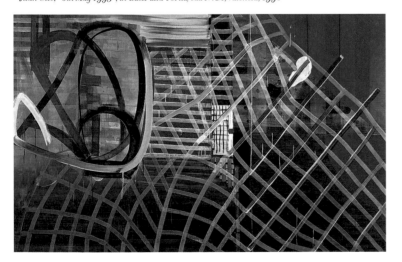

SUEÑO DE BROOKLIN, 1992, 153 x 244 cm

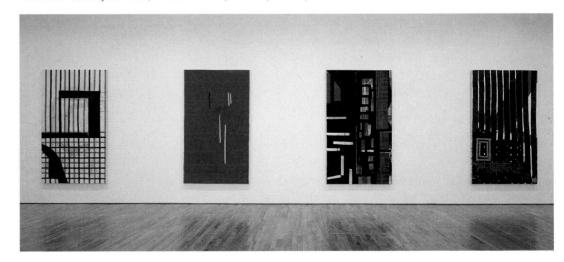

Instalación de pinturas CELIBATAIRES, John Good Gallery, Nueva York, 1992

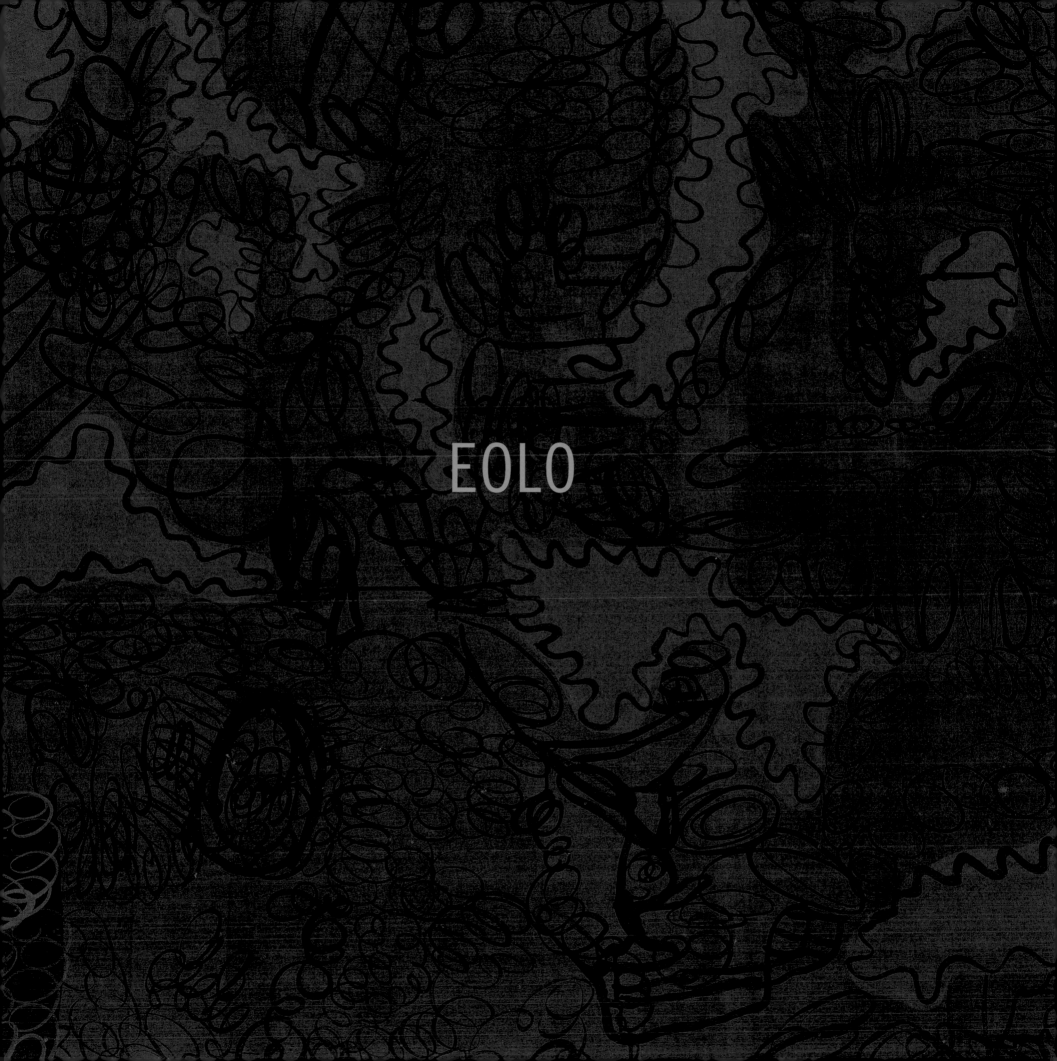

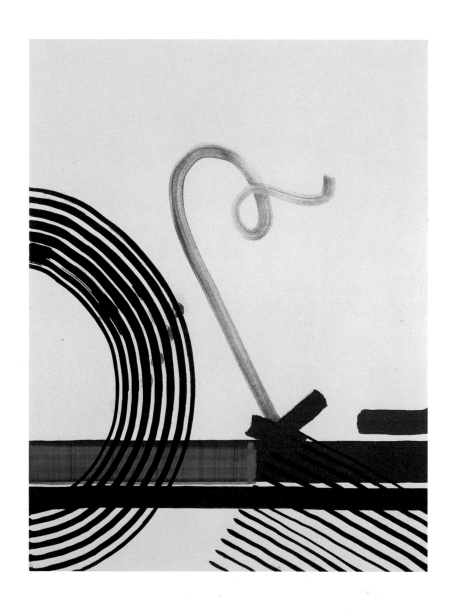

LUGAR DEL CRIMEN, 2002-2003

Vinílico, dispersión y pigmentos sobre tela, 61 x 46 cm, Colección Ana Serratosa, Luján, Valencia, cortesía Galerie Bob van Orsow, Zurich

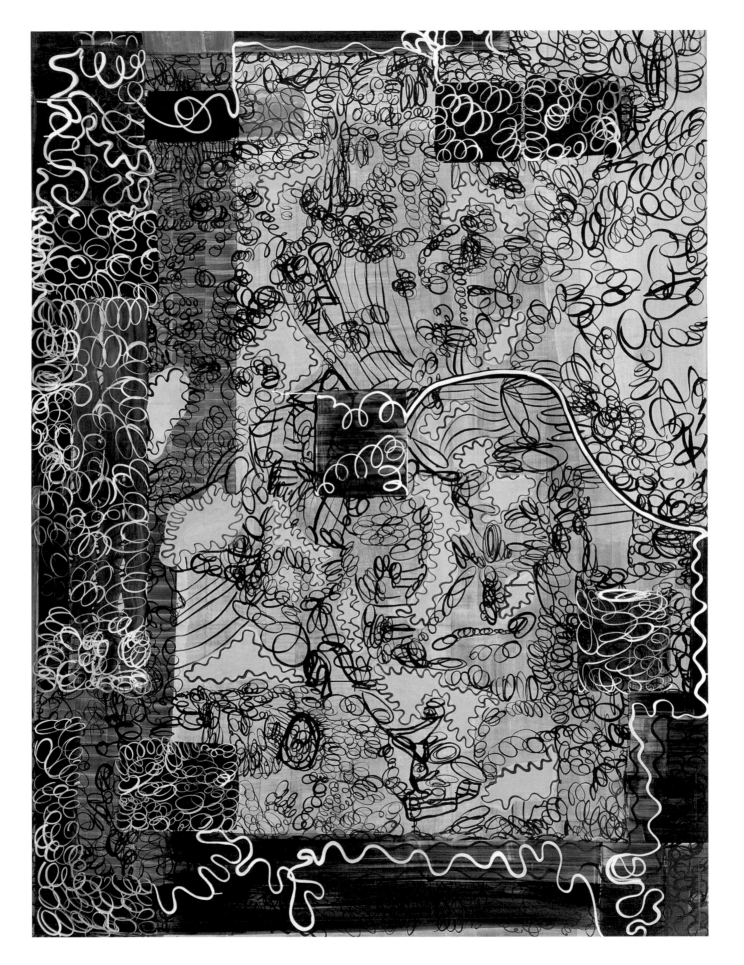

BILINGUAL, *1998-1999*

Vinílico, dispersión y pigmentos sobre tela, 274 x 203 cm, Colección Uslé-Civera, Nueva York

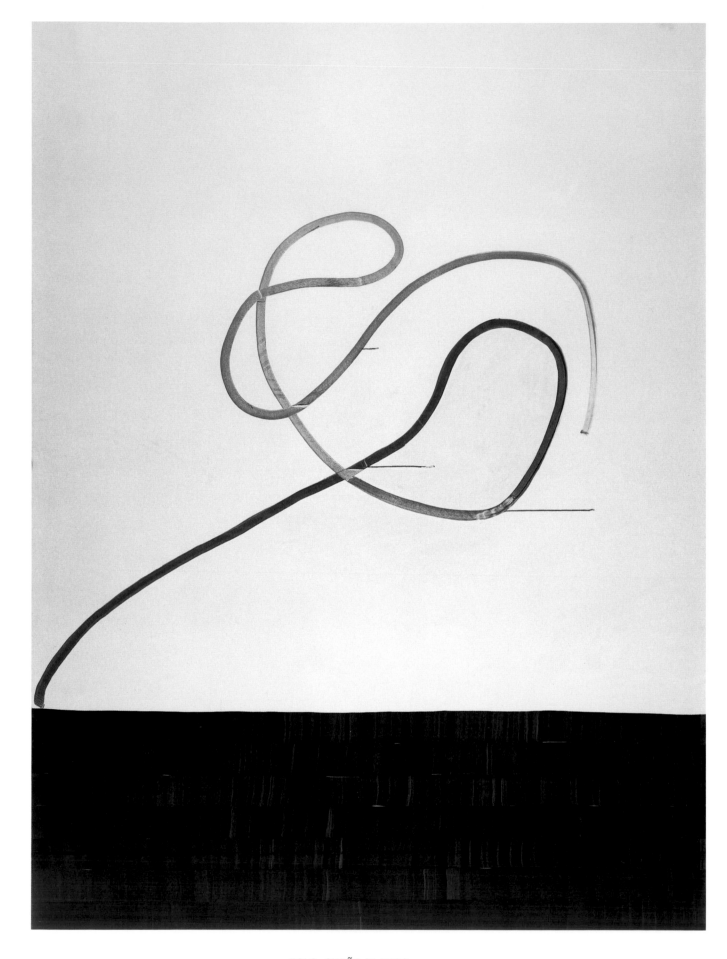

EOLO, SUEÑO BLANCO, *1995*

Vinílico, dispersión y pigmentos sobre tela, 274 x 203 cm, Colección particular, Munich

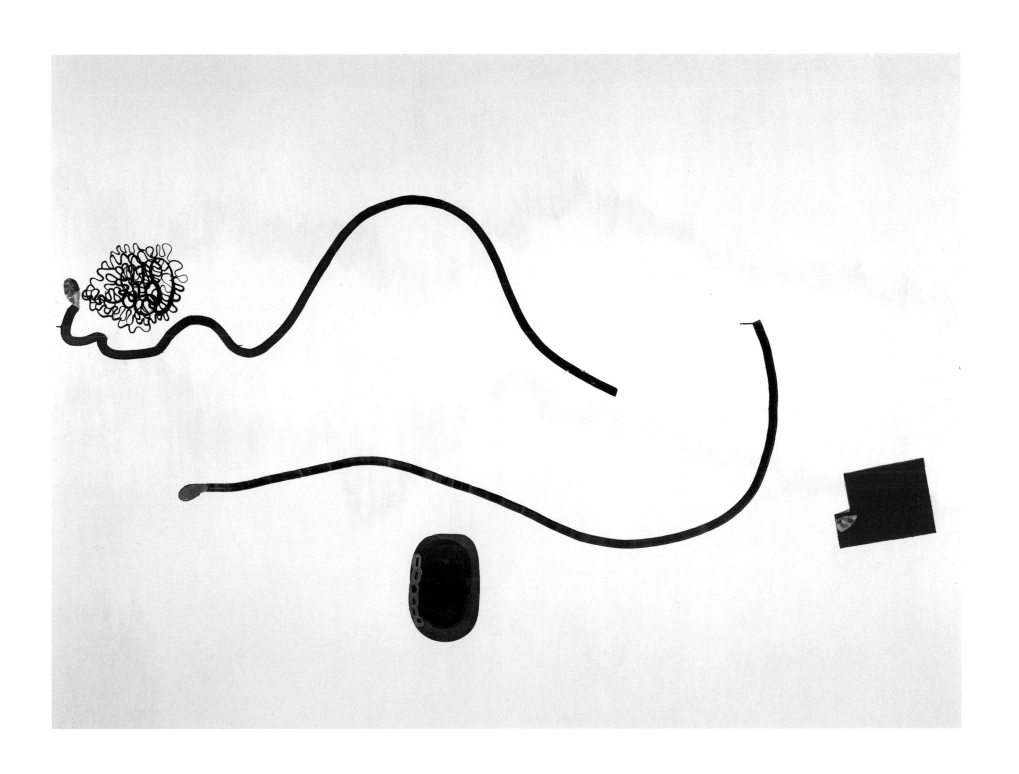

LÍNEAS DE VIDA, 2000-2001

Vinílico, dispersión y pigmentos sobre tela, 203 x 274 cm, Colección Arte Contemporáneo - Patio Herreriano, Valladolid

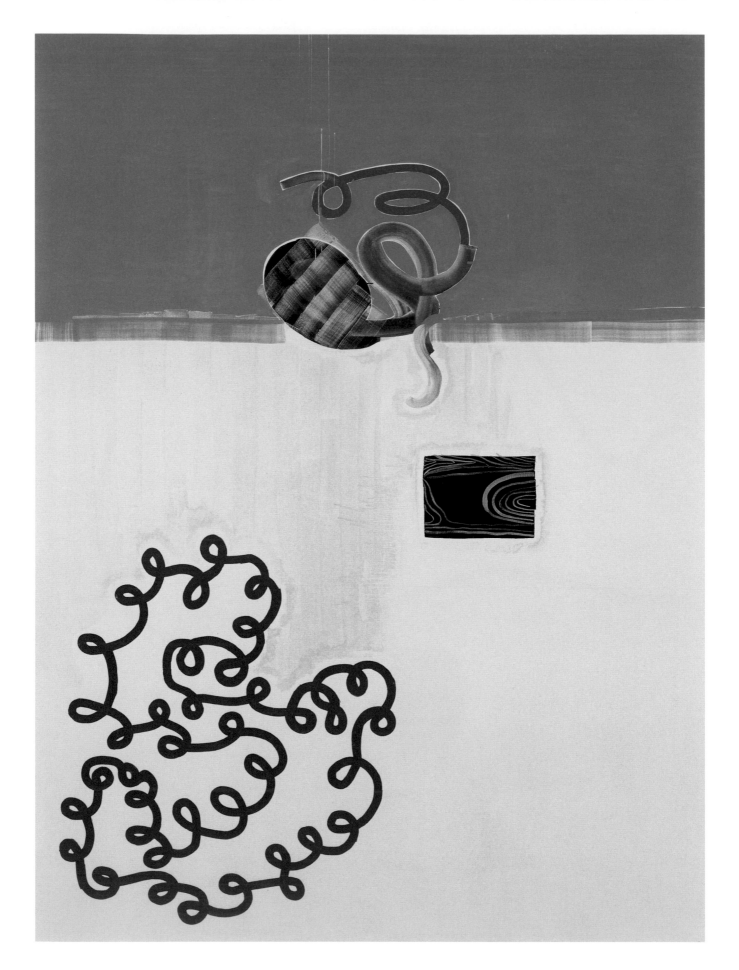

HISTORIA CON TRES NUDOS, *1997*
Vinílico, dispersión y pigmentos sobre tela, 274 x 203 cm, Colección Galería Soledad Lorenzo, Madrid

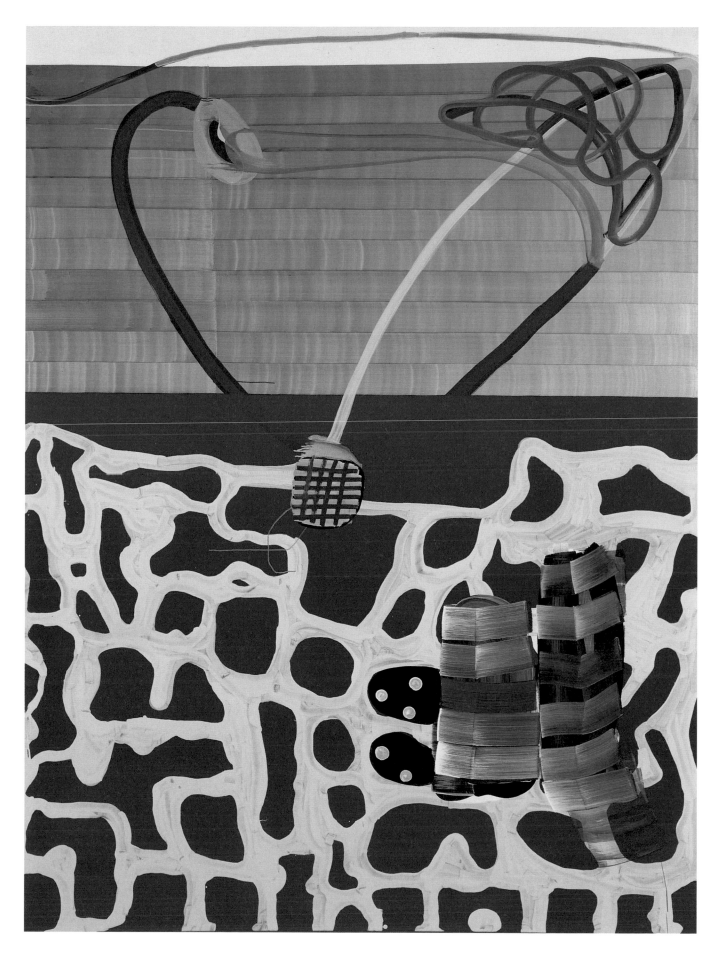

JUGADORES DEL PAÍS DEL QUESO, *1996*

Vinílico, dispersión y pigmentos sobre tela, 274 x 203 cm, Colección Musée d'Art Moderne Grand-Duc Jean, Luxemburgo

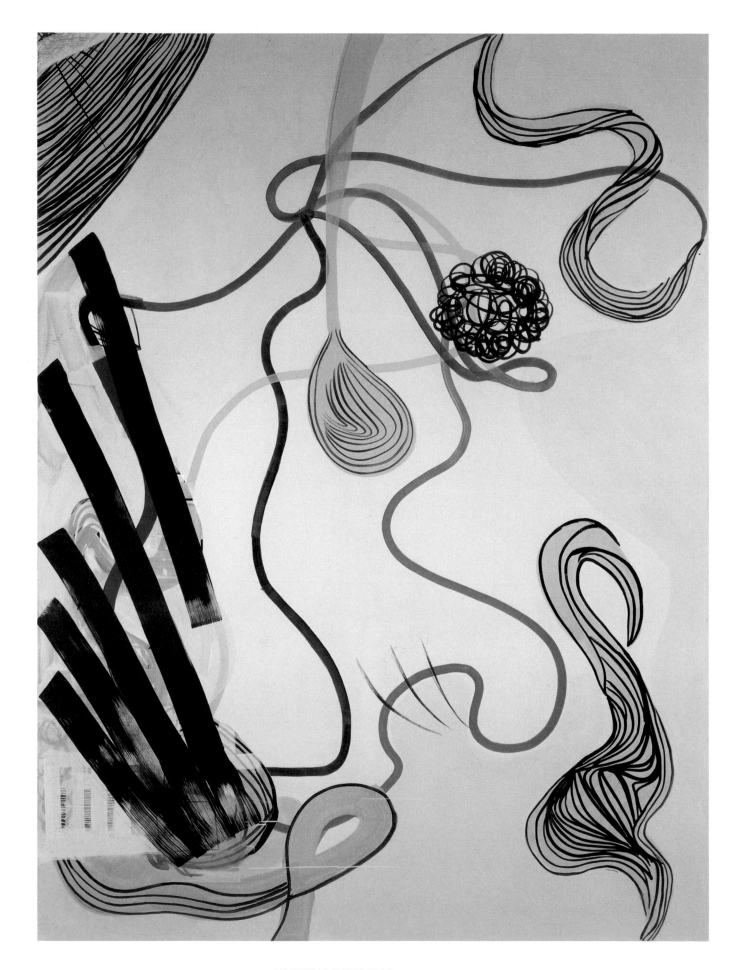

YONKER'S IMPERATOR, *1995-1996*
Vinílico, dispersión y pigmentos sobre tela, 274 x 203 cm, Colección John Cheim, Nueva York

DOUBTING BLUE, *1997*

Vinílico, dispersión y pigmentos sobre tela, 61 x 46 cm, Colección Galería Soledad Lorenzo, Madrid

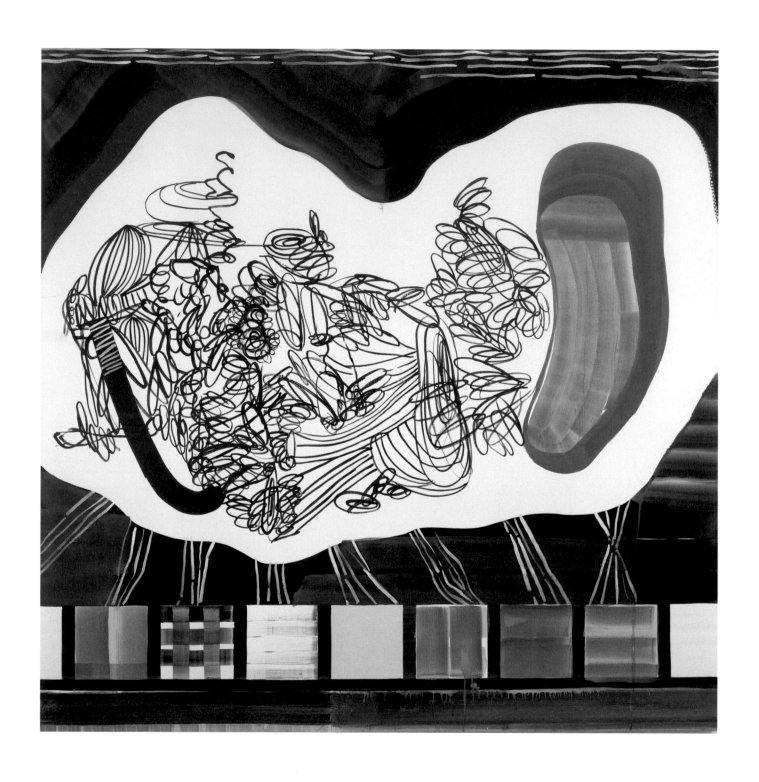

MECANISMO GRAMATICAL, *1995-1996*
Vinílico, dispersión y pigmentos sobre tela, 203 x 203 cm, Colección particular, Münster, Alemania

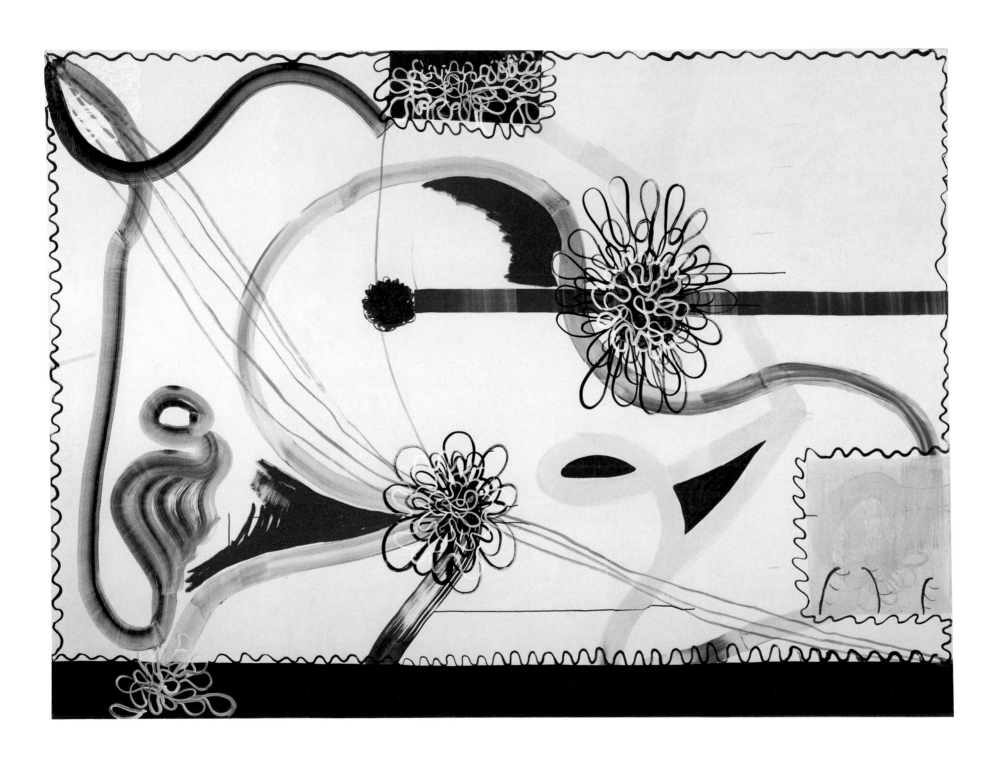

MOSQUETEROS, O MIRA CÓMO ME MIRA MIRÓ DESDE LA VENTANA QUE MIRA A SU JARDÍN, *1995*

Vinílico, dispersión y pigmentos sobre tela, 203 x 274 cm, IVAM, Instituto Valenciano de Arte Moderno, Generalitat Valenciana

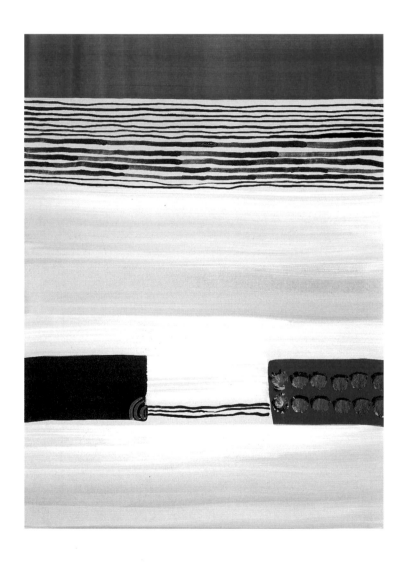

SIN PARAR DE QUERERTE, 2003

Vinílico, dispersión y pigmentos sobre tela, 56 x 41 cm, Colección Helga de Alvear, Madrid

I LOVE YOU TOO, *2002*

Vinílico, dispersión y pigmentos sobre tela, 46 x 31 cm, Colección Uslé-Civera

CELIBATAIRES

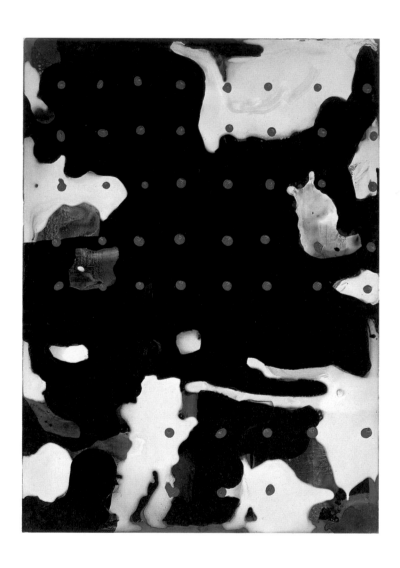

LÍNEAS DE VIENTRE, *1993*

Vinílico, dispersión y pigmentos sobre tela, 56 x 41 cm, Colección Peter Metzger, Frankfurt

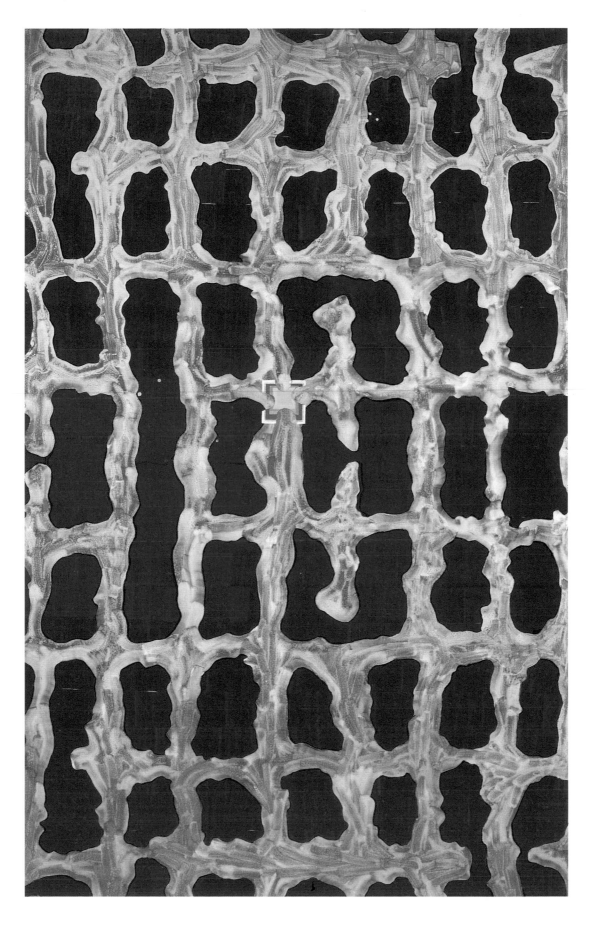

LA GARGANTA DE ALBERS, LAS MUELAS DE GAUDÍ, 2003

Vinílico, dispersión y pigmentos sobre tela, 244 x 153 cm, Colección Sidercal Minerales, cortesía Galería Soledad Lorenzo, Madrid

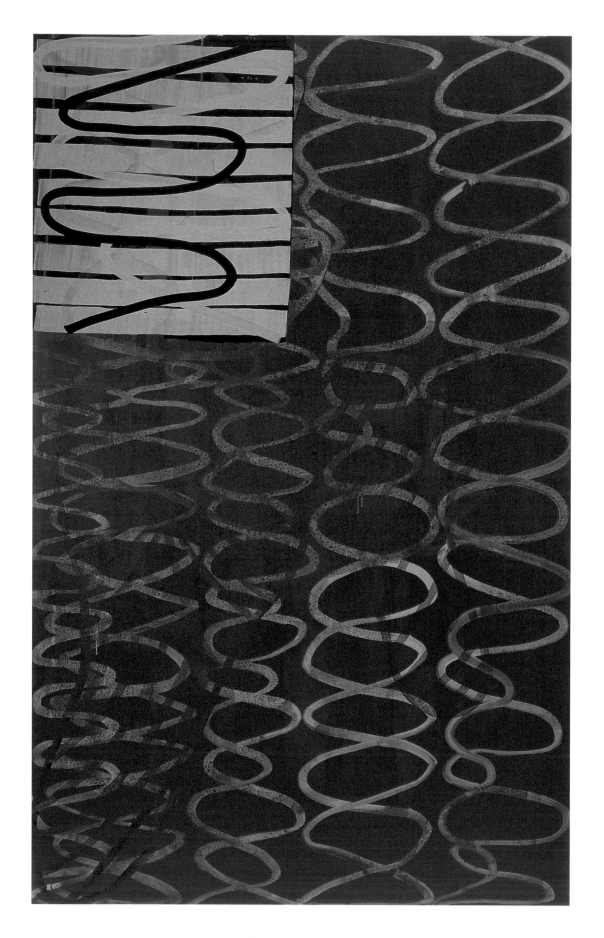

SINÓNIMOS, *1992-1993*
Vinílico, dispersión y pigmentos sobre tela, 244 x 153 cm, Colección Museo Nacional Centro de Arte Reina Sofía, Madrid

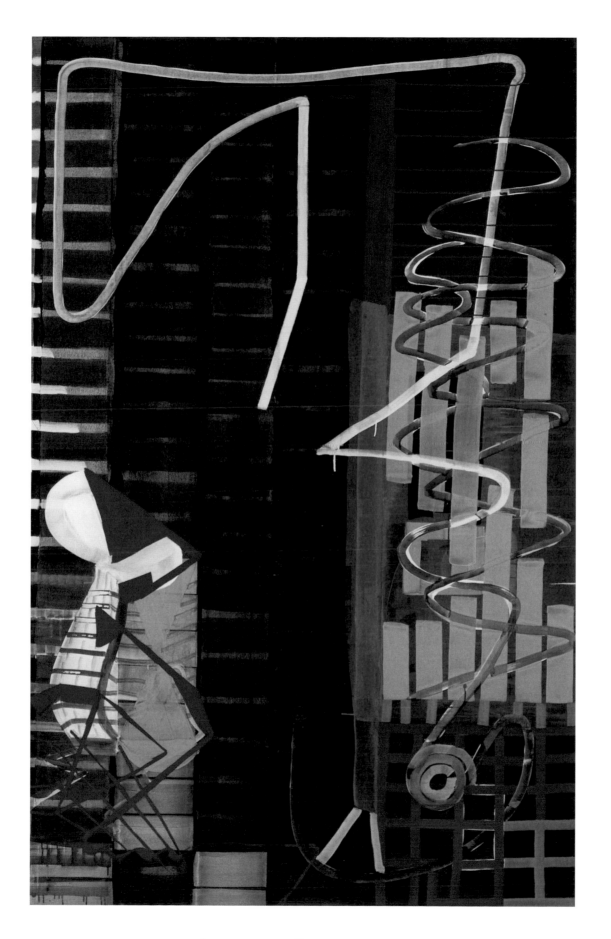

HUÍDA DE LA MONTAÑA DE KIESLER, *1993*

Vinílico, dispersión y pigmentos sobre tela, 244 x 153 cm, Museo Extremeño e Iberoamericano de Arte Contemporáneo, Badajoz

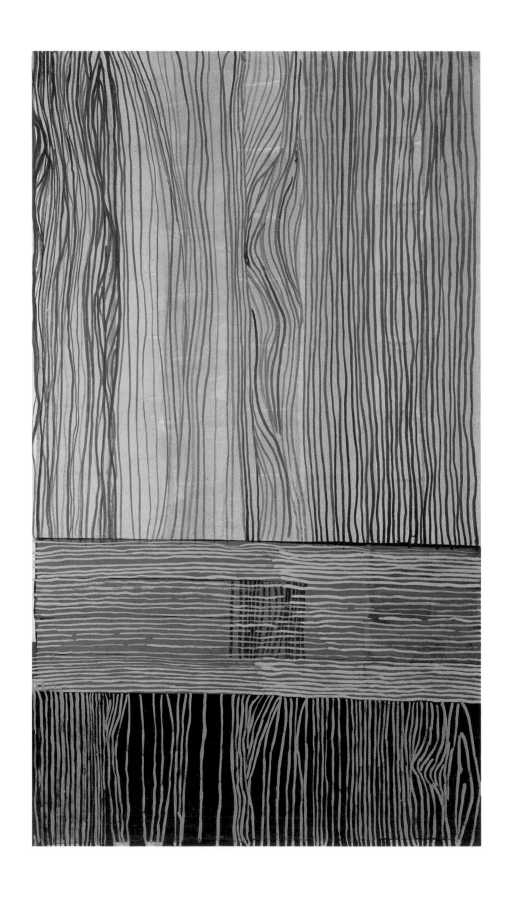

ME ENREDO EN TU CABELLO, *1993*

Vinílico, dispersión y pigmentos sobre tela, 198 x 112 cm, Colección Jules & Barbara Farber, La Serre, Francia

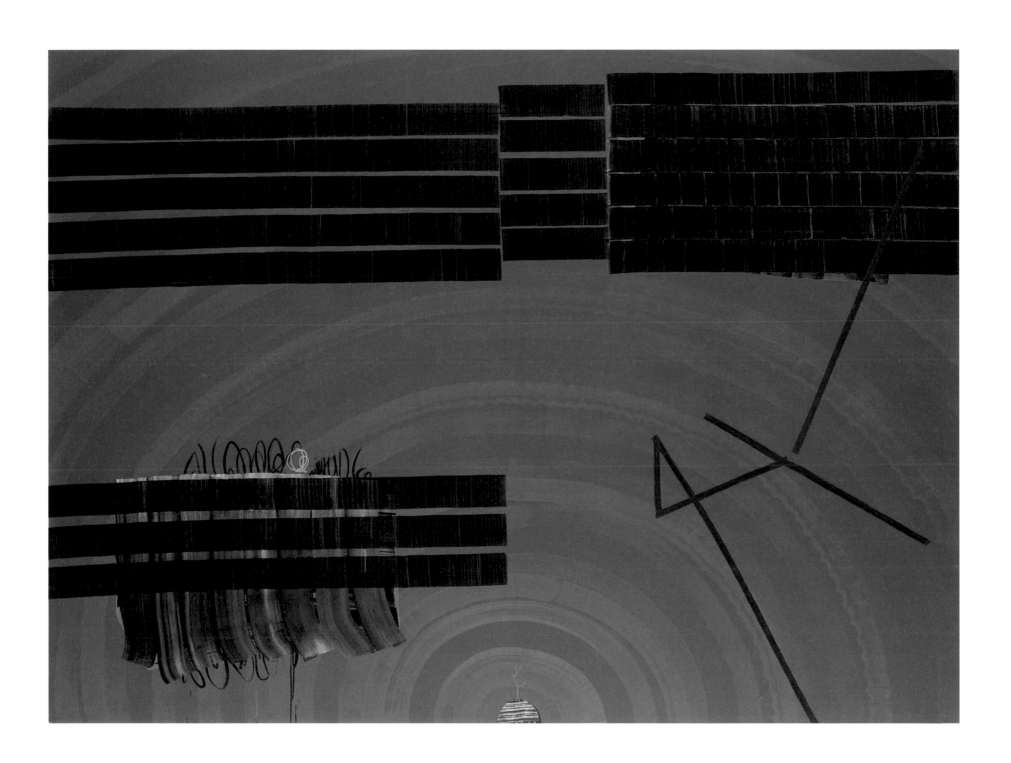

FISURAS CON VÉRTIGO, 2001-2002

Vinílico, dispersión y pigmentos sobre tela, 203 x 274 cm, cortesía Galería Soledad Lorenzo, Madrid

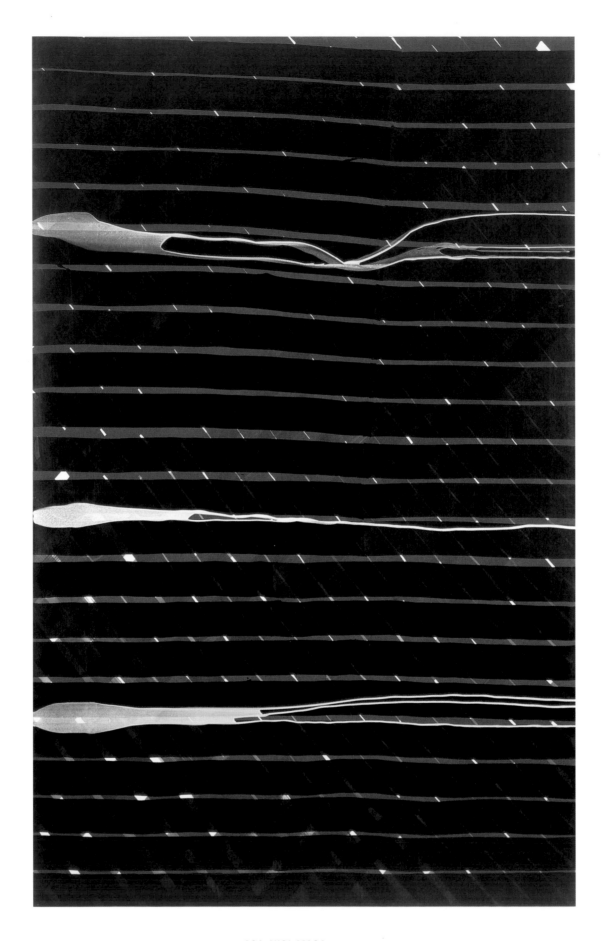

ASA-NISI-MASA, *1995*

Vinílico, dispersión y pigmentos sobre tela, 244 x 153 cm, Colección de Arte Contemporáneo, Fundación "La Caixa", Barcelona

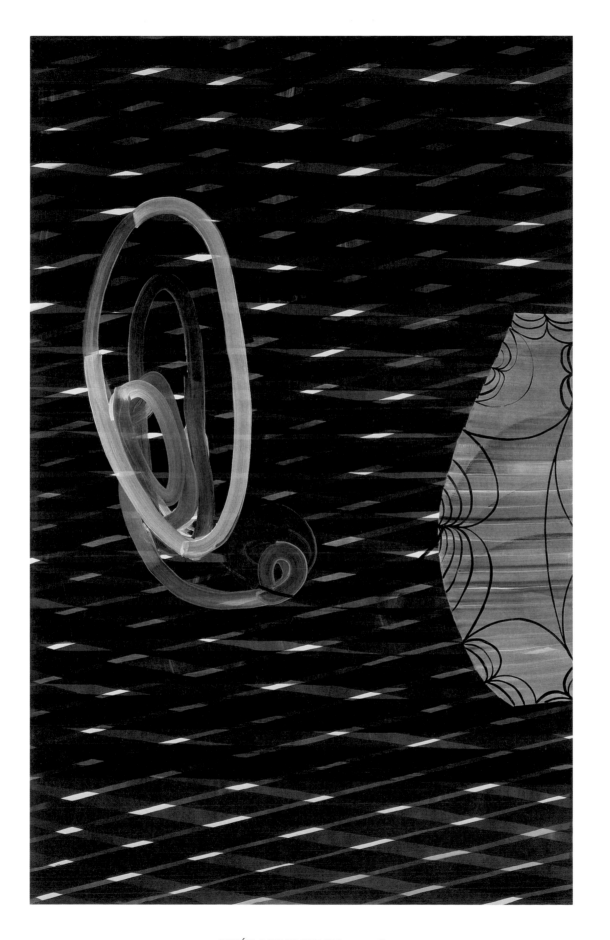

RAZÓN CON GARABATO, *1996*

Vinílico, dispersión y pigmentos sobre tela, 244 x 153 cm, Colección particular, Costa Rica

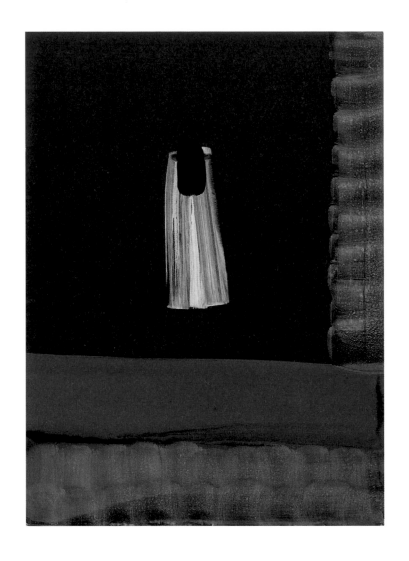

VOICE, *1997*

Vinílico, dispersión y pigmentos sobre tela, 56 x 41 cm, Colección Uslé-Civera, Saro

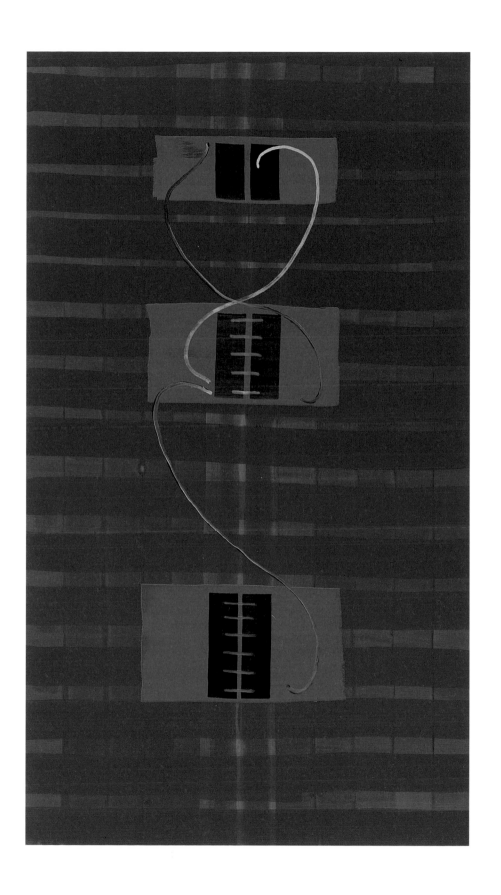

ESCONDIDA, *1994*

Vinílico, dispersión y pigmentos sobre tela, 198 x 112 cm, Colección particular, Santiago de Compostela, cortesía Galería Soledad Lorenzo, Madrid

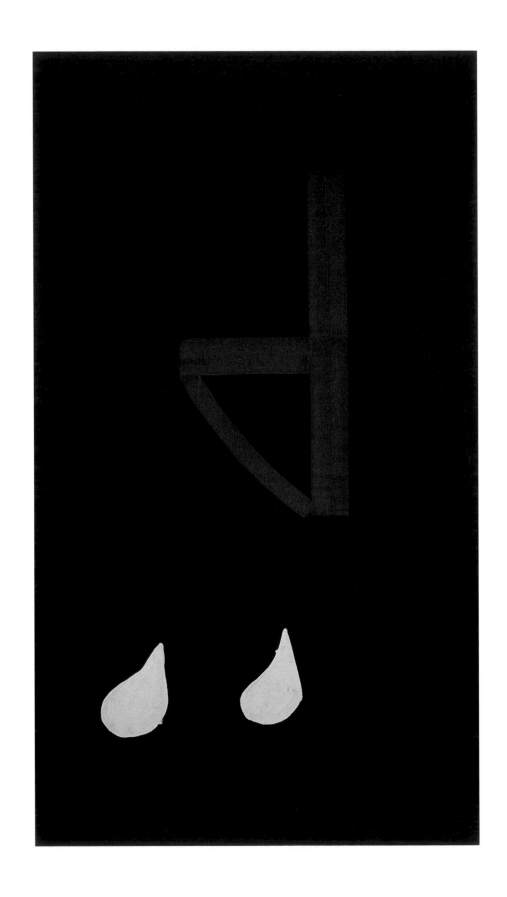

TESTIGOS, *1994*

Vinílico, dispersión y pigmentos sobre tela, 198 x 112 cm, Colección David Salle, Nueva York

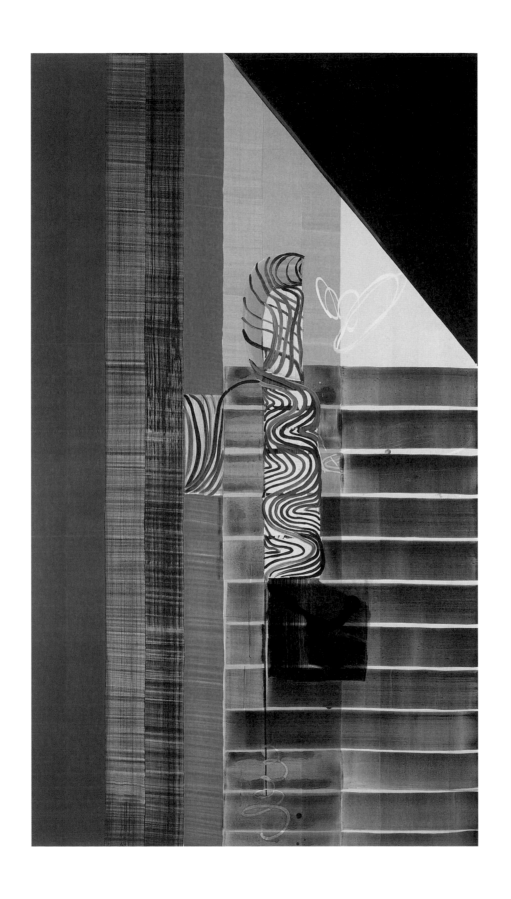

AMBULANTE, *1997*
Vinílico, dispersión y pigmentos sobre tela, 198 x 112 cm, Colección Uslé-Civera

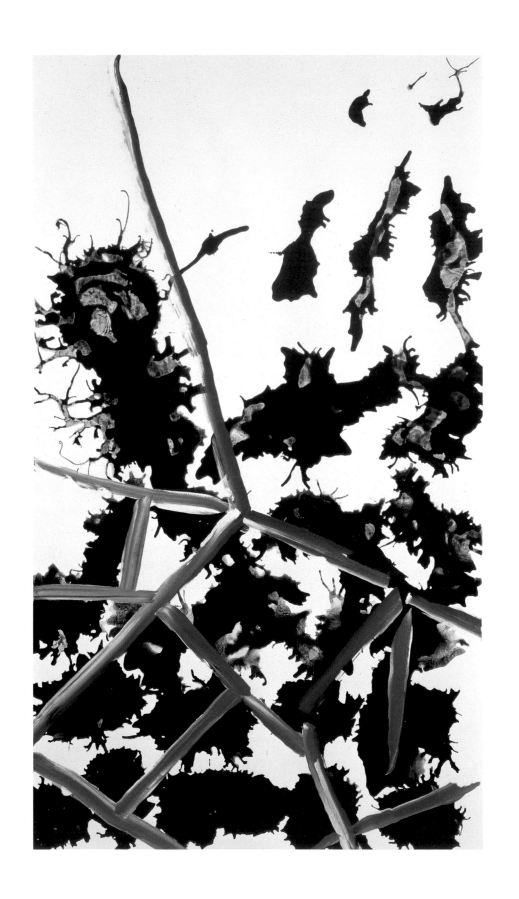

ODA, ODA, *1993*

Vinílico, dispersión y pigmentos sobre tela, 198 x 112 cm, Colección Congreso de los Diputados, Madrid

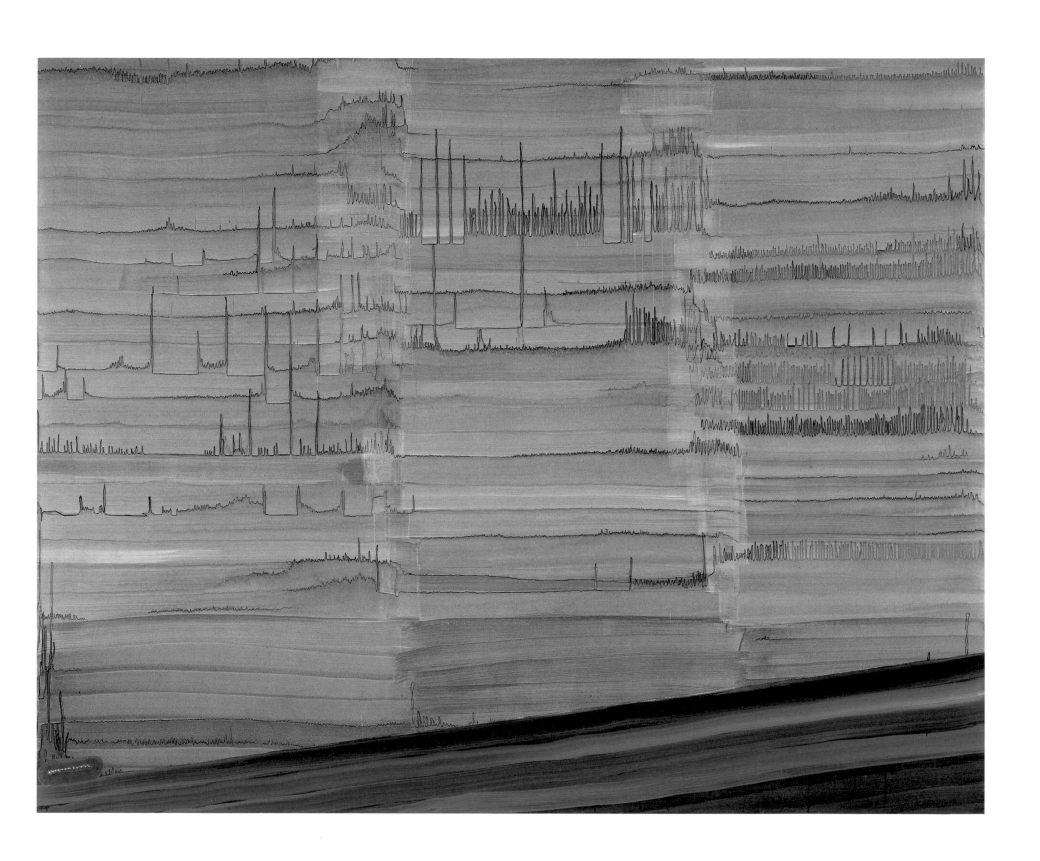

CONTRAPOSTO, *1992-1999*
Vinílico, dispersión y pigmentos sobre tela, 244 x 305 cm, Colección Museo Nacional Centro de Arte Reina Sofía, Madrid

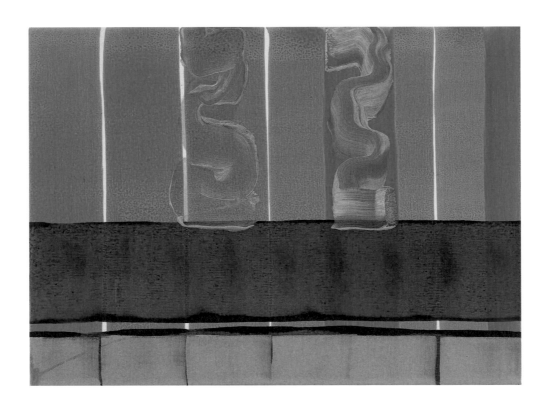

AL DICTADO, *1997*

Vinílico, dispersión y pigmentos sobre tela, 41 x 56 cm, Colección Arce-Arredonda, cortesía Galería Soledad Lorenzo, Madrid

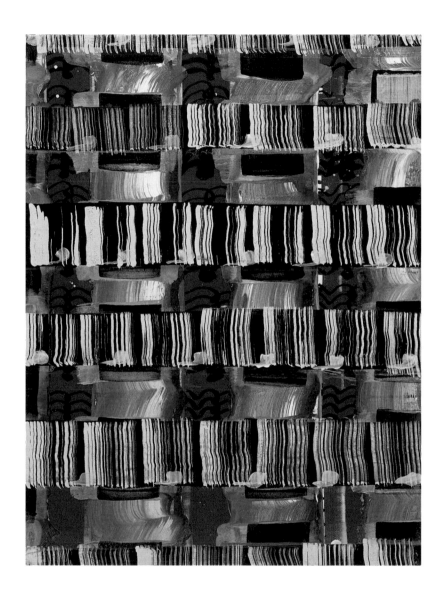

LADY BUG, *1999-2000*
Vinílico, dispersión y pigmentos sobre tela, 61 x 46 cm, Colección Costas Alexacos, Nueva York, cortesía LA Louver Gallery, Los Ángeles

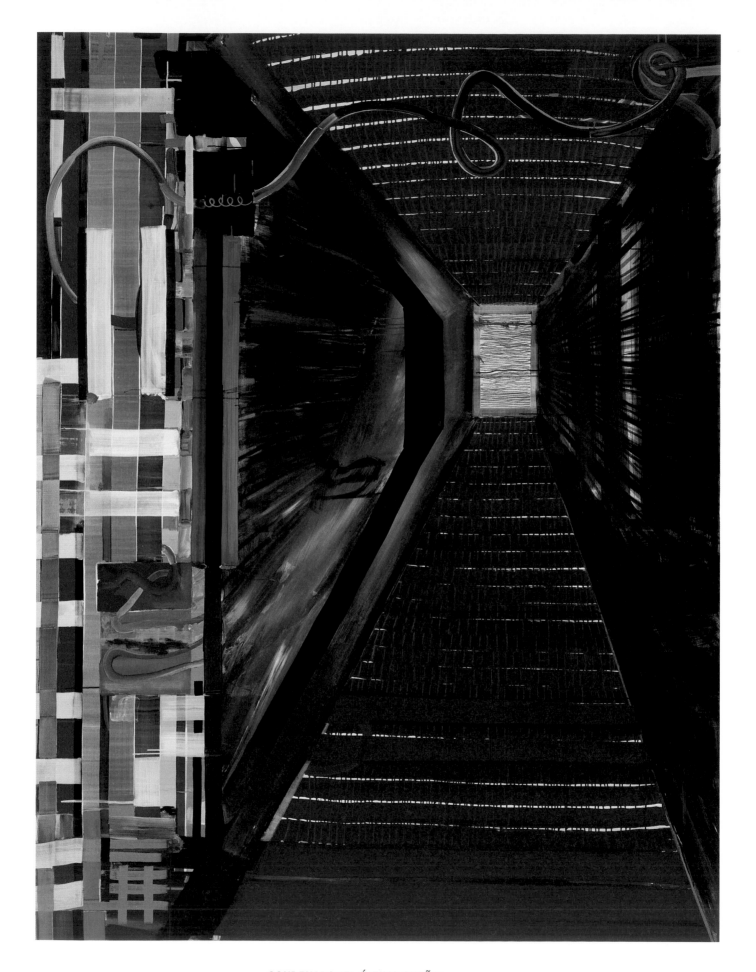

CONDENADO (EL ÚLTIMO SUEÑO), 2002

Vinílico, dispersión y pigmentos sobre tela, 267 x 204 cm, Colección particular, Madrid

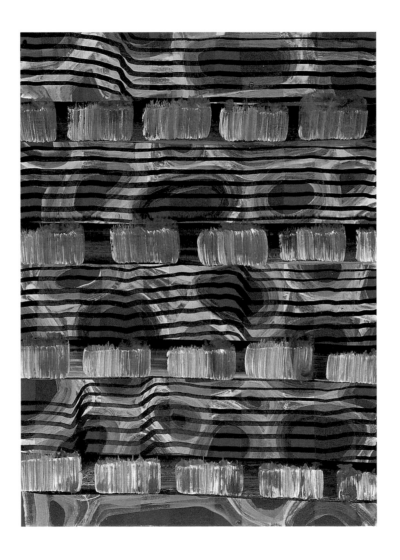

UNEVEN LOVE, 2002-2003

Vinílico, dispersión y pigmentos sobre tela, 56 x 41 cm, Colección particular, Suiza, cortesía Galerie Thomas Schulte, Berlín

GRAMALAND
Y
LUZ AISLADA

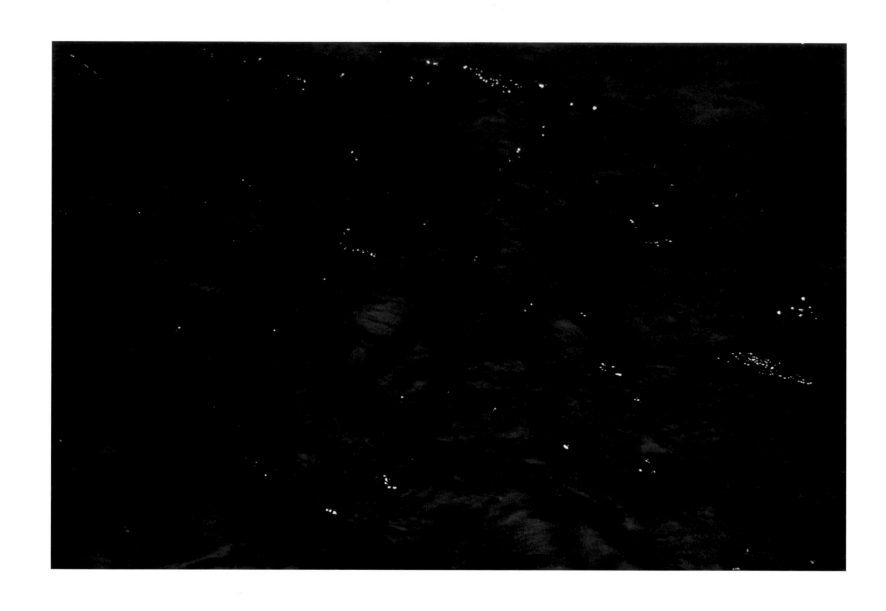

ENREDO DE AGUA, SARO, *2001*

Cibachrome, 129 x 193,5 cm, Cortesía Cheim & Read Gallery, Nueva York y Galerie Thomas Schulte, Berlín

BLUE VARICK, *1998*

Cibachrome, 193,5 x 129 cm, Colección particular, Madrid, cortesía Galería Soledad Lorenzo, Madrid

SUDOR, AMBERES, 2002

Cibachrome, 193,5 x 129 cm, Cortesía Cheim & Read Gallery, Nueva York

MAYOFRÍO, AMBERES 2002

Cibachrome, 193,5 x 129 cm, Cortesía Cheim & Read Gallery, Nueva York y Galerie Thomas Schulte, Berlín

LUND, *1993*

Cibachrome, 49,5 x 33 cm, Portafolio Luz Aislada. Colección Museo Nacional Centro de Arte Reina Sofía, Madrid, cortesía Cheim & Read Gallery, Nueva York

HOME, *1997*

Cibachrome, 49,5 x 33 cm, Portafolio Luz Aislada. Colección Museo Nacional Centro de Arte Reina Sofía, Madrid, cortesía Cheim & Read Gallery, Nueva York

STUDIO, N.Y., *1996*
Cibachrome, 49,5 x 33 cm, Portafolio Luz Aislada. Colección Museo Nacional Centro de Arte Reina Sofía, Madrid, cortesía Cheim & Read Gallery, Nueva York

BATH, *1996*

Cibachrome, 49,5 x 33 cm, Portafolio Luz Aislada. Colección Museo Nacional Centro de Arte Reina Sofía, Madrid, cortesía Cheim & Read Gallery, Nueva York

SEVENTEENTH COMPARTMENT, *1995*

Cibachrome, 33 x 49,5 cm, Portafolio Luz Aislada. Colección Museo Nacional Centro de Arte Reina Sofía, Madrid, cortesía Cheim & Read Gallery, Nueva York

ELECTRIC CORD, EINDHOVEN, *1995*

Cibachrome, 49,5 x 33 cm, Portafolio Luz Aislada. Colección Museo Nacional Centro de Arte Reina Sofía, Madrid, cortesía Cheim & Read Gallery, Nueva York

BAY, SANTANDER, *1977*

Cibachrome, 49,5 x 33 cm, Portafolio Luz Aislada. Colección Museo Nacional Centro de Arte Reina Sofía, Madrid, cortesía Cheim & Read Gallery, Nueva York

PASSAGE, KÖLN, *1995*

Cibachrome, 49,5 x 33 cm, Portafolio Luz Aislada. Colección Museo Nacional Centro de Arte Reina Sofía, Madrid, cortesía Cheim & Read Gallery, Nueva York

JEU DE POMME, *1995*

Cibachrome, 33 x 49,5 cm, Portafolio Luz Aislada. Colección Museo Nacional Centro de Arte Reina Sofía, Madrid, cortesía Cheim & Read Gallery, Nueva York

BENDAY DOTS, *1994*

Cibachrome, 49,5 x 33 cm, Portafolio Luz Aislada. Colección Museo Nacional Centro de Arte Reina Sofía, Madrid, cortesía Cheim & Read Gallery, Nueva York

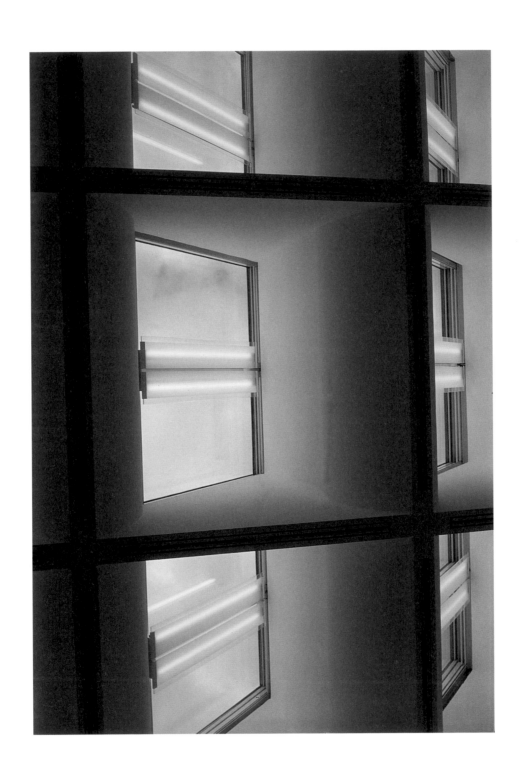

NOTHERN LIGHT, *1995*

Cibachrome, 49.5 x 33 cm, Portafolio Luz Aislada. Colección Museo Nacional Centro de Arte Reina Sofía, Madrid, cortesía Cheim & Read Gallery, Nueva York

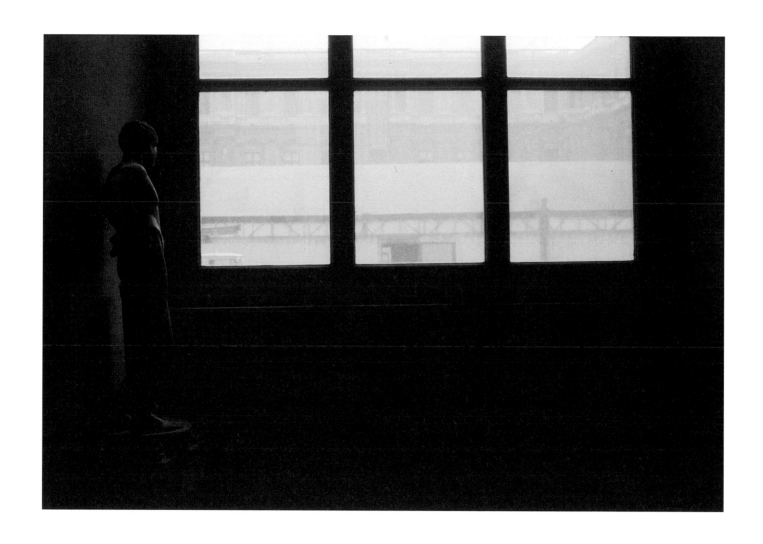

LE LOUVRE, *1983*

Cibachrome, 33 x 49,5 cm, Portafolio Luz Aislada. Colección Museo Nacional Centro de Arte Reina Sofía, Madrid, cortesía Cheim & Read Gallery, Nueva York

GRAND CENTRAL STATION, *1994*

Cibachrome, 33 x 49,5 cm, Portafolio Luz Aislada. Colección Museo Nacional Centro de Arte Reina Sofía, Madrid, cortesía Cheim & Read Gallery, Nueva York

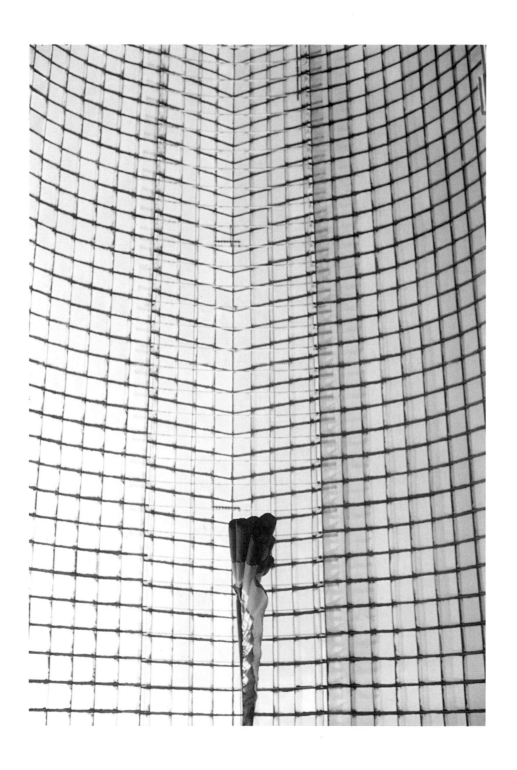

DOME, BRUSSELS, *1995*

Cibachrome, 49.5 x 33 cm, Portafolio Luz Aislada. Colección Museo Nacional Centro de Arte Reina Sofía, Madrid, cortesía Cheim & Read Gallery, Nueva York

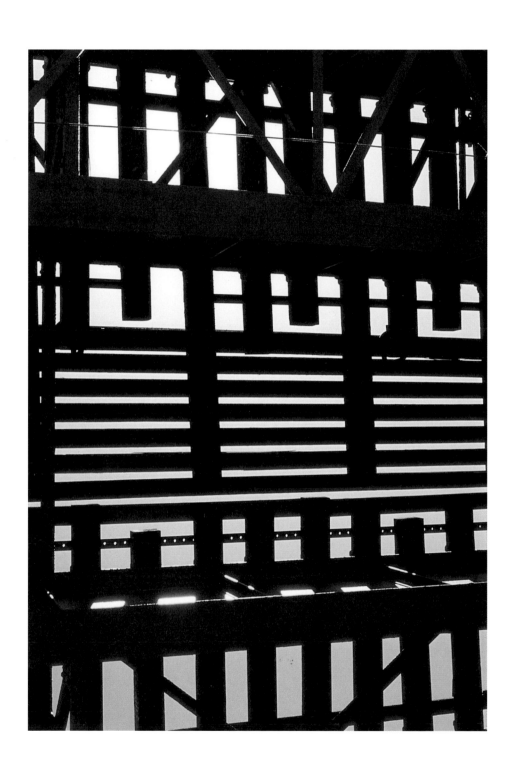

SUBWAY, BROOKLYN, *1995*

Cibachrome, 49,5 x 33 cm, Portafolio Luz Aislada. Colección Museo Nacional Centro de Arte Reina Sofía, Madrid, cortesía Cheim & Read Gallery, Nueva York

SOÑÉ QUE REVELABAS

SOÑÉ QUE REVELABAS I, *1997*

Vinílico, dispersión y pigmentos sobre tela, 274 x 203 cm, Colección Galería Joan Prats, Barcelona

SOÑÉ QUE REVELABAS II, *1998-1999*

Vinílico, dispersión y pigmentos sobre tela, 274 x 203 cm, Colección Diputación de Granada

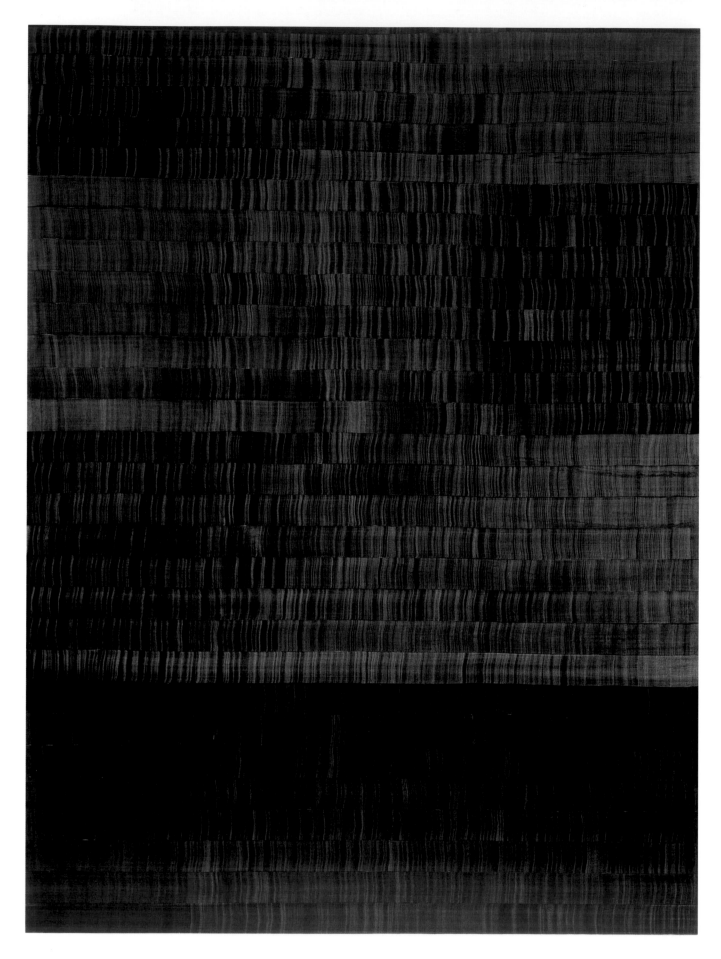

SOÑÉ QUE REVELABAS III, *1999-2000*

Vinílico, dispersión y pigmentos sobre tela, 274 x 203 cm, Colección Ronald and Lucille Neeley, cortesía LA Louver Gallery, Los Ángeles

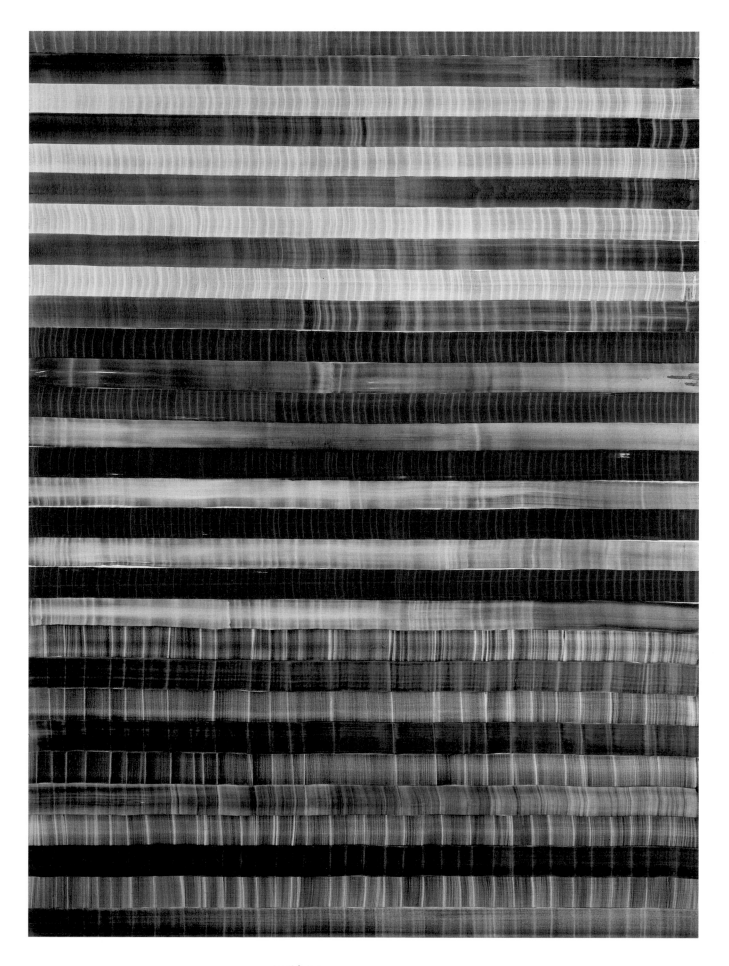

SOÑÉ QUE REVELABAS IV, 2000

Vinílico, dispersión y pigmentos sobre tela, 274 x 203 cm, Colección Museo de Torrelaguna, Madrid

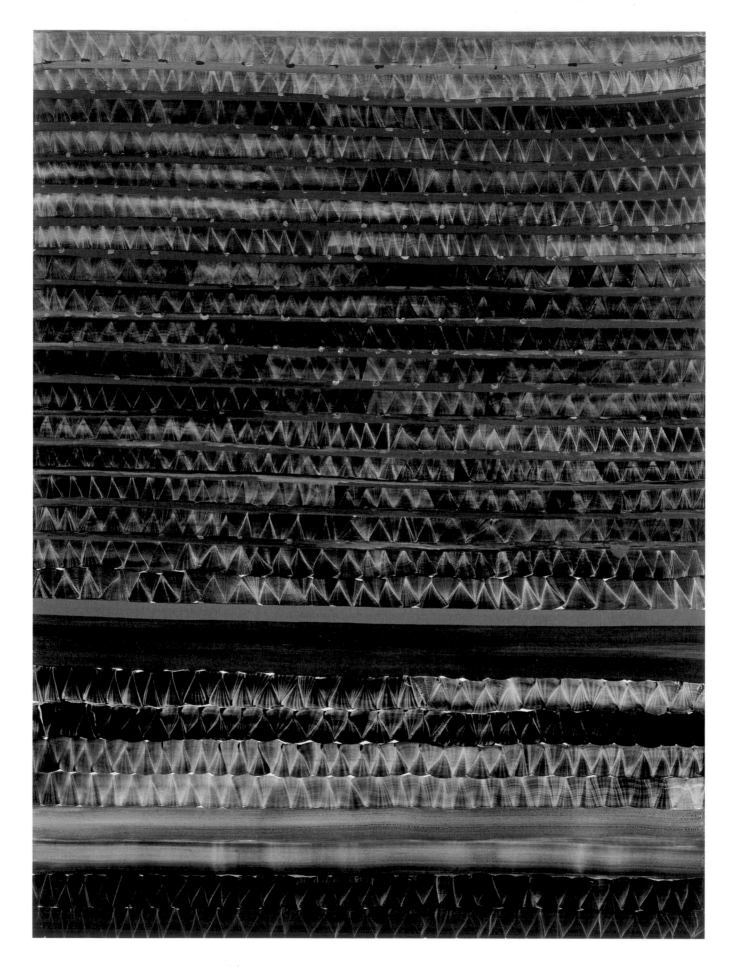

SOÑÉ QUE REVELABAS IX (IKURO'S DREAM), 2001-2002

Vinílico, dispersión y pigmentos sobre tela, 274 x 203 cm, Colección Grupo Diursa

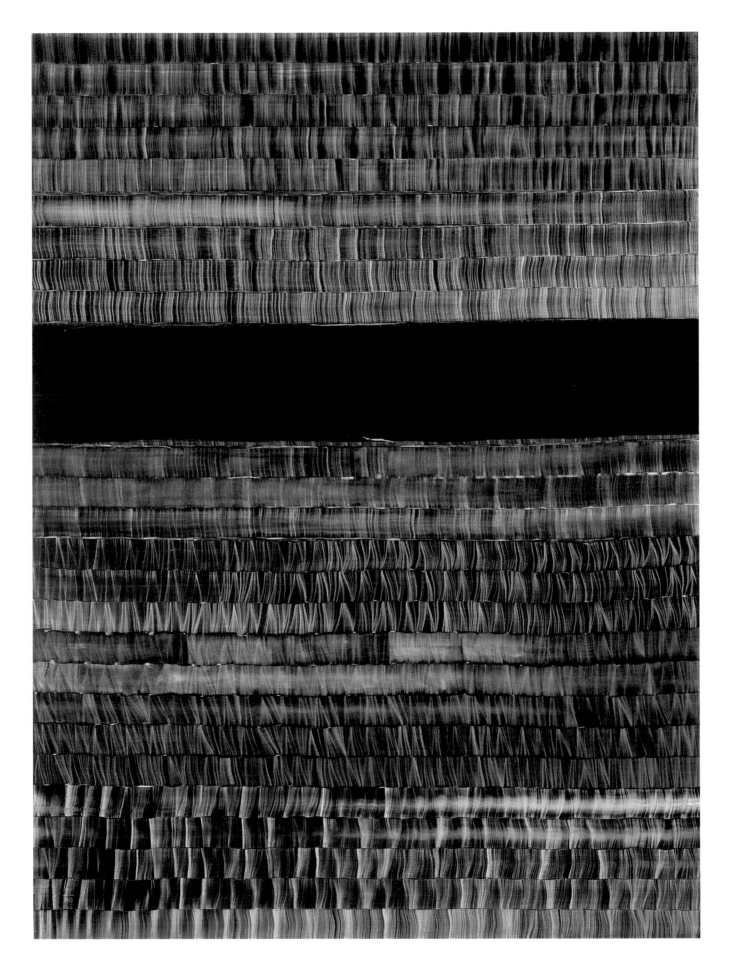

SOÑÉ QUE REVELABAS VIII, *2001*

Vinílico, dispersión y pigmentos sobre tela, 274 x 203 cm, Colección Banco Privado, S.A., en depósito en Fundaçao de Serralves, Museo de Arte Contemporáneo, Oporto

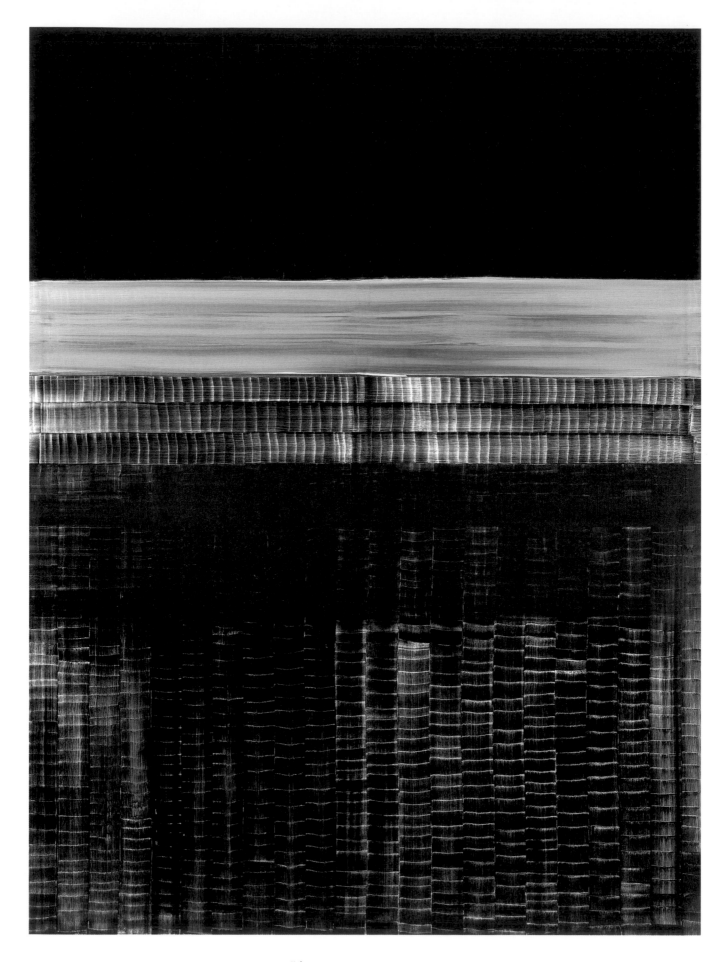

SOÑÉ QUE REVELABAS XII, 2002

Vinílico, dispersión y pigmentos sobre tela, 274 x 203 cm, Colección particular, Bolonia, Italia

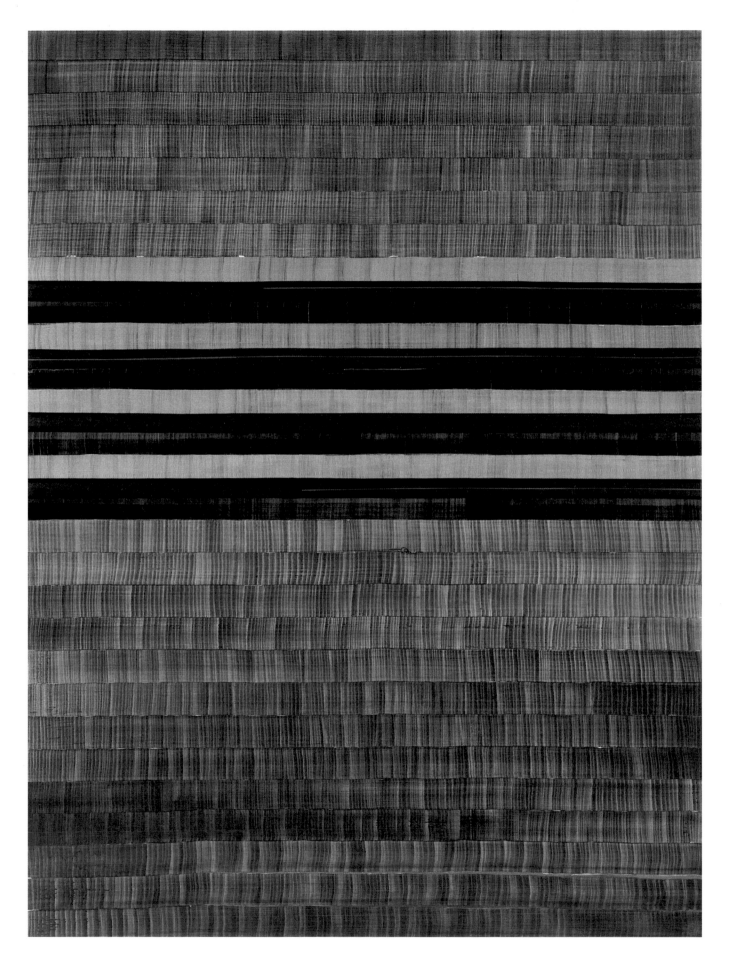

SOÑÉ QUE REVELABAS XI (AIRPORT), 2002

Vinílico, dispersión y pigmentos sobre tela, 274 x 203 cm, Colección Guggenheim Bilbao Museoa

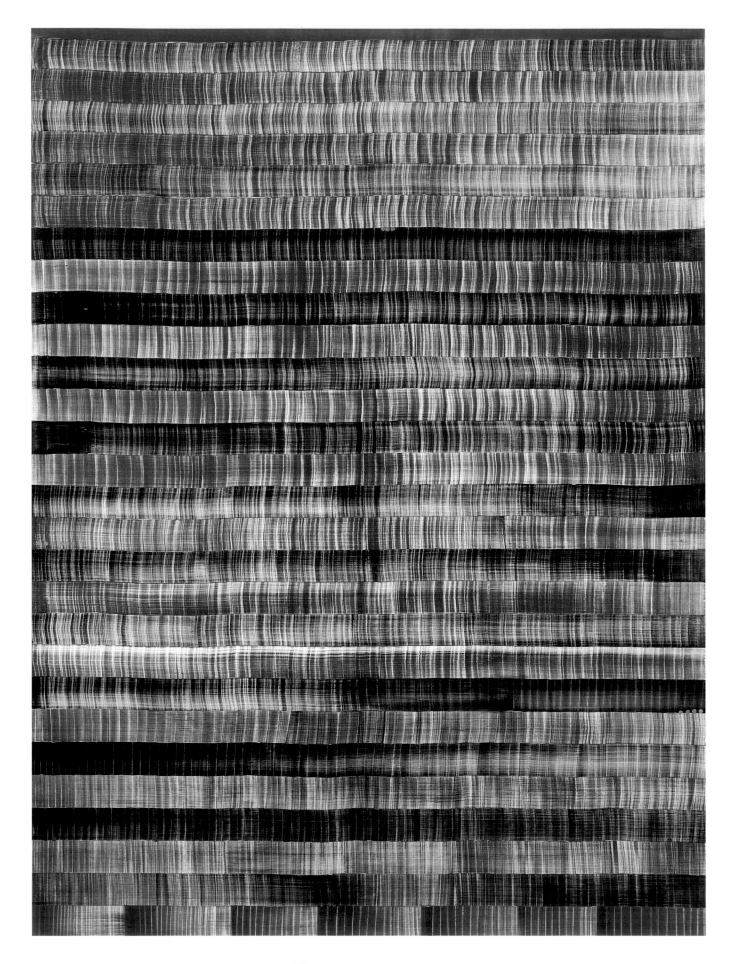

SOÑÉ QUE REVELABAS XIII, 2002

Vinílico, dispersión y pigmentos sobre tela, 274 x 203 cm, cortesía Galerie Thomas Schulte, Berlín

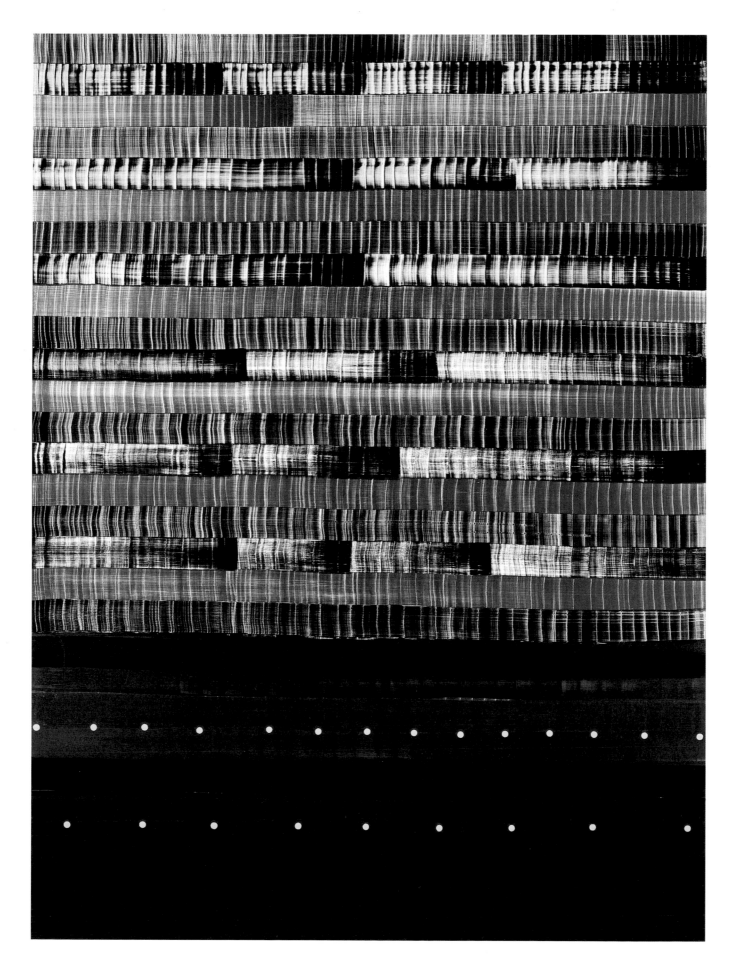

SOÑÉ QUE REVELABAS XIV, 2002

Vinílico, dispersión y pigmentos sobre tela, 274 x 203 cm, cortesía Galerie Thomas Schulte, Berlín

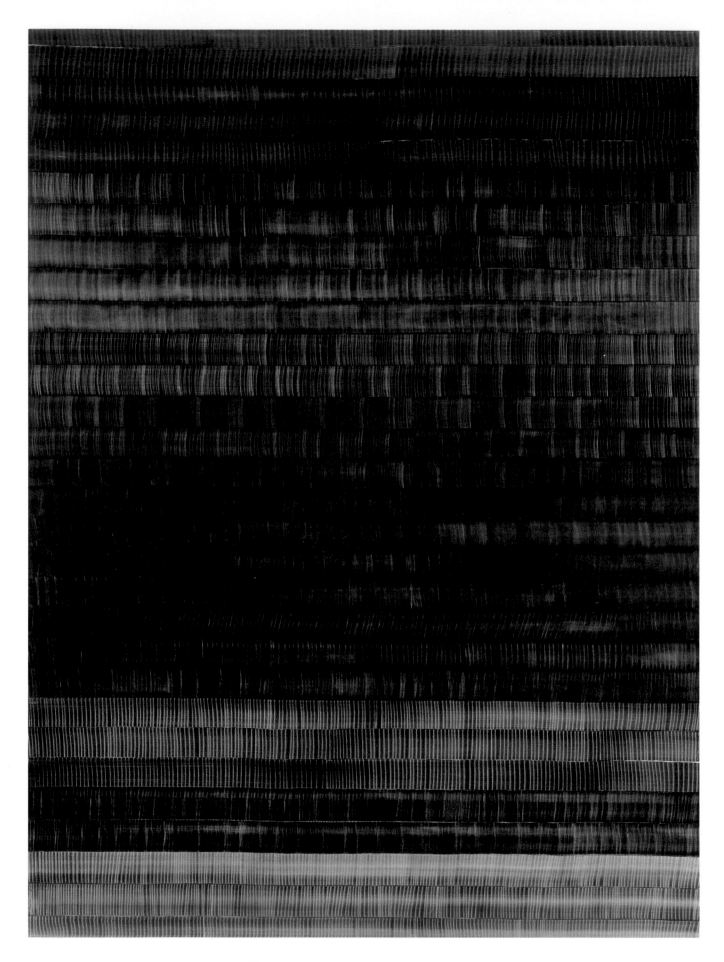

SOÑÉ QUE REVELABAS XVI (HUMO), 2001-2002

Vinílico, dispersión y pigmentos sobre tela, 274 x 203 cm, Colección John Cheim, Nueva York

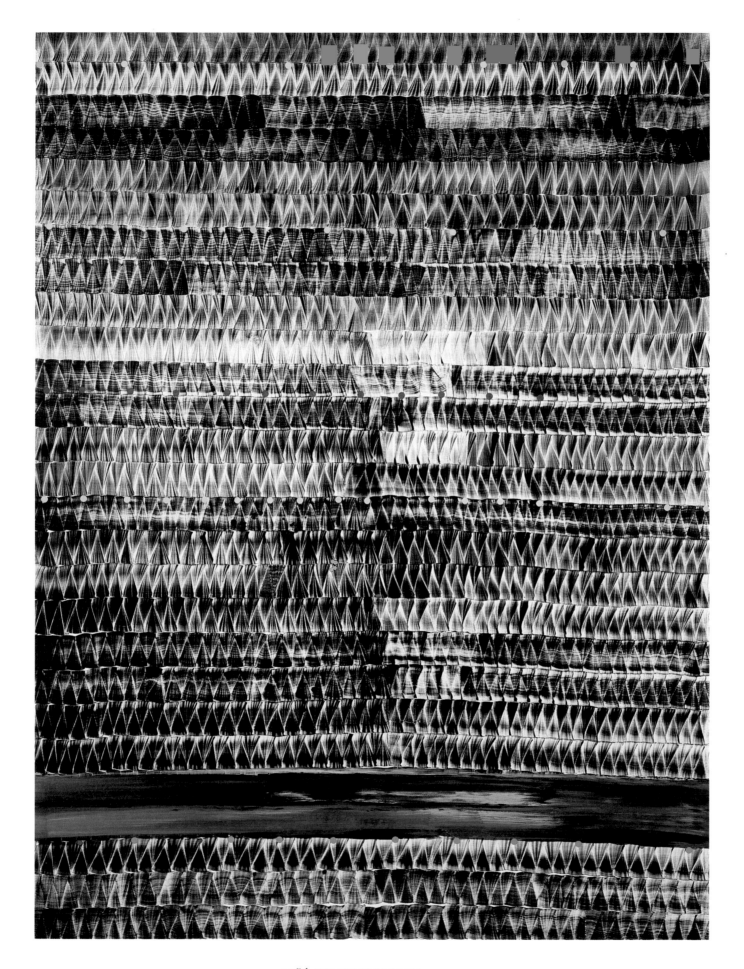

SOÑÉ QUE REVELABAS XV, 2002

Vinílico, dispersión y pigmentos sobre tela, 274 x 203 cm, Colección particular, Barcelona

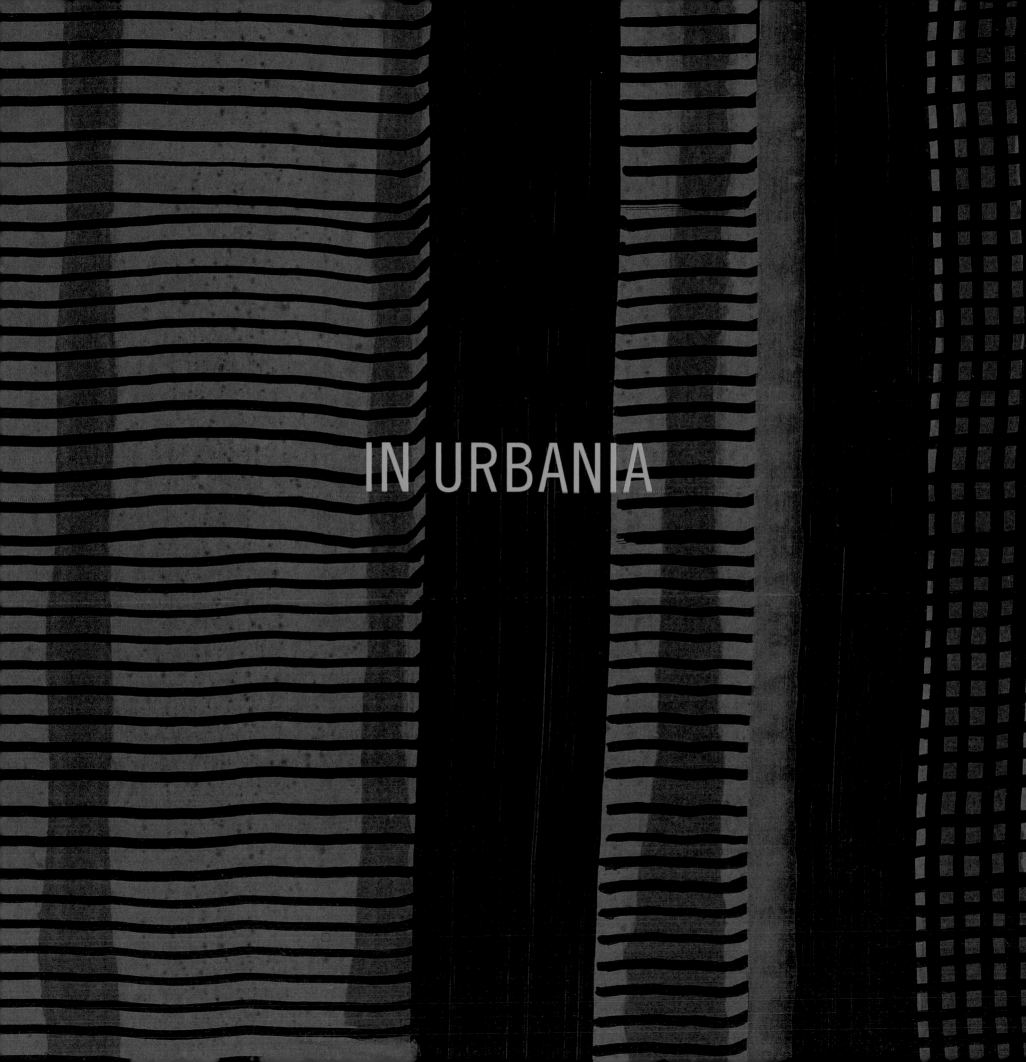

IN URBANIA

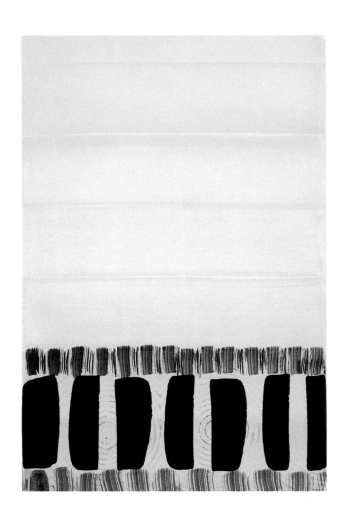

PÁLIDO, *1994*

Vinílico, dispersión y pigmentos sobre tela, 46 x 31 cm, Colección particular, Estados Unidos

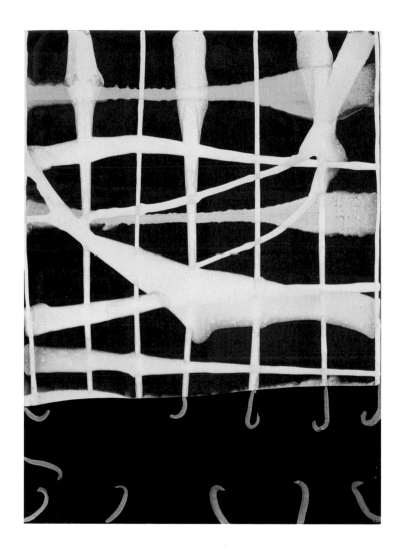

CRUZADOS, *1994*

Vinílico, dispersión y pigmentos sobre tela, 56 x 41 cm, Colección Suzanne Farber, Denver

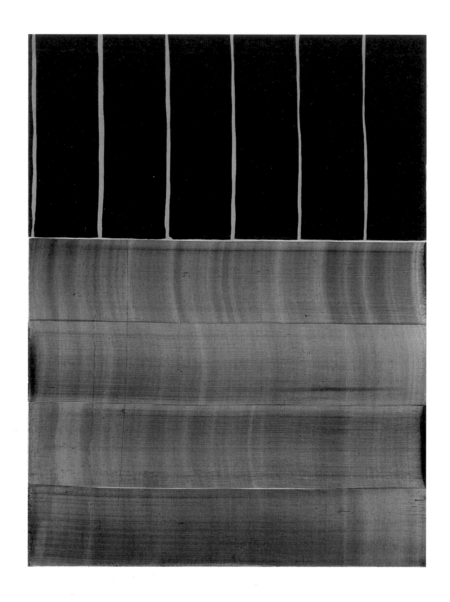

ESQUIVO (PÉNDULO), *1994*

Vinílico, dispersión y pigmentos sobre tela, 61 x 46 cm, Colección Byron R. Meyer, San Francisco

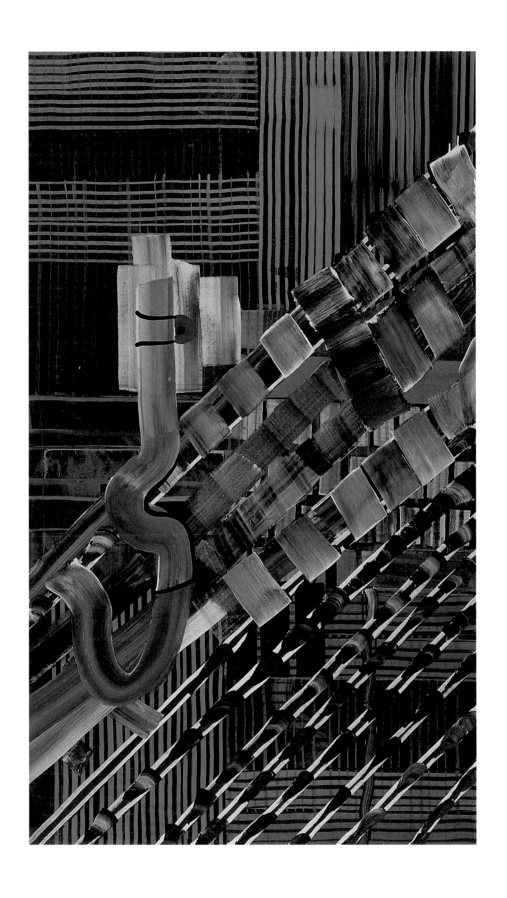

SEPTIEMBRE (TWINS), *2001*

Vinílico, dispersión y pigmentos sobre tela, 198 x 112 cm, Colección particular, Cantabria

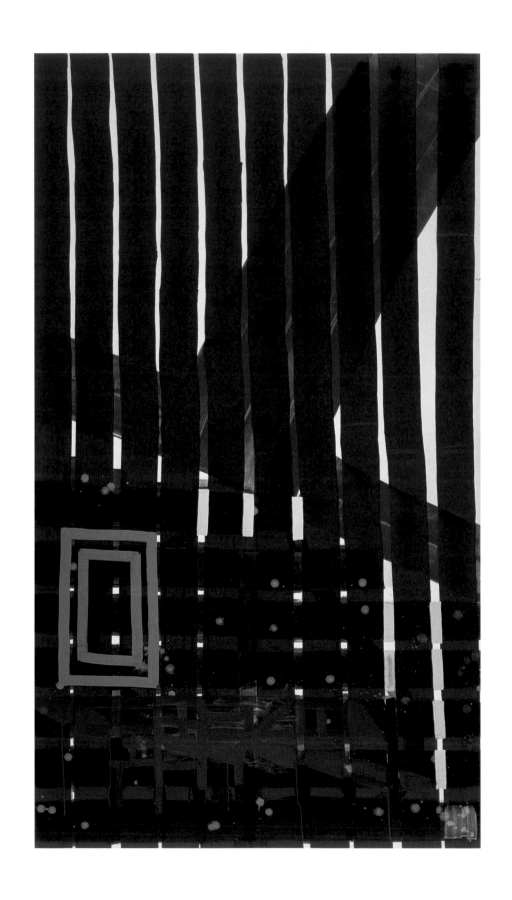

GRAMÁTICA URBANA, *1992*

Vinílico, dispersión y pigmentos sobre tela, 198 x 112 cm, Colección Banco Zaragozano

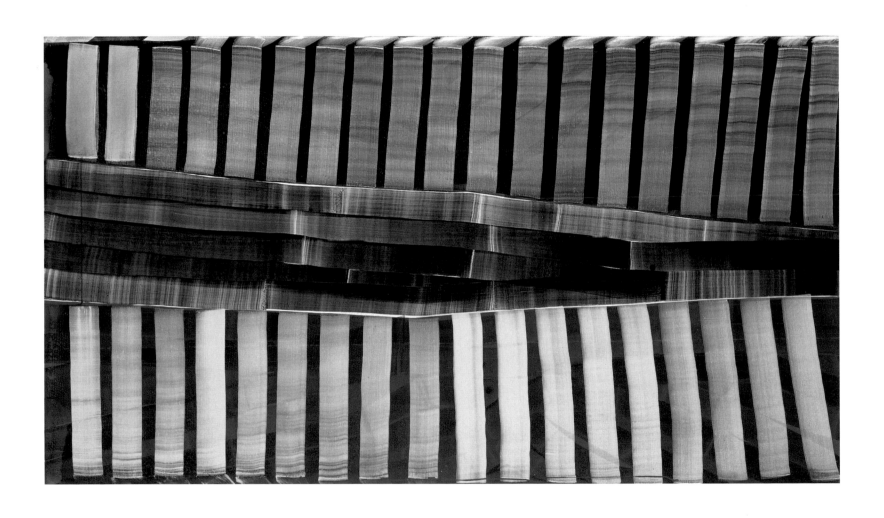

FRAGMENTOS IBÉRICOS, *1992-1993*

Vinílico, dispersión y pigmentos sobre tela, 112 x 198 cm, Colección IVAM, Instituto Valenciano de Arte Moderno, Generalitat Valenciana

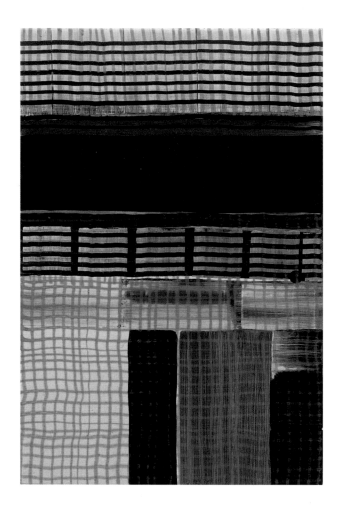

NOTTE (TRÁNSITO), *1999*

Vinílico, dispersión y pigmentos sobre tela, 46 x 31 cm, Colección Neal Menzies, Los Ángeles, cortesía LA Louver Gallery, Los Ángeles

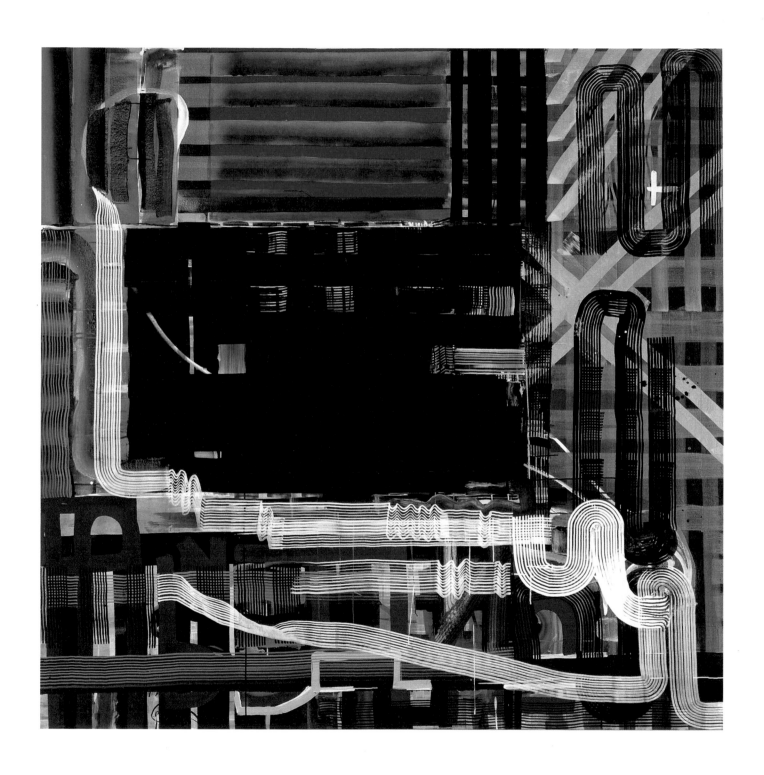

ERASED CENTER, *1996-1997*
Vinílico, dispersión y pigmentos sobre tela, 203 x 203 cm, Colección particular, Vigo

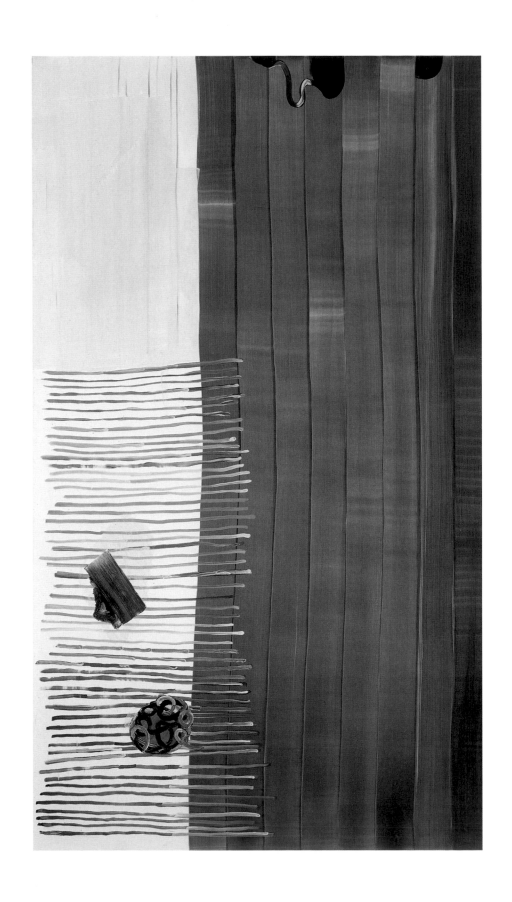

FAR, FAR AWAY, *2001*

Vinílico, dispersión y pigmentos sobre tela, 198 x 112 cm, Colección Florence y Daniel Guerain, cortesía Galerie Guislaine Hussenot, París

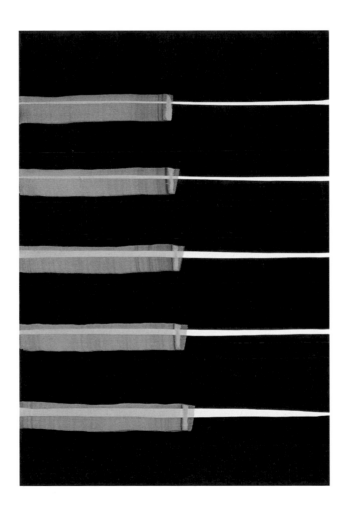

FEED BACK, *1992-1993*

Vinílico, dispersión y pigmentos sobre tela, 46 x 31 cm, Colección Jan Hoet, Gante, cortesía Galerie Tim Van Laere, Amberes

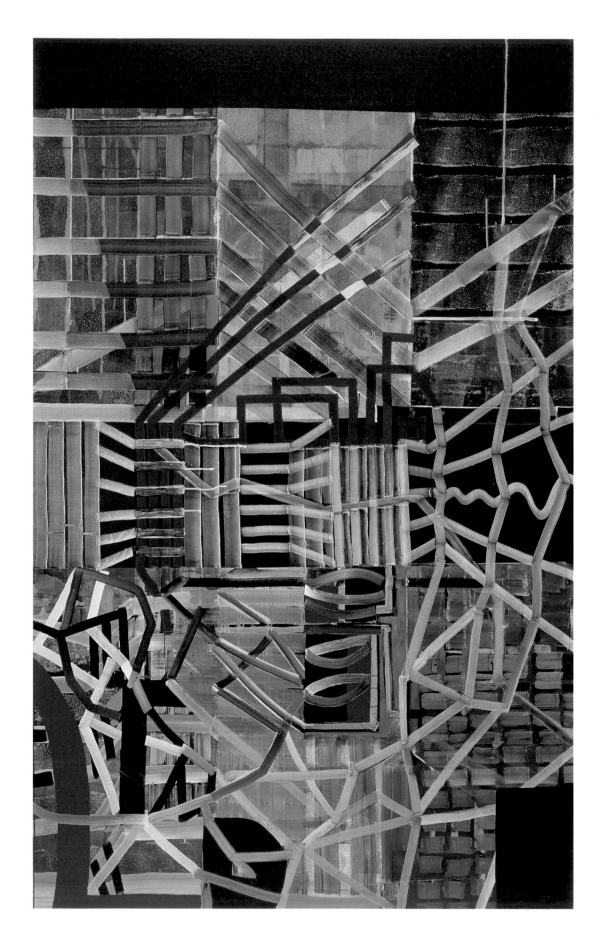

WRONG TRANSFER, *1992*

Vinílico, dispersión y pigmentos sobre tela, 244 x 153 cm, Colección Museo Nacional Centro de Arte Reina Sofía, Madrid

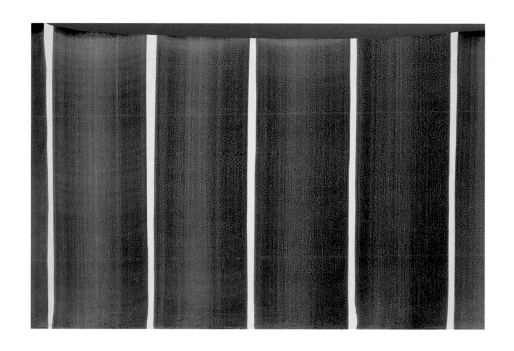

THE FIRST ONE, *1995*

Vinílico, dispersión y pigmentos sobre tela, 31 x 46 cm, Colección Uslé-Civera

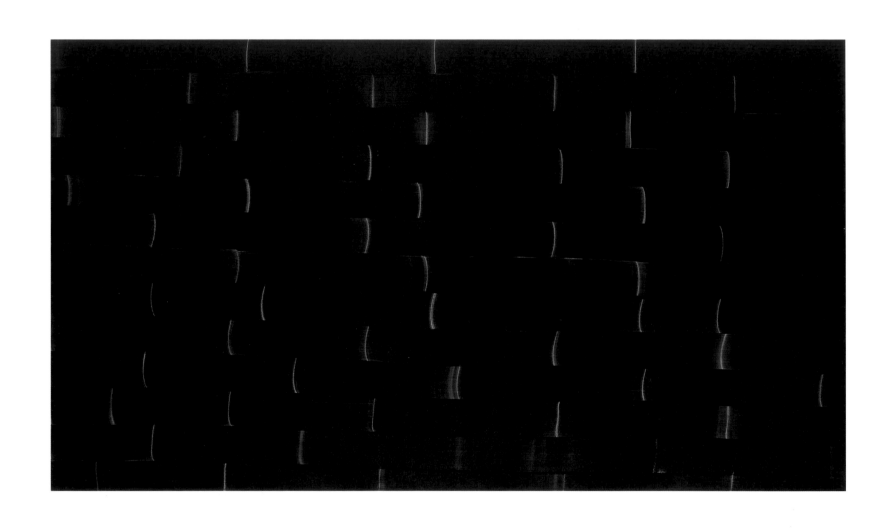

ENCERRADOS (AMNESIA), *1997*

Vinílico, dispersión y pigmentos sobre tela, 112 x 198 cm, Colección SMAK, Gante, cortesía Galerie Tim Van Laere, Amberes

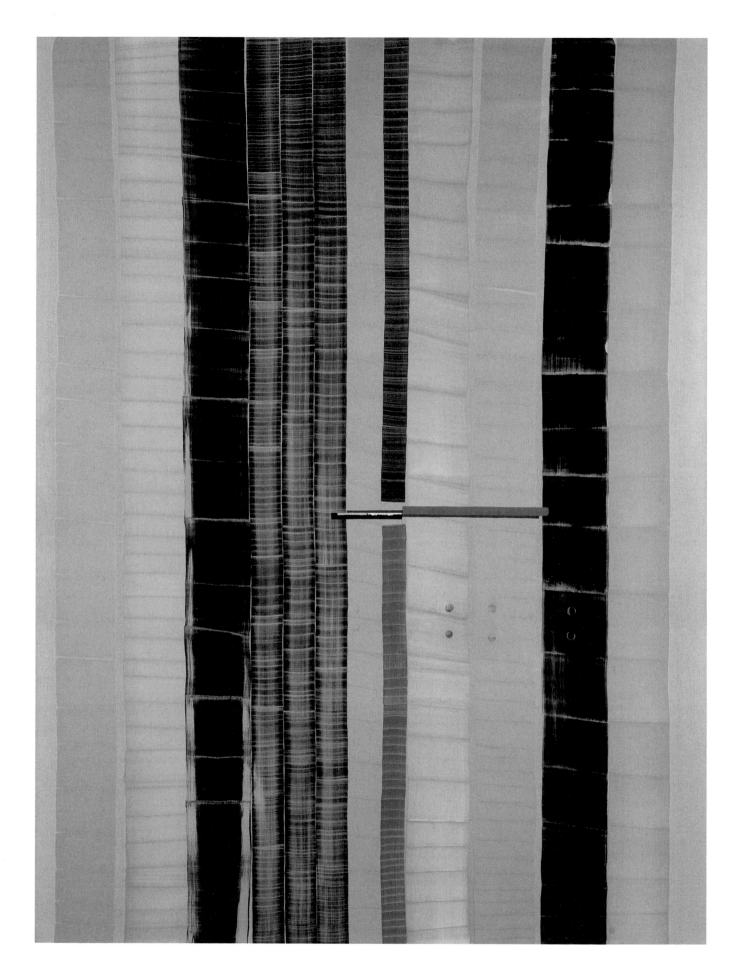

IN URBANIA, *2001-2002*

Vinílico, dispersión y pigmentos sobre tela, 274 x 203 cm, Colección particular, Madrid

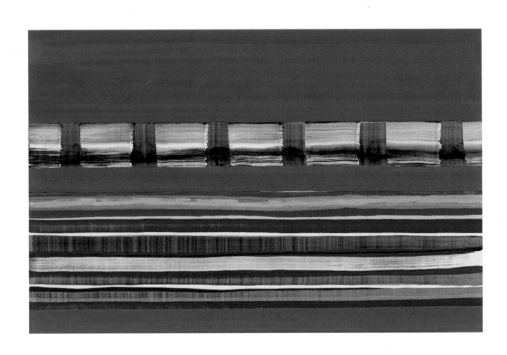

GUESS AND END, 2002

Vinílico, dispersión y pigmentos sobre tela, 31 x 46 cm, Colección Fundação de Serralves, Museu de Arte Contemporáneo, Oporto

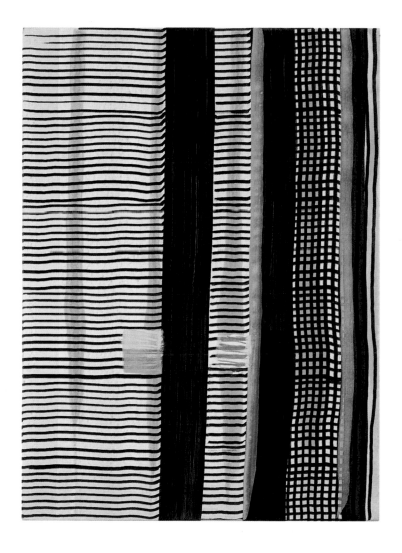

TRAMADO DE LUZ, *1997*
Vinílico, dispersión y pigmentos sobre tela, 56 x 41 cm, Colección particular, Haarlem, cortesía Galerie Thomas Schulte, Berlín

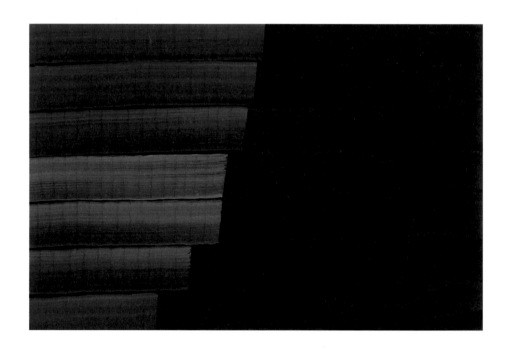

ENCUENTROS, *1997*
Vinílico, dispersión y pigmentos sobre tela, 31 x 46 cm, Colección Tim Van Laere, Antwerp

SCREEN WITH ROCIO, *1999-2000*
Vinílico, dispersión y pigmentos sobre tela, 61 x 46 cm, Colección Uslé-Civera, cortesía LA Louver Gallery, Los Ángeles

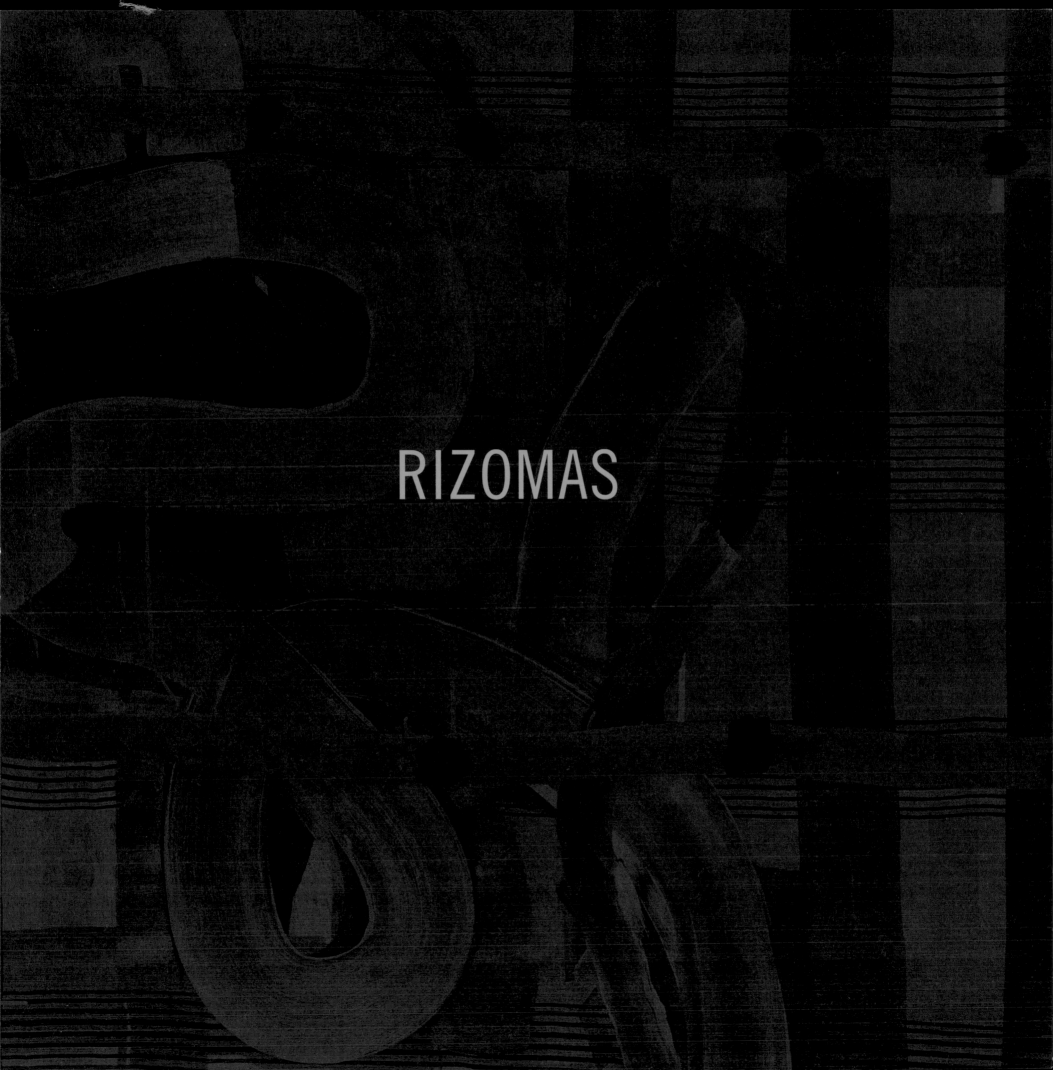

RIZOMAS

DETRÁS, *1998-1999*
Vinílico, dispersión y pigmentos sobre tela, 61 x 46 cm, Colección particular, Gante, cortesía Galerie Buchmann, Colonia

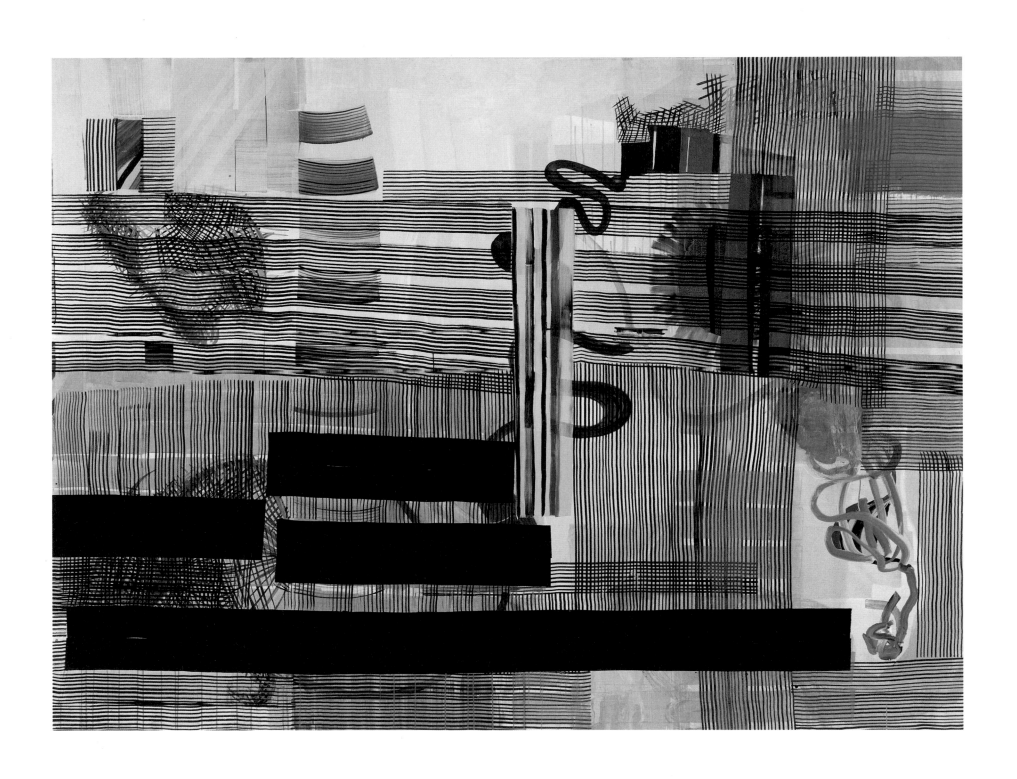

ZOZOBRAS EN EL JARDÍN, *1998-1999*

Vinílico, dispersión y pigmentos sobre tela, 203 x 274 cm, Colección Birmingham Museum of Art, Birmingham, Alabama. Museum purchase with founds provided by the collectors Circle for Contemporary Art

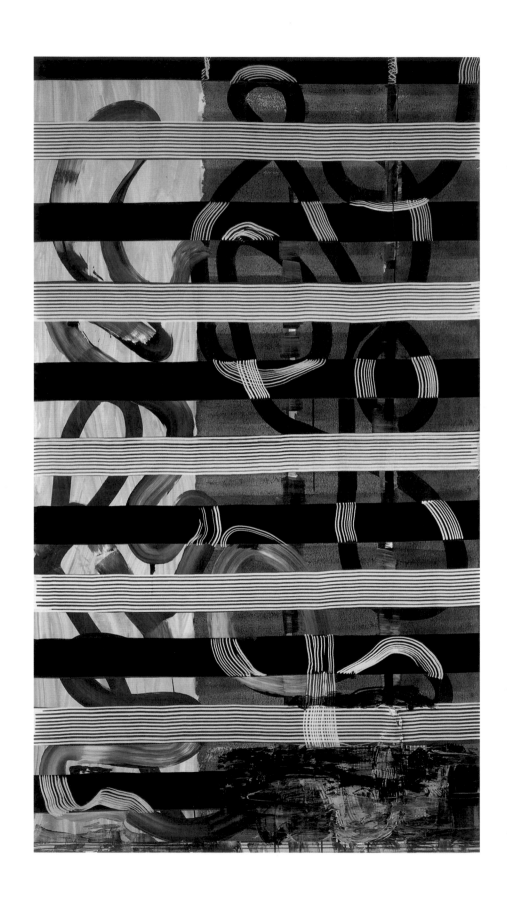

EARTHY DREAM, *1997*

Vinílico, dispersión y pigmentos sobre tela, 198 x 112 cm, Colección Arte Contemporáneo Fundación "La Caixa", Barcelona

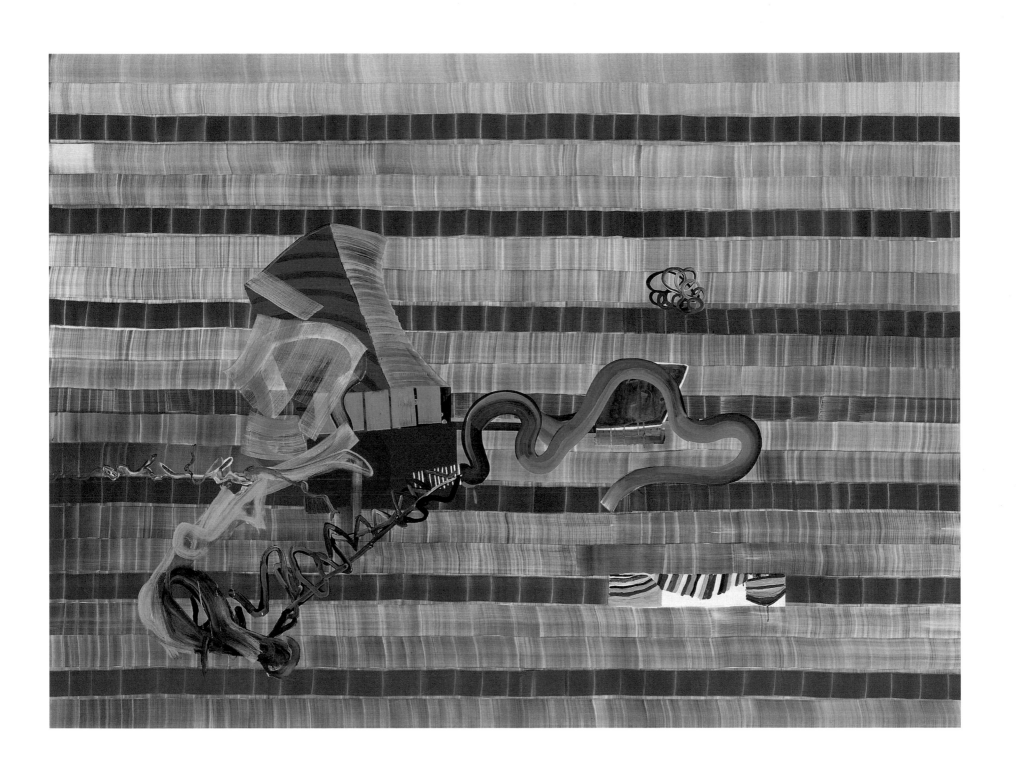

FRAGMENTOS DE FELIPE IV, *2001*

Vinílico, dispersión y pigmentos sobre tela, 203 x 274 cm, Colección particular, cortesía Galería Marta Cervera

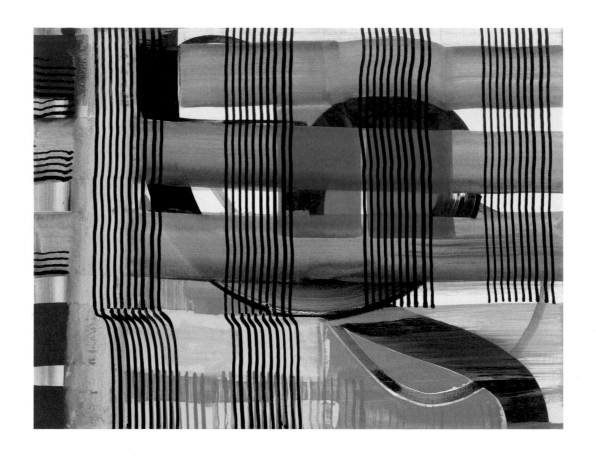

CASITA DEL NORTE III, *1997*

Vinílico, dispersión y pigmentos sobre tela, 46 x 61 cm, Colección Soledad Lorenzo, Madrid

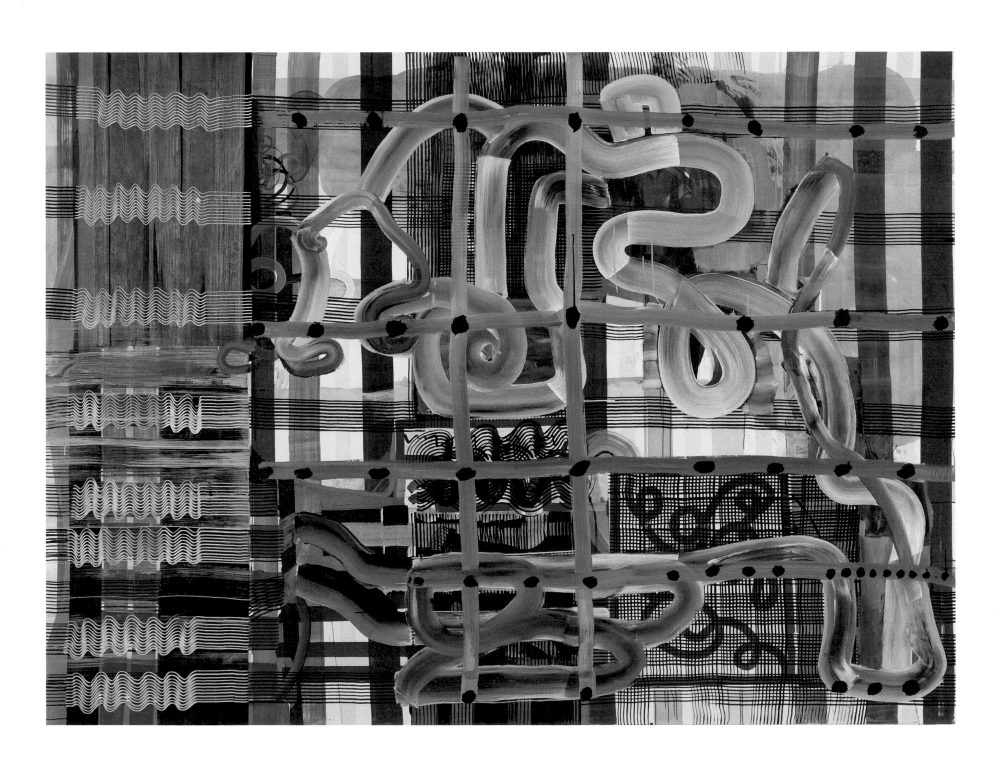

MANTHIS, *1998-1999*
Vinílico, dispersión y pigmentos sobre tela, 203 x 274 cm, Colección Fundación Quintana, Madrid

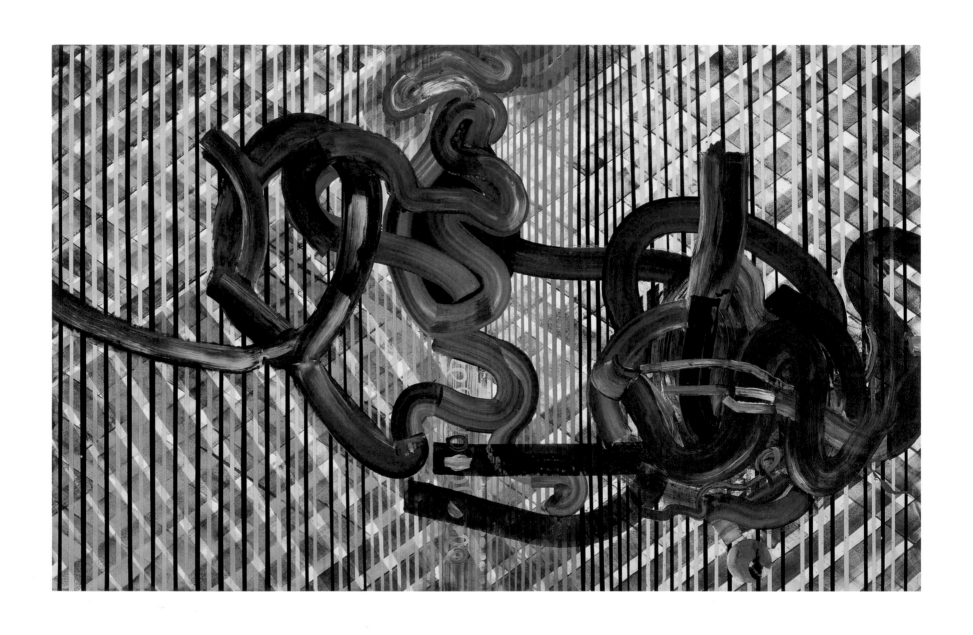

NARCISO (DE KOONING VERSUS BACON), *1999-2000*

Vinílico, dispersión y pigmentos sobre tela, 153 x 244 cm, Colección Romeo-Rentería, cortesía Galería Miguel Marcos, Barcelona

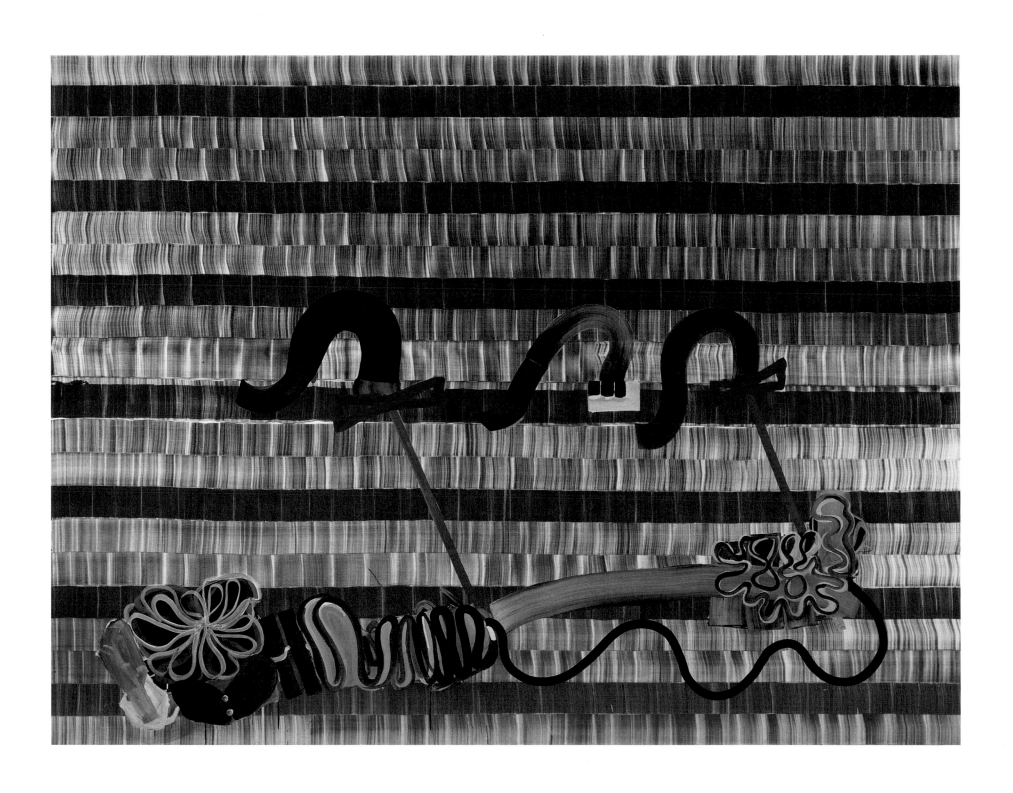

LAZOS DE LA INFANTA, 2002

Vinílico, dispersión y pigmentos sobre tela, 203 x 269 cm, Colección particular, Barcelona, cortesía Galerie Buchmann, Colonia

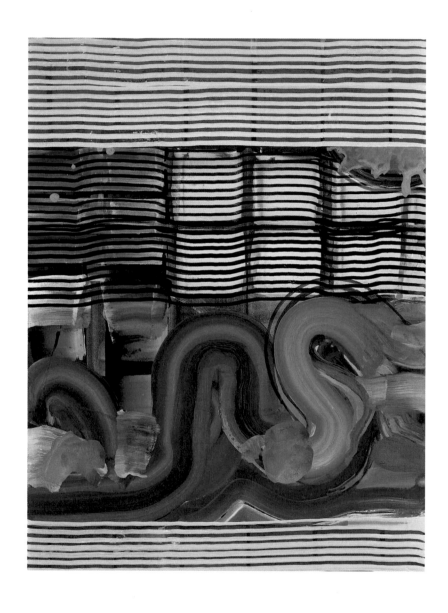

THE RIVER OF LOVE, *1998-1999*

Vinílico, dispersión y pigmentos sobre tela, 61 x 46 cm, Colección Mr. & Mrs. Stanley Erdreich, Birmingham, Alabama

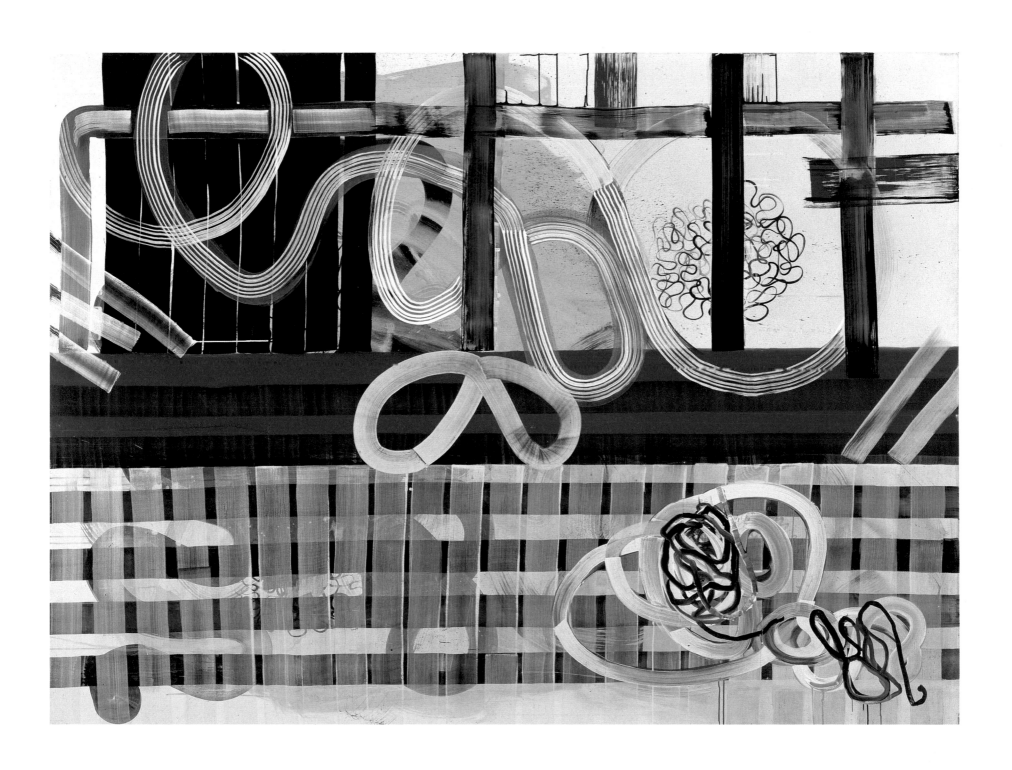

WELCOME TO THE EYE, *1994*
Vinílico, dispersión y pigmentos sobre tela, 203 x 274 cm, Colección particular, Inglaterra, cortesía Timothy Taylor Gallery, Londres

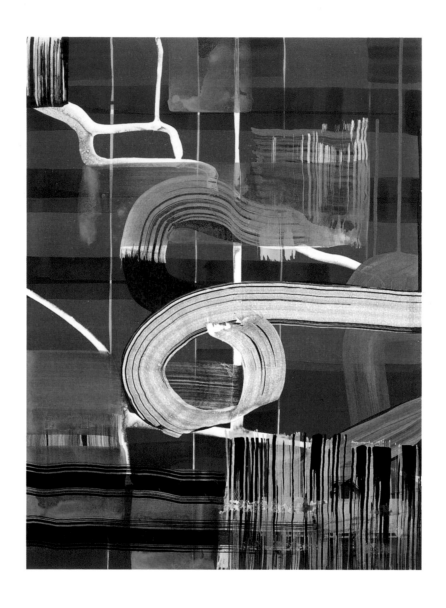

S CON PIMIENTA, *1994*

Vinílico, dispersión y pigmentos sobre tela, 61 x 46 cm, Colección particular, Zurich, cortesía Galerie Bob van Orsow, Zurich

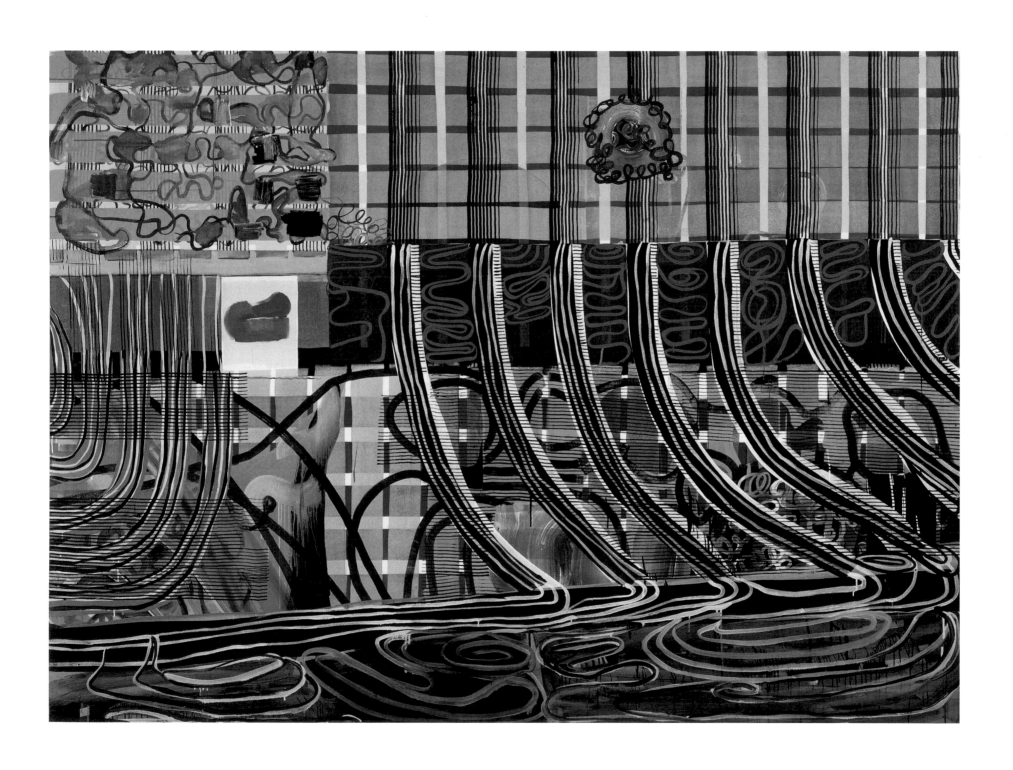

THE LITTLE HUMAN ELEMENT, *1998-1999*

Vinílico, dispersión y pigmentos sobre tela, 203 x 274 cm, Colección Ronald Pizzutti, Columbus, Ohio, cortesía Cheim & Reed Gallery, Nueva York

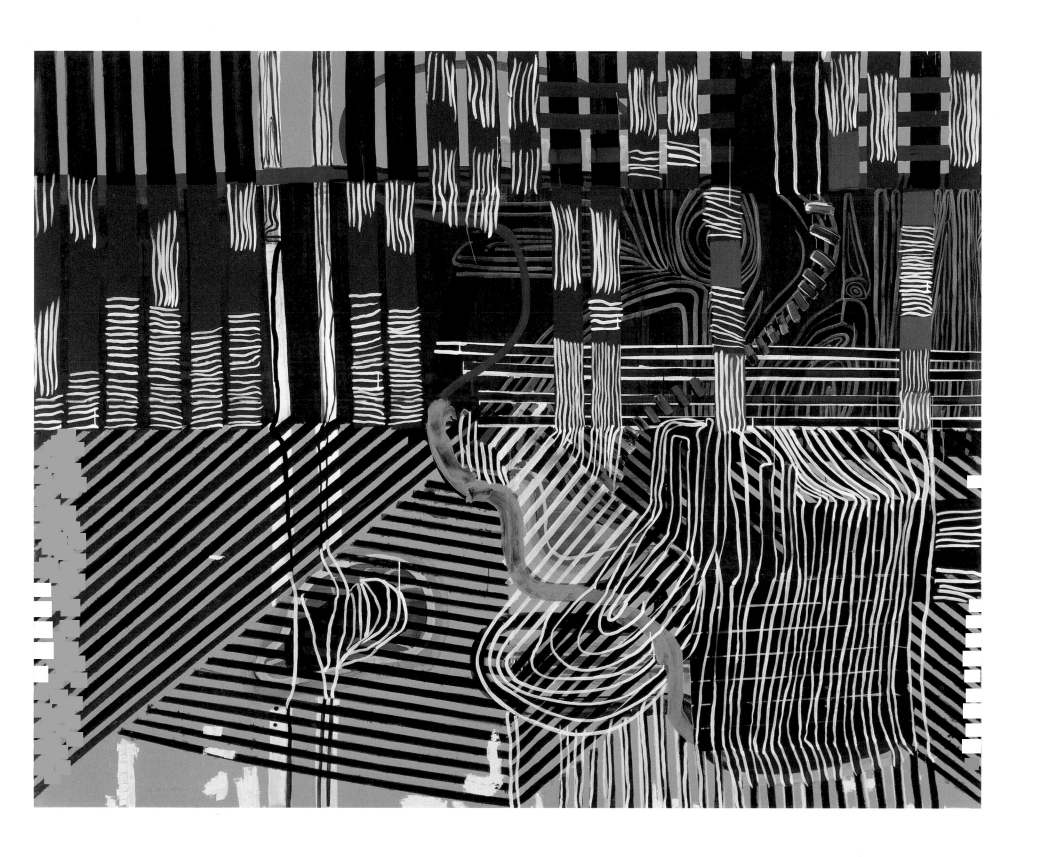

RIZOMA MAYOR, *1998-1999*
Vinílico, dispersión y pigmentos sobre tela, 244 x 305 cm, Colección Soledad Lorenzo, Madrid

LLERANA
Y
TIRA MATAMOSCAS

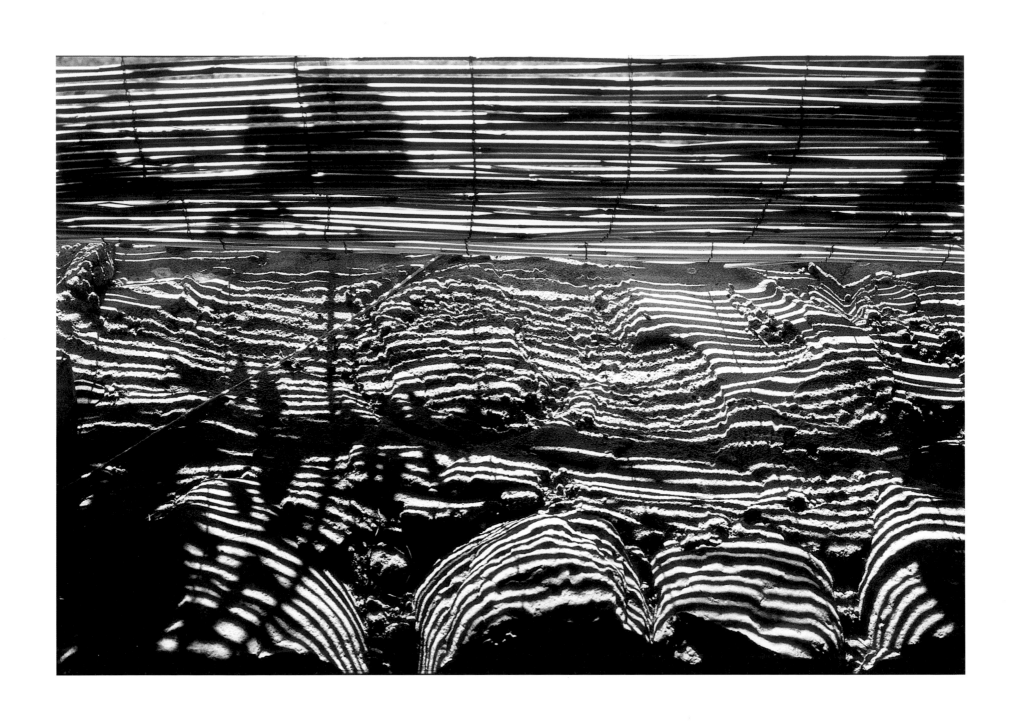

SUMMER, SARO, *1997*
Cibachrome, 129 x 193,5 cm, Colección "La Caxia", Barcelona

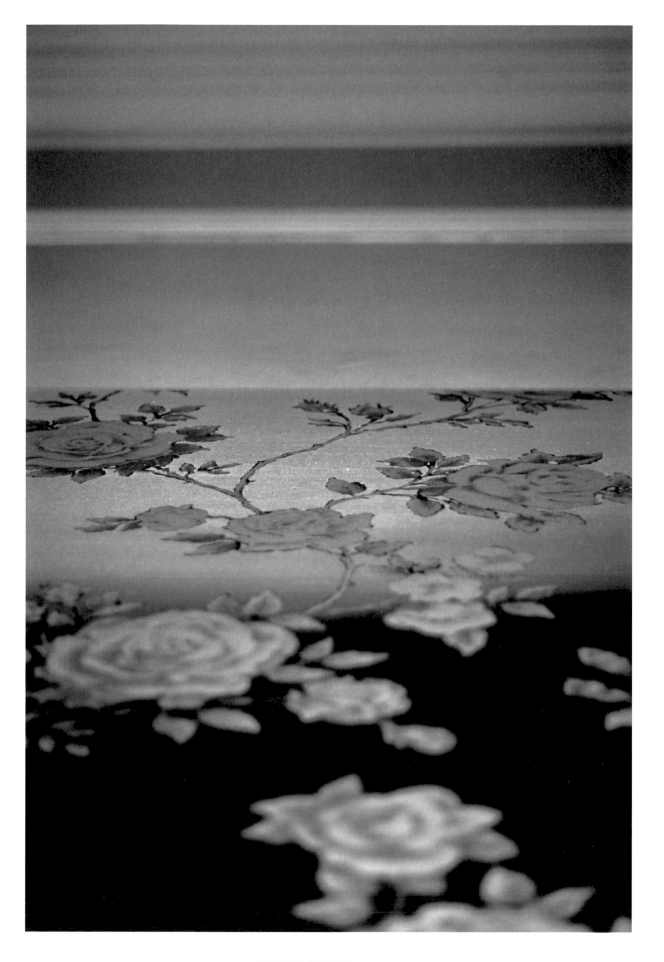

SUNSET, LONDON, *2001*

Cibachrome, 193,5 x 129 cm, cortesía Cheim & Read Gallery, Nueva York y Galerie Thomas Schulte, Berlín

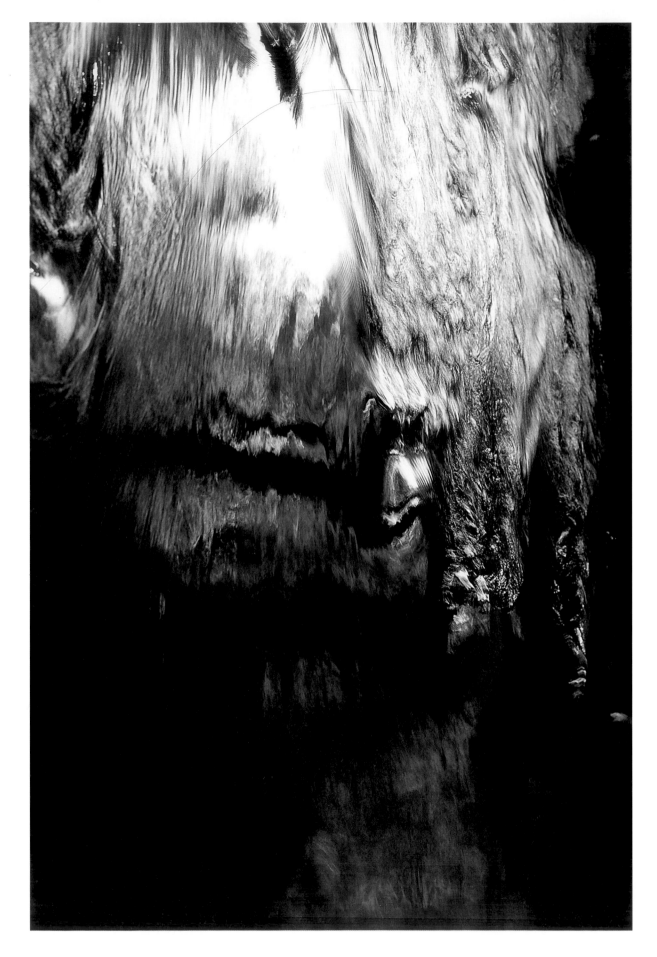

LENTO I (LLERANA), 2000

Cibachrome, 193.5 x 129 cm, Cortesía Galería Soledad Lorenzo, Madrid

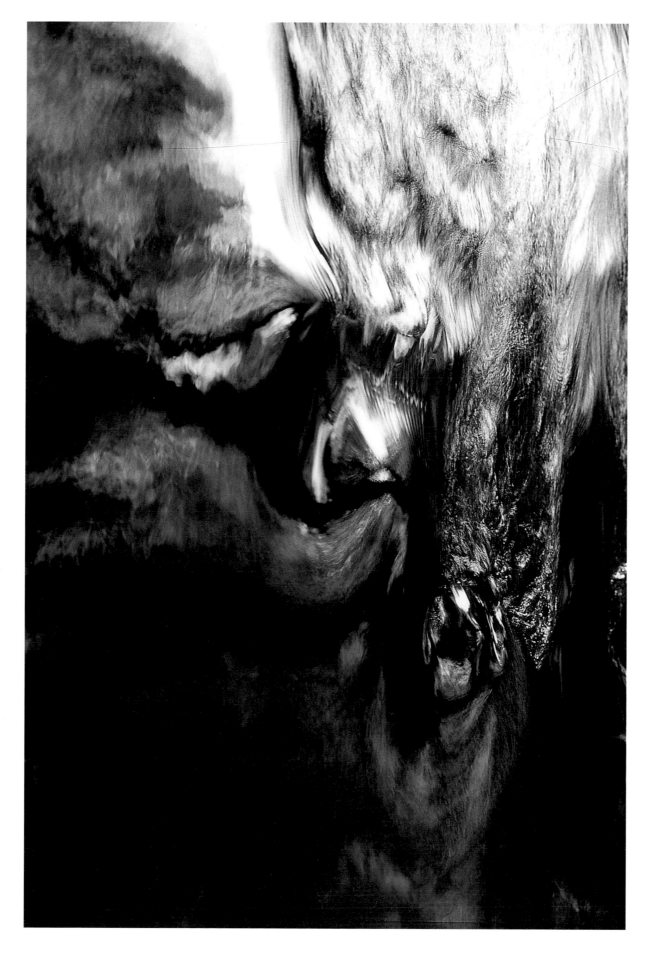

LENTO II (LLERANA), 2000

Cibachrome, 193,5 x 129 cm, Cortesía Galería Soledad Lorenzo, Madrid

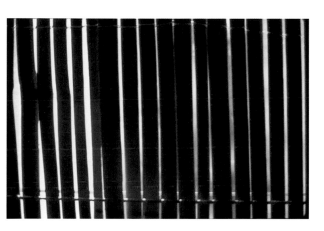

AMAGANSETT, LONG ISLAND, *1997*
Cibachrome, 33 x 49,5 cm, cortesía del artista
y Galería Soledad Lorenzo, Madrid

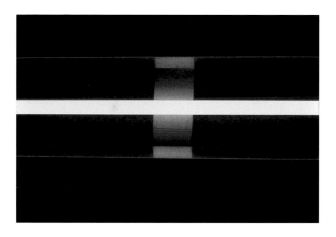

CORREDOR, NEW YORK, *1995*
Cibachrome, 33 x 49,5 cm, cortesía del artista
y Galería Soledad Lorenzo, Madrid

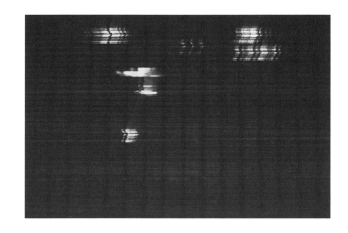

BLINDS, LONG ISLAND, *1997*
Cibachrome, 33 x 49,5 cm, cortesía del artista
y Galería Soledad Lorenzo, Madrid

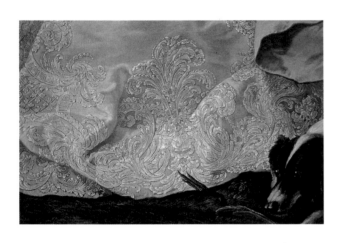

CONVERSACION 2, NEW YORK, *1998*
Cibachrome, 33 x 49,5 cm, cortesía del artista
y Galería Soledad Lorenzo, Madrid

HORIZONTAL BLEECKER, NEW YORK, *1999*
Cibachrome, 33 x 49,5 cm, cortesía del artista
y Galería Soledad Lorenzo, Madrid

BED, NEW YORK, *1997*
Cibachrome, 33 x 49,5 cm, cortesía del artista
y Galería Soledad Lorenzo, Madrid

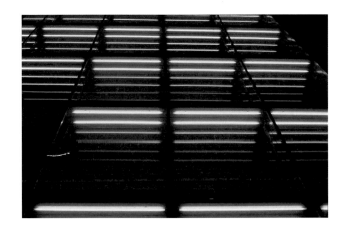

WHITNEY, NEW YORK, *1997*
Cibachrome, 33 x 49,5 cm, cortesía del artista
y Galería Soledad Lorenzo, Madrid

BOCANEGRA, KÖLN, *2001*
Cibachrome, 33 x 49,5 cm, cortesía del artista
y Galería Soledad Lorenzo, Madrid

VACIO, DUSSELDORF, *2002*
Cibachrome, 33 x 49,5 cm, cortesía del artista
y Galería Soledad Lorenzo, Madrid

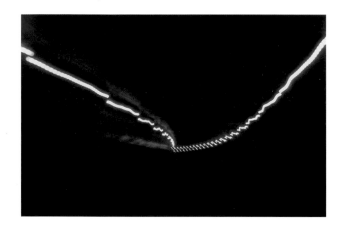

TUNNEL, NEW YORK, *1995*
Cibachrome, 33 x 49,5 cm, cortesía del artista
y Galería Soledad Lorenzo, Madrid

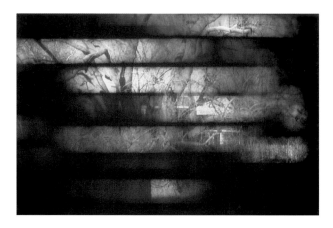

WINTER LIGHT, LONG ISLAND, *1997*
Cibachrome, 33 x 49,5 cm, cortesía del artista
y Galería Soledad Lorenzo, Madrid

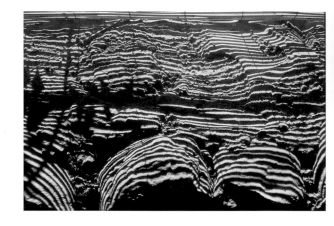

SUMMER, SARO, *1997*
Cibachrome, 33 x 49,5 cm, cortesía del artista
y Galería Soledad Lorenzo, Madrid

SIESTA, NEW YORK, *1997*
Cibachrome, 33 x 49,5 cm, cortesía del artista
y Galería Soledad Lorenzo, Madrid

BOCA DE LUZ, NEW YORK, *1997*
Cibachrome, 33 x 49,5 cm, cortesía del artista
y Galería Soledad Lorenzo, Madrid

LUNAS, SARO, *2002*
Cibachrome, 33 x 49,5 cm, cortesía del artista
y Galería Soledad Lorenzo, Madrid

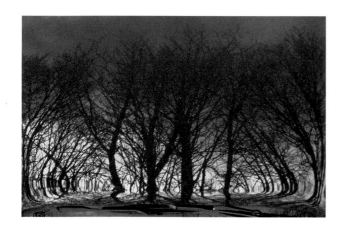

RED TREES, BERLIN, 2003

Cibachrome, 33 x 49,5 cm, cortesía del artista
y Galería Soledad Lorenzo, Madrid

PIEL FRIA, BERLIN, 2003

Cibachrome, 33 x 49,5 cm, cortesía del artista
y Galería Soledad Lorenzo, Madrid

BLUE GRID, NEW YORK, 1999

Cibachrome, 33 x 49,5 cm, cortesía del artista
y Galería Soledad Lorenzo, Madrid

BLACK RIVER, *2002*
Cibachrome, 33 x 49,5 cm, cortesía del artista
y Galería Soledad Lorenzo, Madrid

MORIR SOÑANDO, AMBERES, *1997*
Cibachrome, 33 x 49,5 cm, cortesía del artista
y Galería Soledad Lorenzo, Madrid

OPORTO 2, *1999*
Cibachrome, 33 x 49,5 cm, cortesía del artista
y Galería Soledad Lorenzo, Madrid

WATER, LIGHT AND SKY, AMBERES, *2002*
Cibachrome, 33 x 49,5 cm, cortesía del artista
y Galería Soledad Lorenzo, Madrid

BERLIN GREEN, *2003*
Cibachrome, 33 x 49,5 cm, cortesía del artista
y Galería Soledad Lorenzo, Madrid

GOLDEN WOMAN, AMBERES, *2002*
Cibachrome, 33 x 49,5 cm, cortesía del artista
y Galería Soledad Lorenzo, Madrid

RED COURBET, BERLIN, *2003*
Cibachrome, 33 x 49,5 cm, cortesía del artista
y Galería Soledad Lorenzo, Madrid

LIGHT TOWER, NEW YORK, *1997*
Cibachrome, 33 x 49,5 cm, cortesía del artista
y Galería Soledad Lorenzo, Madrid

TWINS, VALENCIA, *1997*
Cibachrome, 33 x 49,5 cm, cortesía del artista
y Galería Soledad Lorenzo, Madrid

DOCUMENTACIÓN

FOTOMATÓN, *1981*

Juan Uslé nace en Santander el 19 de diciembre de 1954.
Estudios de Bellas Artes en la Escuela Superior de San Carlos, Valencia, 1973-1977.
Actualmente vive y trabaja entre Nueva York y Saro (Cantabria).

EXPOSICIONES INDIVIDUALES (SELECCIÓN)

2003
Juan Uslé: New Painting, Galerie Thomas Schulte, Berlín.

2002
Juan Uslé, Cheim and Read, Nueva York.
Juan Uslé, Galerie Guislaine Houssenot, París.
Juan Uslé First Time, Museum Morsbroich, Leverkusen, Alemania.
Saro on Paper. Juan Uslé, Van Laere Contemporary Art, Amberes.

2001
Llerana y Grammarland, Galería Joan Prats, Barcelona.
Juan Uslé. Quartos escuro e amarello, Museu Serralves, Oporto, Portugal.
Beauty & Sorrow, Galería Soledad Lorenzo, Madrid.
Llerana y Gramarand, Photographs, Galerie Thomas Schulte, Berlín.

2000
Distancia Insalvable, Museo de Bellas Artes, Santander; Centro Cultural Caja de Cantabria, Sala
 Luz Norte, Santander.
Drops, Beats and Dreams, Palacete del Embarcadero, Santander.
Distancia Insalvable, Centro Cultural Casa del Cordón, Burgos.
Noche Abierta, L. A. Louver, Los Ángeles.
Carmen del negro, Palacio de los Condes de Gabia, Diputación Provincial de Granada, Granada.

1999
Blind Entrance, Cheim & Read Gallery, Nueva York.
Mantis, Galerie Buchmann, Colonia.
Luz Aislada, Galería Estiarte, Madrid.
La Mirada del Artista (con David Salle), Galería Soledad Lorenzo, Madrid.
644 Comun, (con V. Civera), Van Laere Contemporary Art, Amberes.

1998
Recent Paintings, Galerie Franck+Schulte, Berlín.
Vanishing Lines, Galería Soledad Lorenzo, Madrid.
With & without memory, Sala Robayera, Miengo, Cantabria.

1997
Timothy Taylor Gallery, Londres.
Galería Camargo Vilaça, São Paulo (con V. Civera).
Juan Uslé, Galerie Bob Van Orsouw, Zúrich.
Luz Aislada, Cheim & Read Gallery, Nueva York.
Everyday, Anders Tornberg Gallery, Lund.

1996
Back & Forth, IVAM, Valencia.
1.º de Mayo en Lund, Galería Soledad Lorenzo, Madrid.
Galerie Buchmann, Basilea.
Ojo Roto, MACBA, Museo de Arte Contemporáneo, Barcelona.
Ojo Roto, L. A. Louver, Los Ángeles.

1995
Lunada, Robert Miller Gallery, Nueva York.
Sin lugar-singular, Galerie Buchmann, Colonia.
Galerie Daniel Templon, París.
Mal de Sol, Galería Soledad Lorenzo, Madrid.

1994
The Ice Jar, John Good Gallery, Nueva York.
Frith Street Gallery, Londres (con Callum Innes).
Galerie Bob Van Orsouw, Zúrich.
Namaste, Pazo Provincial, Pontevedra.
Peintures Celibataires, Sala Amós Salvador, Logroño.
Feigen Gallery, Chicago.

1993
Haz de Miradas, Galería Soledad Lorenzo, Madrid.
Figuraciones Tuyas, Anders Tornberg Gallery, Lund.
Galerie Barbara Farber, Amsterdam.

1992
Bisiesto, Galería Joan Prats, Barcelona.
Festina Lente, Sala de Exposiciones del Banco Zaragozano, Zaragoza.
40 Ruby-22 Riviera Blue, John Good Gallery, Nueva York.

1991
Lado Prusia, Galerie Farideh Cadot, París.
147 Broadway, Galería Soledad Lorenzo, Madrid.
Ultramar, Palacete del Embarcadero y Nave Sotoliva, Santander.

1990
Galerie Barbara Farber, Amsterdam.

1989
Galería Montenegro, Madrid.
Galerie Farideh Cadot, París.
Farideh Cadot Gallery, Nueva York.

1988
Farideh Cadot Gallery, Nueva York.
Galería Fernando Silió, Santander.

1987
Galería Montenegro, Madrid.
Galerie Farideh Cadot, París.

1986

Galería La Máquina Española, Sevilla.
Palacete del Embarcadero, Santander.

1985

Currents, Institute of Contemporary Art, Boston.
Galería Montenegro, Madrid.
Galería Windsor Kulturgintza, Bilbao.
Galerie 121, Amberes.

1984

Los trabajos y los días, Galería Ciento, Barcelona.
Los trabajos y los días. Las Tentaciones del pintor, Fundación Botín, Santander.
Los trabajos y los días. Las Tentaciones del pintor, Galería Nicanor Piñole, Gijón.

1983

Galería Montenegro, Madrid.

1982

Galería Palau, Valencia.

1981

Museo Municipal de Bellas Artes de Santander, Galería Ruiz Castillo, Madrid.

EXPOSICIONES COLECTIVAS (SELECCIÓN)

2003

New Abstract painting - Painting Abstract Now, Museum Morsbroich, Leverkusen, Alemania.
Distintas miradas, Museo Municipal de Arte Contemporáneo de Madrid.
Watercolor in the Abstract, exposición itinerante comisariada por Pamela Auchincioss.
The Hyde Collection, Glens Falls, Nueva York.
Michel C. Rockefeller Arts Center Gallery SUNY a Fredonia.
Butier Institute of American Art, Youngstown, Ohio.
Nina Freundenheim, Inc, Buffalo, Nueva York.
Ben Shahn Gallery, Williams Patterson University Wayne N.
Sarah Moody Gallery, of Art, University of Alabama, Tuscaoosa.
Before and after Science, Marella Arte Contemporánea, Milán.
Abstraction in photography, Von Lintel Gallery, Nueva York.
Memoria de un recorrido, Colección Caja de Burgos, Círculo de Bellas Artes de Madrid.
Colección Aena de Arte Contemporáneo, Museo de Bellas Artes, Santander.

2002

Margins of Abstraction, Kouros Gallery, Nueva York.
Zen-Rosy, Von Lintel Gallery, Nueva York.
Volume 1, Van Laere Contemporary Art, Amberes.
Galería Blancpain Stepczynsky, Ginebra, Suiza.
Alma del norte, Mercado del Este, Cantabria.
Abstracciones 1950-2000, Fundación Telefónica, Santiago de Chile, Chile.
El siglo de Picasso en las colecciones del MNCARS, Galería Nacional de Atenas, Grecia.

2001

Concepts of images, Nueva York based artists 2001, Gallery Academia y Galerie Mario Mauroner, Salzburgo.
Camera Works, Marianne Boesky Gallery, Nueva York.
Liquid properties, Cheim & Read Gallery, Nueva York.
Content is a Glimpse, Timoty Taylor Gallery, Londres.
Colecció Testimony 2001-2002, Centro de Arte La Regenta, Las Palmas de Gran Canaria.
Colección Fundación Coca-Cola España. Sala Fundación Caja Vital Kutxa.
Colección Banco Zaragozano. Arte Contemporáneo, Sala Picasso del Círculo de Bellas Artes de Madrid.
Encrucijada. Reflexiones en torno a la pintura actual, Sala de Exposiciones de Plaza de España, Consejería de Cultura de la Comunidad de Madrid.
La colección del Museo Nacional de Arte Reina Sofía, *De Picasso a Barceló,* Museo Nacional de Buenos Aires.
LA NOCHE, Imágenes de la noche en el arte español, 1981-2001. Museo de Arte Contemporáneo Esteban Vicente, Segovia.
DRAWINGS, Frith Street Gallery, 6 abril-18 mayo.
Generación, Galería Moisés Pérez de Albéniz, Pamplona.
Shap photographies, Baltimore Museum, Baltimore.
Visiones del Paisaje, Polvorín de la Ciudadela, diciembre 2001.
Colección DE PICTURA, Pintura española 1950-2000, Museo de Bellas Artes, Santander.
Arte español de los ochenta y noventa en las colecciones del MNCARS, MNCARS, Madrid.

2000

Lasker-Marcaccio, Uslé, Marcel Sitcoske Gallery, San Francisco.

Photographs by painters, photographers, sculptors, Lennon, Weinberg Gallery, Nueva York.

Diálogos con la fotografía, Galería Soledad Lorenzo, Madrid.

Flash Back (80,5), Barbara Farber/La Serre, Chateau Vallat, Trets-France.

Aspectos de la colección, Fundación «La Caixa», Madrid.

Eurovision, Saatchi Gallery, Londres.

Opulent, Cheim & Read Gallery, Nueva York.

Reconstructions: The imprint of nature / the impact of science, Baruch College, The City University of New York, Nueva York.

Super-Abstraction, The Box, Turín. Itinerante a Galerie Les Frilles du Calvaire, París.

Universal Abstraction 2000, Jan Weiner Gallery, Kansas City.

Painting Language, L. A. Louver, Los Ángeles.

Pintura Europea actual-Un encuentro entre el norte y el sur (Colección de Tore A. Holm. Exposición itinerante 1999-2000), Centro de Exposiciones y Congresos de Zaragoza.

Colección de Arte Contemporáneo Fundación «la Caixa». Pasajes de la colección en Málaga, Sala de Exposiciones del Palacio Episcopal de Málaga.

Visiones de la Colección de Arte Contemporáneo de la Fundación «la Caixa», Fundación «la Caixa», Palma de Mallorca.

Diálogos con la fotografía, Galería Soledad Lorenzo, Madrid.

1999

ABSTRAKT: Eine Definition abstrakter Kunst an der Schwelle der neuen Milenium, Max Gandulph Bibliothek & Galerie Thadeus Ropac, Salzburgo.

Art Lovers, Tracey, The Liverpool Biennal of Contemporary Art, Liverpool.

Reconciliations, D. C. Moore Gallery, Nueva York.

Powder, Aspen Art Museum, Colorado.

Abstraction, Galerie Daniel Templon, París.

Photographs by painters, photographers, sculptors, Lennon, Weinberg inc, Nueva York.

Free Coke, Greene Naftali Gallery, Nueva York.

Imágenes de la Abstracción, Sala de Alhajas / Antiguo MEAC, Madrid.

Pintura Europea Actual: Colección Tore A. Holm, Palau de Pedralbes, Barcelona.

Art per a Artistes, Centre D'Art Santa Monica, Barcelona.

Espacio pintado, Centro Cultural Conde Duque, Madrid.

Together / Working, University of New Hampshire & Hofra University, Co.

Painting Language: Rotation in the development of the paintings, L. A. Lover, Los Ángeles.

Europa-Edition, Portfolio Kunst A. G. Neuen Austellungshalle, Viena.

El Salto del Caballo, Galería Lekune, Pamplona.

1998

Undercurrents and Overtones, CCAC (California College of Arts & Crafts), San Francisco.

Exploiting Abstraction, Feigen Gallery, Nueva York.

Adquisitions, Museum Moderner Kunst Stiftung Ludwig, Viena.

EV + A 98, Limerick City Gallery of Art, Hunt Museum, Limerick, Irlanda.

Blind Spot, Issue 10, Soho Triad Fine Arts, Nueva York.

Painting Language, L. A. Louver, Los Ángeles.

Territorio Plural. 10 años Colección Testimonio, 1987-1997, Fundación «la Caixa», Madrid.

Paisajes de un Siglo, Palacio Almudí, Murcia.

Fábrica de deseos, 20 artistas españoles contemporáneos, Galería Xavier Fiol, Palma de Mallorca.

Exposición Colección Testimonio, Edificio Pignatelli, Zaragoza.

Abstracciones, Galería Siboney, Santander.

La Mirada Ecléctica. Colección Alberto Corral, Palacete del Embarcadero, Santander.

Small Paintings, Cheim & Read Gallery, Nueva York.

1997

Abstraction/Abstractions-Conditional Geometrie (géométries provisoires), Musée d'Art Moderne, Saint-Etienne.

Theories of the Decorative, Inverlith House, Edimburgo; Edwin A. Ulrich Museum, Wichita, Kansas.

Abstraits, 4 Artistes au Quartier, Centre d'Art Contemporain de Quimper, Francia.

En la Piel de Toro, Palacio de Velázquez, Madrid.

Arte Contemporáneo Español, Colección MNCARS, Palacio de Bellas Artes, México D. F.

Col.lecció d'Art Contemporani Fundació «la Caixa», Centre Cultural de la Fundació «la Caixa», Paseo de San Juan, Barcelona.

Pintura, Galería Joan Prats, Barcelona.

Geometrías en suspensión, Palacio de la Merced, Diputación de Córdoba, Córdoba.

Nuevas Abstracciones Españolas, Galería Manuel Ojeda, Las Palmas de Gran Canaria.

Colección Testimonio 96-97, Estación Marítima, La Coruña.

Procesos, Casa de Osambela, Lima.

Españoles de los 80, Sala de la Alhóndiga, Segovia.

Arte Español para el Fin de Siglo, Sala de las Atarazanas, Valencia.

1996

Theories of the Decorative, Baurngarten Galleries, Washington D. C.

Group Show, Robert Miller Gallery, Nueva York.

Nuevas Abstracciones, Palacio de Velázquez, Madrid; *Abstrakte Malerei,* Kunsthalle Bielefeid; *Noves Abstraccions,* MACBA, Barcelona.

Art at Work, Banque Bruxelles Lambert, Bruselas.

Natural Process, Lafayette College, Williams Center for the Arts, Easton PA; Center Gallery, Bucknell University, Lewisburg, PA & Locks Gallery, PA.

Transitions, Galerie Farideh Cadot, París.

Groujo Show, L A. Louver, Los Ángeles.

1985-1996, Obra original sobre papel, Colección Fundesco, Sala de Exposiciones de Telefónica, Madrid.

Arte Español para el Fin de Siglo, Centro Cultural Tecla Sala, L'Hospitalet de Llobregat, Barcelona.

John Chamberlain/Juan Uslé. Photographs in connection with one sculpturelone painting, Galerie Buchmann, Colonia.

Ecos de la Materia, MEIAC, Badajoz.

Aquellos 80, Casas del Águila y la Parra, Consejería de Cultura, Santillana del Mar, Cantabria.

1995

The Adventure of Painting, Würtembergischer Kunstverein, Stuttgart; Kunstverein für die Rheiniande und Westfalen, Düsseldorf.

Transatlántica: American-Europe Non representativa, Museo de Artes Visuales Alejandro Otero, Caracas.

Tres Parelles, Galería Deis Angels, Barcelona.

Col·lecció Testimoni 94-95, Fundación «la Caixa», Palma de Mallorca.

A Painting Show, Galieri K, Oslo.

New York Abstract, Contemporary Arts Center, Nueva Orleans.

L. A. International, Christopher Grimes Gallery, Santa Mónica, Los Ángeles.
Arquitecture of the Mind: Content in Contemporary Abstract Painting, Galerie Barbara Farber, Amsterdam.
Human-Nature, The New Museum of Contemporary Art, Nueva York.
Timeless Abstraction, Davis MacClain Gallery, Houston.
On Paper, Todd Gallery, Londres.
Embraceable you: Current Abstract Painting, Moody Gallery of Art, University of Alabama, Tuscabosa, Alabama.

1994
Painting Language, L. A. Louver, Los Ángeles.
Fall Group Exhibition, John Good Gallery, Nueva York.
Couples, Elga Winimer Gallery, Nueva York.
A Painting Show, Deweer Art Gallery, Otegem, Bélgica.
Dear John, Sophia Ungers Gallery, Colonia.
Mudanzas, Whitechapel Art Gallery, Londres.
Possible Things, Bardamu Gallery, Nueva York.
Reveillon'94, Stux Gallery, Nueva York.
Watercolors, Nina Freudenheim Gallery, Buffalo.
Works on Paper, John Good Gallery, Nueva York.
Artistas Españoles. Años 80-90, Museo Nacional Centro de Arte Reina Sofía, Madrid.
The Brushstroke and its Guises, New York Studio. School of Drawing, Painting and Sculpture, Nueva York.
New York Paintings, L. A. Louver Gallery, Los Ángeles.
About Color, Charles Cowies Gallery, Nueva York.
Contemporary Abstract Painting, Grant Gallery, Denver.
Embraceable you: Current Abstract Painting, Pritchart Art Gallery, University of Idaho; Seibig Gallery, Ringling School of Art and Design, Sarasota (Florida) and Moody Gallery of Arts, University of Alabama.
Abstracción: a tradition of collecting in Miami, Center for the Fine Arts, Miami.
Testimonio Fin de Siglo, Diputación de Huesca, Huesca.

1993
Cámaras de Fricción, Galería Luis Adelantado, Valencia.
Desde la Pintura, Museo Rufino Tamayo, México D. F.
Jours Tranquilles a Clichy, París; Nueva York.
XIII Salón de los 16, Santiago de Compostela; Palacio de Velázquez, Madrid.
Malta's Cradle: Reflections of the Abyss of Time, Solo Impression Inc., Nueva York.
Obras Maestras de la Colección Banco de España, Museo de Bellas Artes, Santander.
1973-1993, Dessins Americains et Européens, Galerie Farideh Cadot, París; Baurngartner Galleries, Washington D.C.
Testimoni 92-93, Sala Sant Jaume, «la Caixa», Barcelona.
Verso Bisanzio con Disicanto, Galleria Sergio Tossi, Arte Contemporaneo, Prato.
Impulsos y Expresiones, Círculo Cultural de la Fundación «la Caixa», Granollers.
Sueños Geométricos, Arteleku, San Sebastián; Galería Elba Benítez, Madrid.
Single Frame, John Good Gallery, Nueva York.

1992
Documenta IX, Kassel.
American Discovers Spain I, The Spanish Institute, Nueva York.
Los 80 en la Colección Fundación «la Caixa», Antigua Estación de Córdoba, Sevilla.
Pasajes, EXPO'92, Pabellón de España, Sevilla.
23 Artistas para el año 2000, Galerie Artcurial, París.
Tropismes, Tecla Sala, Fundación «la Caixa», Barcelona.
A look at Spain, Joan Prats Gallery, Nueva York.
Col·lecció Testimoni 91-92, «la Caixa», Barcelona.
Production of Cultural Diference, III Bienal de Estambul; Spanish Institute, Nueva York.

1991
Imágenes Líricas: New Spanish visions, Sarah Campbell Gallery, University of Houston, Texas; Henry Art Gallery, University of Washington, Seattle; The Queens Museum of Art, Nueva York.
Suspended Light, The Suisse Institute, Nueva York.
John Good Gallery, Nueva York.
Drawings, Pamela Auchincloss Gallery, Nueva York.
Testimonio 90-91, «la Caixa», Barcelona.

1990
Imágenes Líricas: New Spanish Visions, Albright Knox Gallery, Buffalo, Nueva York; The Art Museum at Florida International University, Miami.
Inconsolable: An exhibition about Painting, Louver Gallery, Nueva York.
Painting Alone, The Pace Gallery, Nueva York.
VIII Salon d'Art Contemporain de Bourg en Bresse.
Abstract painter, L. A. Louver, Venice, California.

1989
Época Nueva: Painting and Sculpture from Spain, Meadows Museum, Southern Methodist University of Dallas, Texas; Lowe Art Museum, University of Miami, Coral Gables, Florida.
Imágenes de la abstracción, Galería Fernando Alcolea, Barcelona.
Primera Trienal de Dibujo Joan Miró, Fundación Miró, Barcelona.
Crucero, Galería Magda Belotti, Algeciras.

OBRAS EN MUSEOS Y COLECCIONES

Artium-Museo de Bellas Artes de Álava, Vitoria.
Autoridad Portuaria, Santander.
Birmingham Museum of Art, Birmingham (Alabama).
CAAM, Centro Atlántico de Arte Moderno, Las Palmas de Gran Canaria.
Centro Andaluz de Arte Contemporáneo, Sevilla.
Col·lecció Testimoni, «la Caixa», Barcelona.
Colección Arte Contemporáneo Fundación «la Caixa», Barcelona.
Colección Banco Zaragozano, Zaragoza.
Colección Bergé, Madrid.
Colección Caja Burgos, Burgos.
Colección de Arte Cajamadrid, Madrid.
Colección Diputación de Granada.
Colección Fundesco, Madrid.
Colección GRUPO 16, Madrid.
Colección Museo George Eastman House, Rochester (EE.UU.).
Colección Norte. Gobierno de Cantabria.
Colección Peter Norton Family, California.
Colección Saatchi, Londres.
Colección Tore A. Holm.
European Central Bank Collection.
FNAC, Fonds National d'Art Contemporain, Ministère de Culture, París.
Fundación AENA. Colección de Arte Contemporáneo.
Fundación Argentaria, Madrid.
Fundación Arthur Andersen, Madrid.
Fundación Banco de España, Madrid.
Fundación Banco Hispano Americano, Madrid.
Fundación Banque Bruxelles Lambert, Bruselas.
Fundacion Coca-Cola, Madrid.
Fundación Marcelino Botín, Santander.
Fundación Peter Stuyvesant, Amsterdam.
IVAM, Instituto Valenciano de Arte Moderno, Valencia.
MACBA, Museu d'Art Contemporani, Barcelona.
MIGROS, Museum für Gegenwatskunst, Zúrich.
Moderna Museet, Estocolmo.
Musée d'Art Moderne, Luxemburgo.
Museo de Arte Contemporáneo Español, Patio Herreriano, Valladolid.
Museo de Bellas Artes de Santander.
Museo de Torrelaguna, Madrid.
Museo Extremeño e Iberoamericano de Arte Español Contemporáneo, MEIAC, Badajoz.
Museo Guggenheim, Bilbao.
Museo Marugame Hirai, Japón.
Museo Nacional Centro de Arte Reina Sofía, Madrid.
Museo Sammlung Goetz, Munich.
Museu Serralves, Oporto.
Museum Boymans van Beuningen, Rotterdam.
Museum Moderner Kunst Stiftung Ludwig, Viena.

Parlamento de Cantabria, Santander.
REFCO Corporation, Chicago.
Sammlung Goetz, München
SMAK, Stedelijk Museum voor Actuele Kunst, Gante.
Spencer Collection, New York Public Library, Nueva York.
Staatsgalerie Moderner Kunst, Munich.
Staatsgallerie, Stuttgart.
Städtisches Museum Schloβ Morsbroich, Leverkusen, Alemania.
University Art Museum, Long Beach, California.
Zimmerli Art Museum, Nueva Jersey.

BIBLIOGRAFÍA (SELECCIÓN)

1989

ALONSO, F. Luis: «Juan Uslé: La mirada serena», *Reseña,* núm. 143, Madrid.

BONET, Juan Manuel: «Juan Uslé, memorias del Norte», *Guía de Madrid,* 2 de marzo.

CALVO SERRALLER, Francisco: «Una intención compleja», *El País,* Madrid, 4 de enero.

CAMERON, Dan: «Como barcos que se cruzan en la noche». Texto catálogo *Williamsburg, Pinturas 1988-89,* Santander, Cámara de Comercio, octubre.

COLLADO, Gloria: «Una paleta inconfundible», *Guía del Ocio,* Madrid, 2 de marzo.

CYPHERS, Peggy: «Juan Uslé», *Arts Magazine,* Nueva York, octubre-noviembre.

KIMMELLMAN, Michael: «Juan Uslé», *The New York Times,* 2 de junio.

OLIVARES, Rosa: «Juan Uslé», *Lápiz,* núm. 58, Madrid, abril.

POWER, Kevin: «Juan Uslé», *Flash Art,* núm. 147, verano.

— «A bordo de un submarino sublime». Texto catálogo *Williarnsburg. Juan Uslé-Pinturas 1988-89,* Santander, Cámara de Comercio, octubre.

QUERALT, Rosa: «Notas del pintor». Texto catálogo *I Trienal de dibujo de Joan Miró,* Fundació Miró, Barcelona.

ZAYA, Octavio: «Insomnio para «Los últimos sueños del capitan Nemo»». Texto catálogo exposición Galería Montenegro, Madrid, febrero-marzo.

1990

BARNES, Lucinda: «Moment and Memory». Texto catálogo exposición *Imágenes Líricas-New Spanish Vision,* University Art Museum California State University, Long Beach.

CRONE, Rainer y Moss David: «Painting in a moment Painting at a momen». Texto catálogo exposición *Painting alone,* The Pace Gallery, Nueva York, septiembre-octubre.

JAGFR, Ida y Pietje TEGENBOSCH: «Juan Uslé», *The Yolkskrant,* mayo.

KANEDA, Shirler: «Painting alone», *Arts Magazine,* diciembre.

KRUIJNING, Aad: «Landscape for philosophing or dreaming», *The Telegraaf,* Wit the Kunst, 27 de abril.

POWER, Kevin: «Juan Uslé». Entrevista catálogo exposición *Imágenes Líricas-New Spanish Visión,* University Art Museum California State University, Long Beach.

SALTZ, Jepry: «A thousand lengues of blue», The recent painting of Juan Uslé. Texto catálogo exposición *Juan Uslé,* Galería Barbara Farber, Amsterdam, abril-mayo.

SMITH, Roberta: «Painting alone», *The New York Times,* 12 de octubre.

STEENHUIS, Paul: «Juan Uslé: and impired gloom», *NRC/Handelsbland,* mayo.

USLÉ, Juan: «Escritos en tinta blanca «Los últimos sueños del Capitán Nemo»», *Revista Balcón,* 5 y 6, Madrid.

WINGEN, Ed: «Juan Uslé in Search of Romantic light», *Kunstbeeld,* mayo.

1991

ANTOLÍN, Enriqueta: «Muchos confunden el arte con el virtuosismo», *El Sol,* Madrid, 6 de marzo.

BARNATAN, M. R.: «Vertiginosa transparencia», *El Mundo* (Metrópoli), 15 de marzo.

BONET, Juan Manuel: «Juan Uslé, allende los mares», *ABC* (Blanco y Negro), Madrid, 28 de julio.

BUTRAGUEÑO, Elena: «Juan Uslé: Españoles en Nueva York», *El Europeo,* núm. 37, Madrid, noviembre.

CALLE, Pablo de la: «Paisajes Marinos de Juan Uslé», *El Mundo,* Madrid, 3 de julio.

CALVO SERRALLER, Francisco: «La pintura como emoción», *El País,* Madrid, 9 de marzo.

CRONE, Rainer y David MOOS: «Lique Steel being pulled apart». Texto catálogo exposición *Juan Uslé: Ultramar,* Universidad Internacional Menéndez Pelayo y Puerto de Santander, verano.

DANVILA, José Ramón: «Juan Uslé, campos de memoria, lugar de deseo», *El punto,* Madrid, 8-14 de marzo.

GALLEGO, Julián: «Las marinas abstractas de Juan Uslé», *ABC,* Madrid, 14 de marzo.

G. B.: «La obra de Juan Uslé vuelve al Palacete del Embarcadero», *El Diario Montañés,* Santander, 26 de junio.

GONZÁLEZ, Constanza: «Romances: Juan Uslé», *Revista Capital,* núm. 2.

KIMMELLMAN, Michael: «Contemporary Paintings from Spain», *The New York Times,* 26 de junio.

KUNZ, Martín: «Suspended Light». Texto catálogo exposición *Suspended Light,* The Suisse Institute, Nueva York, marzo-abril.

LÓPEZ CARRETERO, Antonio: «Lirismo dc Juan Uslé», *ABC,* Madrid, 4 de julio.

OLIVARES, Rosa: «Juan Uslé», *Lápiz,* núm. 77, abril.

OTTMAN, Klaus: «Lo absoluto del paisaje». Texto catálogo exposición Galería Soledad Lorenzo, Madrid, marzo.

POWER, Kevin: «Los gozos y las sombras de los ochenta», *El Paseante,* núms. 18-19, Madrid.

RANKIN REID, Jane: «Vainting Alone», *Artscribe,* enero-febrero.

REBOIRAS, Ramón F.: «Juan Uslé», *El Independiente,* Madrid, 6 de marzo.

ROSE, Barbara: «Beyond the Pyrenees: Spaniards Abroad», *The Journal of Art,* febrero.

TAGER, Alisa: «Juan Uslé». Texto catálogo Galerie Farideh Cadot, París.

VIDAL, África: «Qué es creación», *Revista Canelobre,* Alicante.

1992

ABELLÓ, Joan: «Joan Uslé», *Tema Celeste,* abril-mayo.

BORRÁS, María Lluïsa: «Juan Uslé», *La Vanguardia,* 11 de febrero.

CALVO SERRALLER, Francisco: «Una Documenta difusa», *El País,* 15 de junio.

CAMERON, Dan: «Spain Now», *Art & Auction,* febrero.

CLOT, Manel: «La pintura aún es posible», *El País,* 17 de febrero.

COSTA, José Manuel: «Documenta de Kassel: salto de generación», *ABC de las Artes,* núm. 11, 17 de enero.

— «Esto es el arte de Kassel», *ABC,* 12 de junio.

— «Ayer abrió sus puertas la Documenta, un encuentro más allá de las vanguardias», *ABC,* 14 de junio.

DANVILA, José Ramón: «Juan Uslé: Espacio, gesto y razón», *El Punto de las Artes,* 13-19 de noviembre.

FERNÁNDEZ, Horacio: «Presupuesto millonario», *El Mundo* (Magazine), 11-12 de julio.

FONTRODONA, Óscar: «Juan Uslé», *ABC,* 22 de febrero.

GARCÍA, Josep Miguel: «Juan Uslé, los ecos de la Documenta», *Guía de Ocio,* Barcelona, 31 de enero.

GORNEY, S. P.: «Juan Uslé», *Juliett Art Magazine,* núm. 60, diciembre-enero.

GUASCH, Anna: «Un cert regust de pintura americana», *Diari de Barcelona,* 20 de febrero.

GRAS, Menene: «Juan Uslé», *Artforum,* octubre.

M. J.: «Le futur de l'art espagnol», *Beaux Arts,* núm. 103, 7 de agosto.

JOVER, Manuel: «Juan Uslé», *Art Press,* París, enero.

JUNCOSA, Enrique: «Documenta ante el fin de las ideologías», *Ajoblanco,* núm. 44, septiembre.

KIMMELLMAN, Michael: «At Documentalist's survival of the loudest», *The New York Times,* junio.

— «Juan Uslé», *The New York Times,* 27 de noviembre.

LABORDETA, Ángela: «Juan Uslé: Cuando expongo un cuadro es porque estoy contento con él, nunca por razones economicas», *Diario 16,* Zaragoza, 5 de noviembre.

LÓPEZ ARTETA, Susana: «La Documenta de Kassel es el nuevo punto de encuentro entre el arte del Este y de Occidente», *El Mundo,* 13 de junio.

MURRIA, Alicia: «Juan Uslé», *Lápiz Internacional,* octubre-noviembre.

NAVARRO ARISA, J. J.: «La Documenta IX de Kassel recogerá el vértigo del arte de los años noventa», *El País,* 1 de junio.

— «La Documenta de Kassel propone un encuentro entre el espectador y el arte», *El País,* 14 de junio.

— «Los 90 acaban con el mito del artista joven», *El País,* 15 de junio.

OLIVARES, Rosa: «Juan Uslé», *Lápiz,* año 10, núm. 84, febrero.

PAGEL, David: «Breaking fragments, or replaying repetición, recreationally». Texto para el catálogo de la exposición del Banco Zaragozano.

PINCHBECK, Daniel: «Juan Uslé», *Art & Antiques,* Nueva York, noviembre.

QUERALT, Rosa: «Diálogo con el otro lado». Catálogo de la exposición, Galería Joan Prats, Barcelona.

ROSAS, Teresa: «Verticalidad y colorismo en la obra pictórica del santanderino Juan Uslé», *ABC,* 5 de noviembre.

ROYO, Miguel A.: «Juan Uslé trae su obra de la Documenta a Zaragoza», *El Periódico de Aragón,* año 3, núm. 739, noviembre.

SALTZ, Jerry: «Lufthansa was half the fun», *Galeries Magazine,* agosto-septiembre.

SCHWABSKY, Barry: «The Eye». Texto para el catálogo de la exposición *22 Riviera Blue-40 Ruby,* John Good Gallery, Nueva York.

SMITH, Roberta: «A small show within an enormous one», *The New York Times,* 22 de junio.

VALLE, Agustín: «Juan Uslé: Un exilio justificado» (Los Tesoros del Pabellón de España), *El Mundo* (Magazine), núm. 11, 13-14 de junio.

VILANA, Àngels: «Juan Uslé. Pintures», *Diarí de Barcelona,* 30 de enero.

WILSON, Williams: «The Gain in Spain: A cslb Survey of Eight Artists after Franco», *Los Angeles Times,* 8 de febrero.

1993

BADIOLA, Txomin: «Juan Uslé in exile with painting». Texto para el catálogo de la exposición *Peintures Célibataires,* Galería Barbara Farber, Amsterdam.

BLANCH, María Teresa: «Palidece la memoria». Texto para el catálogo de la exposición *Cámaras de Fricción,* Galeria Luis Adelantado, Valencia.

BONET, Juan Manuel: «Sueños geométricos». Catálogo de exposición, Arteleku, San Sebastián.

— «El Salón de los 16 como espacio de diálogo», *ABC Cultural,* septiembre.

DANVILA, José Ramón: «Juan Uslé, un camino hacia dentro de la pintura», *El Punto de las Artes,* 12-18 de febrero.

DELGADO, Álvaro: «Falsos valores», *Diario 16,* 6 de febrero.

DEPONT, Paul: «Juan Uslé: In het voetspoor van Joan Miró», *De Volkskrant,* Amsterdam, 25 de noviembre.

DROLET, Owen: «Juan Uslé», *Flash Art,* vol. XXVI, núm. 169, Milán, marzo-abril.

GALLEGO, Julián: «Juan Uslé: haz de miradas», *ABC Cultural,* núm. 69, 26 de febrero.

FERNÁNDEZ CID, Miguel: «Desde la pintura. Juan Uslé». Texto para el catálogo de la exposición *Desde la Pintura,* Museo Rufino Tamayo, México D. F.

— «En la antesala de ARCO», *Diario 16,* 5 de febrero.

— «El hallazgo del lenguaje», *Diario 16,* 26 de febrero

— «Cuatro siglos de Arte en la Menéndez Pelayo», *Diario 16,* 9 de agosyo.

— «El orden que se convierte en ritmo», *Diario 16,* 19 de septiembre.

— «Juan Uslé», *Cambio 16,* 20 de septiembre.

— «Desde la pintura». Catálogo de exposición, Museo Rufino Tamayo, México D. F.

FLEMING, Lee: «Signifving Something», *The Washington Post,* 7 de agosto.

HUICI, Fernando: «La trama de lo sensible», *El País,* 22 de febrero.

LUBAR, Robert: «Centers and Peripheries: Eight Artists from Spain». Texto para el catálogo de la exposición *America Discovers Spain,* Spanish Institute, Nueva York.

MACADAM, Barbara: «Juan Uslé», *Artnews,* febrero.

MARCO D., Carlos: «Después de la crisis», *Levante,* Valencia, 10 de diciembre.

MICHELSEN, Andepis: «Juan Uslé», *Artefactum,* Bruselas, noviembre-diciembre

MORITZ, Ingrid: «Spanjer som skildrar en ny verklinghet», *Syasvensam,* Lund, 30 de abril.

REBOIRAS, Ramón F.: «Uslé en el temblor de la pintura», *Cambio 16,* núm. 1.110, 1 de marzo.

RODRÍGUEZ, Gabriel: «Juan Uslé: Los cuadros tienen que crecer por ellos mismos, tienen que dominarte a ti», *El Diario Montañés,* Santander, 26 de febrero.

ROSÉ, Barbara: «Memory and Amnesia: Spanish Artists Abroad». Texto para el catálogo de la exposición *America Discovers Spain,* Spanish Institute, Nueva York.

SALTZ, Jerry: «Seeing through painting». Texto para el catálogo de la exposición *Haz de miradas,* Galería Soledad Lorenzo, Madrid.

SCHAWBSKY, Barry: «Juan Uslé: A conversation», *Tema Celeste,* núm. 40, pp. 78-79, primavera.

SIERRA, Rafael: «Es muy importante no ahuevarse en el arte», *El Mundo,* 11 de febrero.

SOBRADO, Véronique: «Juan Uslé: entrevista», *El Norte,* Santander, 7 de agosto.

USLÉ, Juan: «Excesos dorados», *Diario 16,* 6 de febrero.

— Texto para el catálogo de la exposición *Cámaras de Fricción,* Galería Luis Adelantado, Valencia.

WESTFAL, Stephen: «Juan Uslé at John Good», *Art in America,* junio.

ZAYA, Octavio: «Juan Uslé», *Diario 16,* 9 de febrero.

ZETTERSTROM, Jelena: «Der abstrakta vibreras», *Sydsvens-kan,* Malmó, 22 de mayo.

1994

BLECKNER, Ross y Juan USLÉ: «Questions for a conversation». Catálogo Ross Bleckner, Galería Soledad Lorenzo, Madrid.

CAMERON, Dan: «Hope spring eternal: Juan Uslé and the post-modern folly of paintings». Texto para el catálogo de la exposición *Peintures Célibataires,* Sala Amós Salvador, Logroño.

COLPITT, Frances: «The Impossible Possibilities of Abstract Painting». Texto para el catálogo de la exposición *Embraceable You,* Selby Gallery, Ringling School of Art and Design, Sarasota, Florida.

DANVILA, José Ramón: «Catorce años de arte español en el Reina», *El Punto de las Artes,* 11-17 de febrero.

— «Última personal de Juan Uslé, *Peintures Célibataires*», *El Punto de las Artes,* 6-8 de mayo.

ERPE, Rosemary: «The Brushtroke and its guises». Texto para el catálogo de la exposición, New York Studio School, Nueva York, marzo-abril.

FEAXTR, William: «Review of exhibition at Frith Street Gallery», *The Observer,* 15 de mayo.

GIMÉNEZ RICO, A. y J. M. CERCOS: «ARCO'94: pinceladas de una muestra», *Futuro,* Madrid, 1 de marzo.

GODFREY, Tony: «Callum Innes & Juan Uslé», *Untilled,* verano.

HUICI, Fernando: «Un puzzle sin modelos. Mestizaje y fragmentariedad, las pautas del arte de fin de siglo», *El País* (Babelia), 12 de febrero.

— «Una memoria fragmentaria», *El País,* 14 de febrero.

JENNINGS, Rose: «Mudanzas», *Time Out,* Londres, 9 de marzo.

JUNCOSA, Enrique: «Habla, Rectángulo». Texto para el catálogo de la exposición *Namaste,* Pazo Provincia, Pontevedra.

KIMMELLMAN, Michael: «Juan Uslé», *The New York Times,* Nueva York, 9 de diciembre.

LORES, Maite: «Mudanzas», *Art Line,* vol. 6, núm. 1.

MARCO, Carlos D.: «Entre el concepto y la sensación», *ABC de las Artes,* 14 de enero.

MAURER, Simón: «Raster, Scheicr, Farben», *Tages-Anzeiger,* Zúrich, 21 de mayo.

McCRACKEN, David: «Uslé's lines and patterns carry a suggested depth», *The Chicago Tribune,* 20 de mayo.

McEWEN, John: «Callum Innes & Juan Uslé at Frith Street Gallery», *The Sunday Telegraph,* 29 de mayo.

PEREJAUME y Juan USLÉ: «Conversación para el número especial de Lápiz 100 x 100», *Lápiz,* febrero.

SEARLE, Adrian: «Callum Innes & Juan Uslé at Frith Street Gallery», *The Sunday Telegraph,* 29 de mayo.

TAGER, Alisa: «Building up breakdown». Texto para el catálogo *The Ice Jar,* John Good Gallery, Nueva York.

USLÉ, Juan: «The Ice Jar». Catálogo de exposición, John Good Gallery, Nueva York.

1995

ÁLVAREZ REYES, Juan Antonio: «Juan Uslé pintor», *Diario 16,* 16 de mayo.

CALAS, Terrington: «Some New York Hedonists», *The New Orleans Art Reviews (Journal of Criticism),* New York Abstract, mayo-junio.

CALVO SERRALLER, Francisco: «Hielo abrasador», *El País,* 20 de mayo.

DANVILA, José Ramón: «Menos espectáculos, pero hay contenidos», *El Punto de las Artes,* 10-16 de febrero.

FERNÁNDEZ, Horacio: «La salud de la pintura», *El Mundo* (Metrópoli), 7-8 de mayo.

FERNÁNDEZ RUBIO, Andrés: «Nueva York inspira el último arte español», *El País,* 17 de enero.

GALLEGO, Julián: «Juan Uslé y el mal de sol», *ABC Cultural,* núm. 185, 19 de mayo.

GARCÍA, Manuel: «La pintura como pregunta», entrevista a Juan Uslé, *Lápiz,* diciembre 94/enero 95.

GUISASOLA, Félix: «El esplendor del siglo», *Diario 16,* 6 de mayo.

KIMMELLMAN, Michael: «New Paintings by Uslé», *The New York Times,* 10 de noviembre.

LÁZARO SERRANO, Jesús: «Construcción y libertad de Juan Uslé», *El Diario Montañés,* Santander, 8 de junio.

MOOS, David: «Architecture of the Mind: Machine Intelligence and Abstract Painting». Texto del catálogo de la exposición *Architecture of the Mind,* Galería Bárbara Farber, Amsterdam.

PEUTER, Patricia de y Daniel CARDÓN DE LICHTBUER: *The Art Collection Bruselas: Banque Brussels Lambert,* BBL.

POWER, Kevin: «Primero de Mayo en Lund». Catálogo de exposición, Caja Cantabria, Santander.

RALEY, Charles, A. H.: «Color Codes: Modern Theories of Color in Philosophy», *Painting & Arquichecture, Literature, Music and Psychology,* Ed. University Press of New England, Hannover.

REBOIRAS, Ramón: «Bienvenido Mr. Dolar», *Cambio 16,* 13 de febrero.

REIND, M., Uta: «Intensive Farben», *Kölner Stadt-Anzeiger,* Colonia, 7 de diciembre.

RODRÍGUEZ, Gabriel: «Mal de sol», *El Diario Montañés,* Santander, 17 de junio.

ROWLANDS, Penélope: «Juan Uslé», *Art News,* Nueva York, octubre.

THOMAS, Lew: «New York Abstract». Texto del catálogo de la exposición del Contemporary Art Center, Nueva Orleans.

USLÉ, Juan: «Mal de Sol». Texto del catálogo de la exposición en la Galería Soledad Lorenzo, Madrid.

VERA, Juana: «Pinto lo que me preocupa», *El País* (Babelia), 6 de mayo.

WADDINGTON, Chris: «CAC show bring Big Apple's art to Big Easy», *The New Orleans Voice,* 7 de mayo.

ZAYA, Octavio: «Uslé, del Equilibrio a la Distancia», *Diario 16,* 7 de enero.

1996

BALBONA, Guillermo: «Uslé: Ojo roto», *El Diario Montañés,* Santander, 7 de junio.

— «Uslé, en Soledad Lorenzo», *El Diario Montañés,* Santander, 26 de junio.

BARNATAN, Marcos R.: «Desbordar la realidad», *El Mundo* (La Esfera), 28 de septiembre.

BELTRÁN, Adolfo: «Viaje al fondo de la pintura», *El País,* Comunidad Valenciana, 4 de octubre.

BUFILL, Juan: «Una visión rota de la realidad», *La Vanguardia,* junio.

CALVO SERRALLER, Francisco: «Fragancias Cromáticas de Juan Uslé», *El País* (Babelia), Madrid, 6 de julio.

CAÑAS, Dionisio: «Juan Uslé. Necesito guiarme por la fé», *El Mundo* (La Esfera), Madrid, 28 de septiembre.

CASTAÑEDA, M. A.: «Juan Uslé, en Broadway», *El Diario Montañés,* Santander, 7 de junio.

CASTRO FLOREZ, Fernando: «El paisaje de las sensaciones», *Diario 16,* Arte, Madrid, 19 de octubre.

COMBALÍA, Victoria: «Arte Español para el fin de siglo». Texto catálogo exposición *Arte Español para el fin de siglo,* Teda Sala, Hospitalet, octubre.

CRONE, Rainer y Petrus GRAF VON SCHAESBERG: «Ojo Roto. Sobre la pintura abstracta de Juan Uslé». Texto catálogo *Ojo Roto,* MACBA, Barcelona.

DANVILA, José Ramón: «Juan Uslé, maestro en la acuarela», *El Punto de las Artes,* 28 de junio.

— «En función de los recuerdos», *El Mundo,* 5 de julio.

— «Juan Uslé. Emoción y percepción de la pintura», *El Punto de las Artes,* Madrid, 11-17 de octubre.

— «El sabor de la pintura», *El Mundo,* 12 de octubre.

FERNÁNDEZ, Horacio: «Abstracto sin paliativos», *El Mundo* (La Esfera), Madrid, 28 de septiembre.

FERNÁNDEZ CID: «Juan Uslé», *Arte y Parte,* Madrid, núm. 3, junio-julio.

— «Juan Uslé sobre pintura y acuarela», *ABC de las Artes,* 12 de julio.

FRANCÉS, Fernando: «Primero de mayo en Lund», *Arte y Parte,* núm. 2, abril-mayo.

GALIANA, Antonio: «Paisajes de Neguentropía», *Diario 16,* Cultura, 14 de octubre.

GARCÍA OSUNA, Carlos: «Juan Uslé, viajes y estancias», *El Semanal,* Madrid, 9 de junio.

JARQUE, Vicente: «Los Tiempos de Juan Uslé en una gran antológica», *El País* (Babelia), 19 de noviembre.

J. C.: «Juan Uslé: La pintura no morirá mai, com no ha mort el cinema», *Avui,* Barcelona, 6 de junio.

JOYCE, June: «Juan Uslé at L. A. Louver», *Art Issues,* septiembre-octubre.

JUNCOSA, Enrique: «Las Nuevas Abstracciones». Texto del catálogo *Nuevas Abstracciones,* Palacio de Velázquez, Madrid.

— «El azul digital de Juan Uslé», *El País,* Madrid, 15 de junio.

KISSICK, John: «Natural Process», *The New Art Examiner,* verano.

MOLINA, M. A.: «El ojo roto de Juan Uslé», *ABC,* Madrid, 10 de junio.

MYERS, Terry: «Satisfacción, valor y significado en la decoración actual». Texto catálogo *Back & Forth,* IVAM, Valencia.

PAGEL, David: «Light Touch» (Juan Uslé at L. A. Louver), *Los Angeles Times,* Los Ángeles, 11 de abril.

PEROLI, Stephano: «Interview with Juan Uslé», *Juliett Art Magazine,* Trieste, junio.

POWER, Kevin: «Juan Uslé: De la vida al lenguaje». Texto catálogo *Back & Forth,* IVAM, Valencia.

REIXHAC, Claudi: «Ojo Roto», *Avui,* Barcelona, 7 de junio.

RUBINSTEIN, Raphael: «Juan Uslé at Robert Miller», *Art in America,* Nueva York, febrero.

SACH, Sid: «Natural Process». Texto catálogo *Natural Process,* Century Gallery, Bucknell University.

SANTOS TORROELLA, Rafael: «La mirada rota de Uslé», *ABC Cultural,* Madrid, núm. 241, 14 de junio.

SCHJELDAHL, Peter: «Hambre y gusto: Sobre Juan Uslé». Texto catálogo *Back & Forth,* IVAM, Valencia.

S. C.: «El IVAM exhibe la evolución pictórica de Juan Uslé», *ABC,* Madrid, 3 de octubre.

SCHAWBSKY, Barry: «El ojo en el paisaje». Texto catálogo *Back & Forth,* IVAM, Valencia.

— «Juan Uslé», *Artforum,* Nueva York, enero.

SERRA, Catalina: «La pintura habla de la Soledad mejor que otros medios», *El País,* Barcelona, 7 de junio.

S/F: «Juan Uslé», *Arte y Parte,* núm. 5, noviembre.

— «Juan Uslé. El paisaje como metáfora», *Lápiz,* núm. 125, edición especial, 1982-1996, quince años de arte, Madrid, octubre.

— «Un pintor sereno», *El Mundo* (La Revista), Madrid, núm. 50, septiembre.

— «Ojo roto. Juan Uslé», *MACBA. El Museu pren forma,* MACBA, Barcelona, septiembre.

SPIEGUEL, Olga: «Juan Uslé presenta en el MACBA una exposición sobre la mirada y la memoria», *La Vanguardia,* Barcelona, 6 de junio.

TEIXIDOR, Eva: «Juan Uslé. Mas allá de la memoria», *Levante, Arte,* 15 de noviembre.

UBERQUOI, Marie Claire: «La mirada rota de Juan Uslé», *El Mundo,* Madrid, 7 de junio.

— «Un paisaje interior», *El Mundo,* Madrid, 15 de junio.

USLÉ, Juan: «Textos de Juan Uslé. Selección de Kevin Power», para el catálogo *Back & Forth,* IVAM, Valencia.

1997

ABENSOUR, Dominique: «Abstraits». Texto catálogo exposición: *Abstraits 4 artistes au Quartier,* Le Quartier, Centre d'art Contemporain, Quimper France.

ALETTI, Vince: «Juan Uslé», *The Village Voice,* Voice choices, núm. 17, abril, p. 17.

ALONSO FERNÁNDEZ, Luis: «En la piel de Toro», *Reseña,* núm. 285, julio-agosto, p. 44.

BLIND SPOT, Issue 10, «Juan Uslé dossier».

BREA, José Luis: «En la piel de Toro», *Artforum,* Reciews, diciembre.

FORTES, María: «Beyond the Reef (Além do Recife)». Texto para catálogo Juan Uslé, Galería Camargo Vilaça, Sao Paulo, junio.

GARCÍA, Aurora: «En la piel de Toro. Juan Uslé». Texto catálogo exposición *En la Piel de Toro,* Museo Nacional Centro de Arte Reina Sofía, Palacio de Velázquez, Madrid, 14 mayo-8 septiembre.

GOOD, John: «Abstraction at the end of the millennium», *Speak Magazine,* otoño, pp. 52-59.

GOURVIL, Olivier: «New Territoris in Painting. Introduction. Tableau: Territoires Actueles», Ecole Regionle des Beaux-Arts de Valence (France); Le Quartier, Centre d'Art de Quimper.

GRAS BALAGUER, Menene: «Juan Uslé. La mirada convulsa», *Atlantica Internacional, Revista de las Artes,* núm. 17, verano, pp. 96-104 y 183-189.

HIRSCH, Faye: «Juan Uslé», *On paper,* vol. 1, núm. 6, julio-agosto, p. 37.

HOLMAN, Rhonda: «Ornament Reborn», *The Wichita Eagle: Arts & Leisure,* Sunday oct. 26, pp. 10-20.

HUBBARD, Sue: «Juan Uslé», *Time Out,* nov. 26, dic. 3, p. 60.

KIANDER, Pontus: «Improvisation och exakthet», *Sydsvenska Dagbladet,* Konst., 24 de abril.

MÁRQUEZ, Héctor: «Nuevas adquisiciones. Arte Contemporáneo», *Arco Noticias,* núm. 8, Madrid, junio.

MOOS, David: «Association and encounter». Texto catálogo exposición: *Theories of the Decorative.* Royal Botanic Garden, Edinburg y Edwin A. Ulrich Museum of Art, Wichita.

MORINEAU, Camille: «Juan Uslé. The Unbearable Lightness of Painting». *Abstraction/Abstractions. Geometries Provisoires,* Musee d'Art Moderne Saint-Etienne.

— «Chronicle of an End Foretold». Texto *Abstraction/Abstractions. Geometries Provisoires,* Musee d'Art Moderne Saint-Etienne.

MUÑIZ, Vik: «Anemic Cinéma. Juan Uslé. Une interview de Vik Muñiz». Catálogo exposición *Abstracts, 4 artistes au Quartier,* Le Quartier, Centre d'Art Contemporain, Quimper, France.

POLLACK, Barbara: «Juan Uslé», *Art news,* octubre, p. 165.

POWER, Kevin: «Deep Sea Diving», *Frieze, Contemporary Art and Culture,* Issue 32, enero-febrero, Londres, pp. 48-53.

QUERALT, Rosa: «Paisajes Interiores. A proposito de Territorio Plural». Texto catálogo *1987-97 10 años Territorio Plural,* Colecc. Testimonio, «la Caixa», Barcelona, enero.

RICHARD, Frances: «Juan Uslé», *Artforum International,* octubre.

RUBINSTEIN, Raphael: «Le Retour de L'Erotique. Tableau: Territoires Actuels», Ecole Regionale des Beaux-Arts de Valence (France) & le Quartier, Centre d'Art de Quimper.

S/F: «Emperors new clothes», *The Guardian,* Edimburg, 12 de agosto.

— «Españoles en los 80, Fondos del Central Hispano», *El punto de las Artes,* Madrid, 24-30 de octubre.

— «España presenta su arte del siglo xx», *El punto de las Artes,* Madrid, 24-30 de octubre.

— «Juan Uslé», *New York Magazin,* 12 de mayo, p. 83.

— «Juan Uslé», *The New Yorker,* 12 de mayo, p. 22.

SENANT, Michelle: «Quatre regards sur l'abstraction», *Ouest-France,* 14 de junio.

USLÉ, Juan: Texto en *Tableau: Territoires Actuales,* Ecole Regionale des Beaux-Arts de Valence (France) & Le Quartier, Centre d'Art de Quimper.

1998

ANTOLÍN, Enriqueta: «Juan Uslé. El cuadro habla y hay que saberlo escuchar», *El País,* Madrid, 7 de febrero.

— «Mensajes de otros tiempos y lugares», *El País,* Madrid, 7 de febrero.

BALBONA, Guillermo: «Uslé exhibe sus «Vanishing Lines» en la galería Soledad Lorenzo», *El Diario Montañés,* Santander, 19 de febrero.

BONETTI, David: «Abstraction is back. CCAC presents a small but revealing show of new U. S. and European painting», *San Francisco Examiner,* 22 de octubre.

CORRAL, María de: «Juan Uslé, conversazione con María de Corral», *Tema Celeste* (Arte Contemporáneo), julio/septiembre, pp. 34-37 y portada.

DELGADO-GAL, Álvaro: «Los dos Uslé», *ABC de las Artes,* Madrid, 13 de febrero.

ERAUSQUÍN, Victoria: «Pintar es jugar con la memoria», *Telva,* Madrid, febrero.

GONZALO, Pilar: «Juan Uslé», *Arte y Parte,* Madrid, núm. 13, febrero/marzo, p. 146.

JIMÉNEZ, José: «El ojo es el cerebro», *El Mundo,* Madrid, 7 de marzo.

LOZANO, Amparo: «Haikus de Luz. Poemas de una experiencia visual». Texto catálogo exposición Juan Uslé: *With and with out memory,* Sala Robayera, Miengo, agosto.

MOOS, David: «The Journal of Juan Uslé». Texto catálogo exposición *Vanishing Lines,* Galería Soledad Lorenzo, Madrid, febrero.

RUBIO, Javier: «Juan Uslé: tres verbos», *El Punto de las Artes,* Madrid, 20-26 de febrero.

S/F: «Uslé, Helena Almeida», *El Punto de las Artes,* Madrid, 13-19 de febrero.

— «Sueños luminosos», *El Mundo* (Metrópolis), Madrid, 27 de febrero.

SIERRA, Rafael: «Juan Uslé (entrevista)», *El Mundo,* Madrid, 28 de febrero.

1999

ALFONSO, Carlota de: «Juan Uslé y David Salle. Dialéctica fotográfica», *El Punto de las Artes,* 9-15 de julio.

ART FORUM: Publicidad de la Saatchi Collection, febrero.

BALBONA, Guillermo: «Uslé protagonista de dos de las grandes propuestas fotográficas del Madrid estival», *El Diario Montañés,* Santander, 23 de junio.

BARRAGÁN, Francisco: «Dos pintores dos visiones», *Photoperiódico,* 16 de junio.

BLUME, Anna: «On luz Aislada». Texto catálogo *Luz Aislada,* Galería Estiarte, Madrid, junio.

BUCI-GLUCKSMANN, Christine: «Von der Abstraktion zu den Abstrakten». Texto catálogo *Abstrakt,* Galerie Thaddaeus Ropac, Zalzburg, París.

BUSTO, Andrea: «Juan Uslé». Texto catálogo exposición *Super-Abstr-Action,* The Box, Torino y les Filles du Calvaire, París, noviembre.

C. A.: «Mirada doble. David Salle y Juan Uslé unen imágenes», *El País de las Tentaciones,* 9 de julio.

CALDERÓN, Manuel: «Si el cuadro no te mira es que no es pintura», *La Razón,* 24 de junio.

CAMERON, Dan: «Abstraction without Tears. A text on Juan Uslé's paintings». Texto catálogo Galería Franck + Schulte, Berlín, marzo.

CASTRO FLOREZ, Fernando: «Un panorama ejemplar», *ABC Cultural,* 20 de febrero.

CERECEDA, Miguel: «Uslé y Salle fotógrafos», *ABC Cultural,* 3 de julio.

COWAN, Amber: «Eurovisión», *Times Metro,* 6-12 de noviembre.

DEBAILLEUX, H. F.: «Uslé sombres profils», *Liberation,* París, 24 de marzo.

DECKER, Andrew: «Art's next wave», *Cigar Aficionado,* abril, pp. 175-185.

EFE: «Las fotografías de David Salle y Juan Uslé, desde ayer, en Soledad Lorenzo», *El Diario Montañés,* Santander, 24 de junio.

FRANGENBERG, Frank: «Spannend bewegt», *Kölner Stadt-Anzeiger,* 29 de junio.

HOFFELD, Jeffrey: «Reconciliatons». Texto catálogo exposición *Reconciliations,* DC Moore Gallery, New York, octubre.

KIND, Carol: «Abstract painters at DC Moore», *Time Out,* 22 de septiembre.

LIEBMANN, Lisa: «Blind Entrance». Texto catálogo exposición *Blind Entrance* en Cheim & Read Gallery, Nueva York, mayo.

MADERUELO, Javier: «Las estructuras de la realidad», *El País,* Madrid, 3 de julio.

MOOS, David: «According to what: on abstract painting Circa 1999», *Art Papers Magazine,* mayo-junio, pp. 16-25.

MUÑOZ CESARÍ, Francisco: «De la Luz, Tramas, Sueños y Figuras», *Diario de Cádiz,* 8 de julio.

— «Doble mirada. Superficie y profundidad del deseo», *Diario dc Sevilla,* 15 de julio.

MUÑOZ, Jorge: «Inversiones alternativas. Fotografía artística: la inversión popular del próximo milenio», *Inversión,* 16 de julio.

NAHAS, Dominique: «Juan Uslé: New work», *Review,* The critical state of Visual Art in New York, May 15, pp. 8-9.

NAVARRO, Mariano: «David Salle y las luces solas de Uslé», *El Cultural de la Razón,* 4 de julio.

NAVES, Mario: «Stylish Symptoms of Hyperintensive Times», *The New York Observer,* 31 de mayo.

NEGROTTI, Rosanna: «Eurovisión», *Whats on in London,* 20 de octubre.

OLIVARES, Rosa: «La mirada del Artista. Juan Uslé. Paisaje anónimo». Texto catálogo exposición *David Salle-Juan Uslé: La mirada del Artista,* Galería Soledad Lorenzo, Madrid, junio.

POPELIER, Bert: «Spaans mysticisme», *Financiéel economische Tijd-Tijd Cultuur,* 17 de noviembre, p. 13.

S/F: «Obras de la colección», *Publicación de Arte Contemporáneo de la Fundación Coca-Cola,* Madrid, 11-16 de febrero.

— «Agitar los sentidos», *El País de las Tentaciones,* 11 de junio.

— «Salle y Uslé, el paso a la fotografía», *ABC Cultural,* 12 de junio.

— «Luz Aislada. Fotografías de Juan Uslé», *El Punto de las Artes,* julio.

— «Juan Uslé», *Telerama,* París, 27 marzo-2 abril.

— «Juan Uslé», *The New Yorker,* Nueva York, 24 de mayo.

SIERRA, Rafael: «Uslé coquetea con la figuración y la abstracción en sus fotografías», *El Mundo,* 24 de junio.

2000

ANDREWS, Max: «Eurovisión», *Contemporary Visual Art,* Issue 28.

ARIAS, Jesús: «Juan Uslé», *El País,* Madrid, 13 de mayo.

ARTETXE, José Ángel: «Juan Uslé», *Lápiz,* núm. 165, agosto.

BADIOLA, Txomin: «Juan Uslé. En exilio con la pintura», *Arte y Parte,* núm. 27, junio-julio, pp. 53-60.

BALBONA, Guillermo: «Códigos, signos y diálogos en Uslé», *El Diario Montañés,* 6 de julio.

CALVO SERRALLER, Francisco: «Los últimos desafíos pictóricos de Juan Uslé», *El País,* Babelia, 8 de julio.

CEDAR, Lewisohn: «Trans-Europe Express», *Flash Art,* núm. 210, enero-febrero.

COOMER, Martin: «Continental drift», *Time Out,* 19-29 jan.

CORK, Richard: «Eurotrash, or the new Eurostars», *The Times,* 12 th. jan.

CORTÉS, Maite: «Juan Uslé», *Ideal,* Granada, 17 de mayo.

CUMMINGS, Laura: «Based on an idea by...», *The Observer Review,* 23 jan.

DARWENT, Charles: «A vision that fails to hit the spot», *The Independent on Sunday,* 9th jan.

DORMENT, Richard: «Modern-day monuments», *The Daily Telegraph,* 19 jan.

ELLIS, Patricia: «Europium. Civilised Culture: Juan Uslé». Texto catálogo *Eurovisión,* The Saatchi Gallery, Londres, enero.

FERNÁNDEZ, Alicia: «La voz propia de Juan Uslé», *ABC Cultural,* 9 de julio.

GRANT, Simon: «A vision with no focus», *Evening Standard.*

HACKMAN, Kate: «A record of painting's Rebirth at the End of 20th Century Art», *Review,* febrero, pp. 22-23.

HENSHER, Philip: «Saatchi dips his toc in the new wave», *The Mail,* 23 jan.

JANUSZCZAK, Waldemar: «Giant targets, a Swiss crossdresser, and meaningless doodles», *The Sunday Times,* 23 jan.

JIMÉNEZ, José: «Juan Uslé: El ojo de Nemo», *El Mundo,* Madrid, 20 de mayo.

LUCIE-SMITH, Edward: «Views 1900, Panamarenko, Gijsbrechts», A Mad Spot Fetishist & Saatchi's Latest Genii.

MÁRQUEZ, Héctor: «Juan Uslé. Granada/Nueva York», *El País* (Babelia), Madrid, 17 de junio.

McEWEN, John: «It's enough to drive you dotty», *The Sunday Telegraph,* 30 jan.

M.H.: «Juan Uslé», *Arte y Parte,* agosto-septiembre.

NAHAS, Dominique: «Juan Uslé: the Issue and the Crossing». Texto catálogo exposición *Distancia Insalvable,* Museo de Bellas Artes, Santander, julio-septiembre.

NAVARRO, Mariano: «Juan Uslé: Potencias de la Pintura». Texto catálogo exposición *Distancia Insalvable,* Museo de Bellas Artes, Santander, julio-septiembre.

PACKER, William: «Same old ideas with no new flair», *The Financial Times,* 18th jan.

PAGEL, David: «Finding Chaos and Calm in the Pace of Modern Life», *Los Ángeles,* Times, 2 de junio.

PEREJAUME: «Pintura hablada para Juan Uslé», *Arte y Parte,* núm. 27, junio-julio, p. 52.

POWER, Kevin: «Conversación con Juan Uslé», *El Cultural,* Madrid, 2 de julio.

— «Fotografiar lo que has visto o lo que quieres ver». Texto catálogo Juan Uslé: *Carmen del Negro,* Palacio de los Condes de Gabia, Diputación Granada.

RODRÍGUEZ, Gabriel: «Pinceladas y Sentimientos (1)», *El Diario Montañés,* 10 de julio.

RODRÍGUEZ, Gabriel: «Las Fotografías de Juan Uslé (II)», *El Diario Montañés,* 23 de julio.

SEARLE, Adrien: «It's time for a shave, grils», *The Guardian,* 21 jan.

SOLANA, Guillermo: «Juan Uslé en el Laberinto», *El Cultural,* 19 de junio.

S.T.: «Antología de 15 años de pintura», *Época, La Cultura,* 25 de agosto.

THORSON, Alice: «Driven to Abstraction», *The Kansas City Star;* Sunday, 16 jan.

USLÉ, Juan: «Living in Oblivion», *Revista de Occidente,* febrero.

VOZMEDIANO, Elena: «Lo que hay que ver», *El Cultural,* 6 de febrero.

— «Geometrías Encontradas», *El Cultural,* 24-30 de mayo.

ZAMANILLO PERAL, Fernando: «Juan Uslé: Regreso a tres bandas», *Sotileza. El Diario Montañés,* 30 de junio.

ZAMANILLO PERAL, Fernando: «D.O.L.C.A.». Texto catálogo exposición *Distancia Insalvable,* Museo de Bellas Artes, Santander, julio-septiembre.

2001

ANTOLÍN, Enriqueta: «Sólo el arte te hace sentir y comprender las grandes verdades», *El País,* 31 de marzo.

BERG, Ronald: «Ein Bild in einem Atenzug», *Tagesspiegel,* Berlín, 10 de marzo.

BOSCO DÍAZ-URMENETA, Juan: «Punto cero de la visión», *Diario de Sevilla.*

CALVO SERRALLER, Francisco: *Las cien mejores obras del siglo XX. Historia visual de la pintura española,* TF Editores, Madrid.

CASTRO FLÓREZ, Fernando: «Festina Lente», texto catálogo exposición *Beauty & Sorrow,* Galería Soledad Lorenzo, Madrid.

CERECEDA, Miguel: «Estas obras son paisajes entre la belleza y la pena», *ABC Cultural,* abril.

CONTE, Giuseppe: «Saint Jean de Lutz, 19 de diciembre de 2001», en *Juan Uslé. Los últimos sueños del Capitán Nemo,* Alberico Cetti Serbelloni Editore, Milán.

EFE Madrid: «Uslé inauguró ayer en la Galería Soledad Lorenzo», *El Diario Montañés,* Santander, 4 de abril.

G. B.: «Juan Uslé abre el martes una muestra en Soledad Lorenzo», *El Diario Montañés,* Santander, 1 de abril.

GARCÍA MAESTRO, Gregorio: «El drama del pintor es la ruptura entre la velocidad de la vida y la lentitud del estudio», *La Razón,* 9 de abril.

LAGO, Eduardo: «Caballería roja (fantasía)», texto catálogo exposición *J. U. Dark & Yellow Rooms,* Museu Serralves, Oporto, mayo-junio.

— «Palabras rotas (residuos de una conversación con Juan Uslé)», texto catálogo exposición *J. U. Dark & Yellow Rooms,* Museu Serralves, Oporto, mayo-junio.

NAVARRO, Mariano: «Juan Uslé, ojos desatados», Centro Andaluz de Arte Contemporáneo, Colección Mínima n.º 3, Sevilla.

OLIVARES, Rosa: «Puntos de luz», texto catálogo exposición *Juan Uslé-Llerana y Gramaland,* Galería Joan Prats, Barcelona, octubre-noviembre.

PUIG, Arnau: «Juan Uslé: con la cámara no se fabula», *ABC Cultural,* 6 de octubre.

REVUELTA, Laura: «Estas obras son paisajes entre la belleza y la pena»; *ABC Cultural,* Madrid, 31 de marzo.

RODRÍGUEZ, Javier: «Belleza y dolor en la obra de Juan Uslé», *El Diario Montañés,* 8 de mayo.

RUBIO NOMBLOT, Javier: «Juan Uslé, o lo inaprensible», *El Punto de las Artes,* 6 al 19 de abril.

S/A: «Juan Uslé», *Arte y Parte,* abril.

— «Juan Uslé. Abstracción fragmentada», *Man,* junio.

SOBISCH, Pablo: «Soledad Lorenzo», *Guía del Ocio,* 13 de abril.

SOLANA, Guillermo: «Juan Uslé, la trama de la pintura», *El Cultural, El Mundo,* 5 de abril.

USLÉ, Juan: «Paredes para un sueño», *Microfisuras* n.º 16, Vigo, diciembre.

VALENCIANO, Celia: «Juan Uslé: Beauty and Sorrow», *Arte en Madrid,* La Netro, 17 de abril.

2002

ARCONADA, Armando: «Construyendo a Uslé», *Revista de Cantabria,* Santander, octubre-diciembre.

ARMADA, Alfonso: «Uslé: desde que Dios dejó de ser invisible y está en todas las casas, se acabó Nueva York como yo», *ABC,* 13 de mayo.

BERG, Stephan: «Das Momentum Der Malerei». Texto catálogo *Uslé First Time Germany,* Museo Morsbroich, Leverkusen, Alemania.

CAMERÓN, Dan: «Abstraktion Ohne Reve». Texto catálogo *Uslé first time germany,* Museum Morsbroich, Leverkusen, Alemania.

CHACÓN, Francisco: «La pintura es mi doble personalidad», *El Mundo, Cultura,* 14 de noviembre.

CHACÓN, Francisco: «Juan Uslé premio Nacional de Artes Plásticas», *Descubrir el Arte,* diciembre 2002.

DE GARAY, Luis: «El Premio Nacional de Artes Plásticas 2002 fue condenado en Logroño por pornográfico», *Correo español,* La Rioja, 20 de noviembre.

FINCKH, Gerhard: «Vorworth und Dank». Catálogo *Uslé First Time Germany,* Museum, Morsbroich, Leverkusen, Alemania.

GLUECK, Grace: «Juan Uslé», *The New York Times,* Art in Review, 31 de mayo.

JARANDILLA, Susana y ALONSO MOLINA, Óscar: «Juan Uslé gana el Nacional de Artes Plásticas por su sólida obra abstracta» y «Pintura con conciencia plena», *La Razón,* 14 de noviembre.

JIMÉNEZ, José: «El ojo del pintor», *El Mundo, Cultura,* 14 de noviembre.

JUNCOSA, Enrique: «Especulación y gozo sensorial», *El País,* 14 de noviembre.

LAMBRECHT, Luk: «Ommegang Langs Antwerpse galeries», *De Morgen,* Bruselas, 5 de diciembre.

LORENZI, Miguel: «Juan Uslé: La práctica de la Pintura...», *El Diario Montañés,* 14 de noviembre.

LÜDDEMANN, Stefan: «Aus Farbe dringt das Sommerlicht», *Osnabrücker Zeitung,* 10 de julio.

NAVES, Mario: «Time for a Overview: Blasé Juan Uslé Might Surprise», *The New York Observer,* 3 de junio.

PEISELER, Christian: «Farbe und Faschismus», *Rheinische Post,* 13 de junio.

PITA, Elena: «Cinco Artistas en busca de un viaje», *Descubrir el Arte,* julio.

POSCA, Claudia: «Babylon der Phantasie», *Neue Ruhr Zeitung,* 5 de julio.

PULIDO, Natividad: «Juan Uslé: el artista lleva dentro un gusano indomable que necesita ego y ambición», *ABC,* 14 de noviembre.

RADIERZYKLUS, Hrdlicka: «Genuss bei den Gästen. Uslé-Ausstellung», *Leverkusener Anzeiger,* 17 de mayo.

RAMOS, Lali: «En el Arte todo es magia, depende de la intención del ojo que piensa», *El Diario Montañés,* 15 de noviembre.

RUYTERS, Marc: «Juan Uslé», F.E.T., *Tijd-Cultuur,* Bruselas, 18 de diciembre.

SAMANIEGO, F.: «La abstracción lírica de Juan Uslé gana el premio nacional de Artes Plásticas», *El País,* 14 de noviembre.

SCHWENKE-RUNKEL, Ingeberg: «Im Netzwerk der Zeit», *Kolner Stadt-Anzeiger,* 25 de mayo.

SEMPERE, Antonio: «Juan Uslé: la desorientación y la casualidad, en arte llevan a algo», *El Correo Gallego,* 8 de agosto.

S.F.: «Juan Uslé, el artista», *El Diario Montañés,* 12 de junio.

S.F.: «El Nacional de Artes Plásticas premia la obra abstracta de Uslé», *La Vanguardia,* 14 de noviembre.

STADEL, Stefanie: «New York in Raster», *Süddeutsche Zeitung,* 25 de mayo.

S.T.: «Gitternetz und Kapriolen. Juan Uslé in Morsbroich», *Marabo Magazin,* 8 de agosto.

S.T.: «Juan Uslé», *Heinz,* julio.

S.V.: «Juan Uslé», *Arte y Parte,* abril-mayo.

2003

CAÑAS, Dionisio: «Uslé & Civera entre Nueva York y Saro», *Descubrir el Arte,* Madrid, octubre.

GLUECK, Grace: «Abstraction in Photography», *The New York Times,* 7 de marzo.

LAGO, Eduardo: «Chef d'oeuvre», *La alegría de los naufragios,* Madrid, verano.

MEIXNER, Christiane: «Möglichkeiten der Malerei: Juan Uslé in der Galerie Thomas Schulte», *Berliner Morgenpost,* Berlín, 17 de abril.

NAVARRO, Mariano: «Viviendo en un submarino», reseña del libro de Giuseppe Conte *Los últimos sueños del Capitán Nemo,* Alberico Cetti Serbelloni Edittore, Milán, 2001.

PATIÑO, Antón: «Los sueños de Juan Uslé», *La alegría de los naufragios,* Madrid, verano.

POWER, Kevin: «Juan Uslé: en Europa sentimos la pintura de modo más abierto», *El Cultural,* 2-8 de octubre.

RIESE, Ute: «Abstraktion Heute/Heute Abstrakt Malen», texto catálogo exposición *New Abstract Painting/Painting Abstract Now,* Museum Morsbroich, Leverkusen, Alemania, junio-septiembre.

USLÉ-CIVERA, Victoria: «El lenguaje y la pintura no es propiedad de nadie», *Descubrir el Arte,* Madrid, octubre.

ZORN CAPUTO, Kim: «Thing's that don't touch the ground», *Blind Spot,* issue 23, Nueva York.

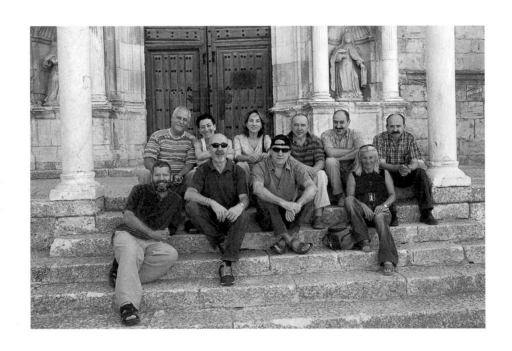

PEÑARANDA DE DUERO, 2003